達人玩家重現世界知名建築的神密技！

我的世界(當個創世神)

Minecraft
世界級建築這樣蓋！

飛竜 / DoN×BoCo / 林 著・許郁文 譯

在 **Minecraft** 的世界裡
挑戰全世界的知名建築！

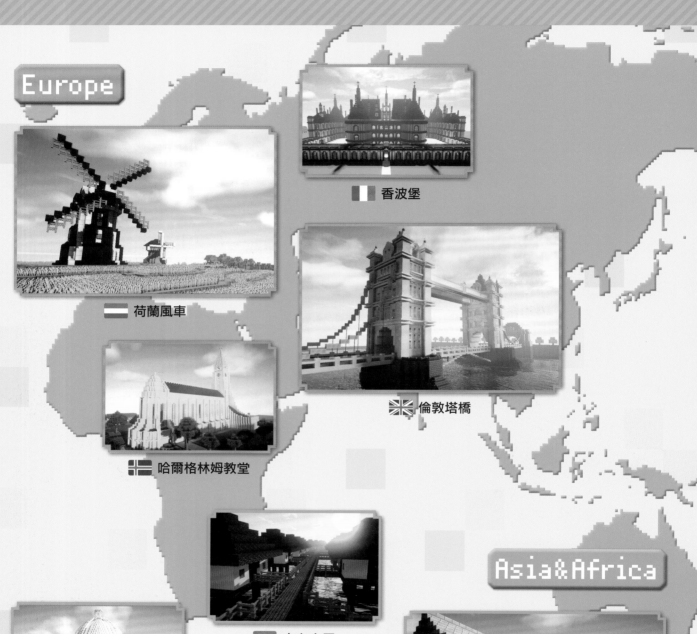

香波堡

荷蘭風車

哈爾格林姆教堂

倫敦塔橋

Asia&Africa

阿拉伯塔

水上小屋

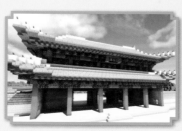

昌德宮

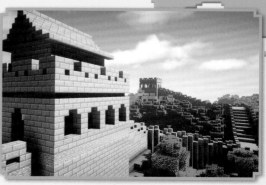

萬里長城

002

世界上有很多早期興建，具有歷史價值的建築物，也有很多因為建築技術進步才得以誕生的現代建築。要實際建造這些有名的建築雖然困難，但是我們可在 Minecraft 的世界裡重現這些建築。或許需要花一些時間才能完成，難度也有可能略高，但只要邊讀本書，邊試著動手做，就一定能蓋出這些建築。本書的各式建築之中藏著作者們的創意，只要大家把這些創意納為己用，一定能進一步拓展自己的建築能力，進而設計出專屬自己的建築！

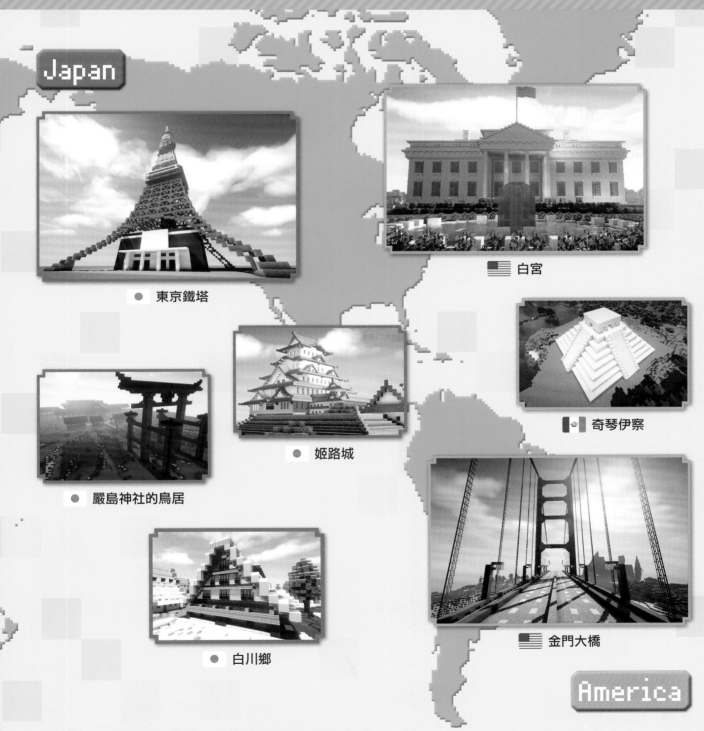

Japan

● 東京鐵塔

🇺🇸 白宮

● 嚴島神社的鳥居

● 姬路城

🇲🇽 奇琴伊察

● 白川鄉

🇺🇸 金門大橋

America

contents

本書的使用方法

本書從 P17 之後開始介紹建築物的建造方式。只要閱讀「必需磚塊」與「流程」的內容，應該就能做出相同的作品。如果能徹底了解這些建造方式，之後只需要加入自己的創意，就能做出獨創的作品。

▷ **完成圖**
這是完成圖。為了讓完成圖更美觀，使用了 Mod。

▷ **流程**
依序解說作品的建造方式。流程會因作品的難易度而有所增減。

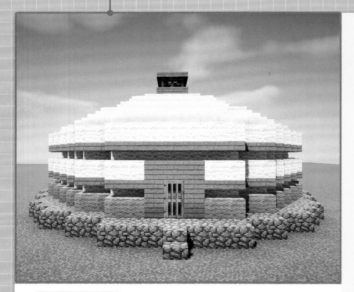

Gel

▷ **作品名稱**
作品的中文名稱與英文名稱。

▷ **必要的磚塊**
建造作品之際所需的磚塊種類。記載著整體的尺寸與磚塊數。

▷ **其他視角圖**
完成品的其他視角圖。

▷ **重點**
解說建造時的技巧。是於建造其他建築時，也能使用的資訊。

＊為了方便辨識形狀，以部分的上色磚塊代替。

Minecraft 的基礎知識

接下來解說 Minecraft 的購買方法、操作方法這類基礎知識。
同時也將介紹提升建築效率的超強命令，請大家在著手蓋房子之前，
先確認一下這些內容吧。

Minecraft 的世界

不分國內外皆大受歡迎的遊戲 Minecraft。
首先要介紹可以在遊戲裡完成什麼作品，又該如何進入這個遊戲。

如何取得Minecraft？

Minecraft 是一個開放的世界，所有的東西都可利用立方體的磚塊建造，玩家可在這個世界裡興建各種房子或橋樑，也可前往危險地帶探險，總之遊戲的方法有無限多種，而且還可隨著玩家的創意無限延伸，也因為遊戲方式如此自由，才在全世界搏得高人氣，註冊的玩家也已高達 1 億人之多。希望各位讀者接下來也能在 Minecraft 的世界裡盡情遨遊。

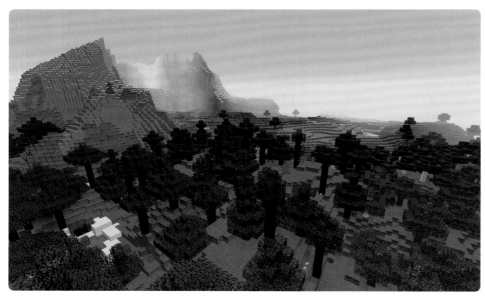

Minecraft 的世界就像現實世界一樣，有山川也有動物棲息，村子裡也有居民，所以也能以物易物。

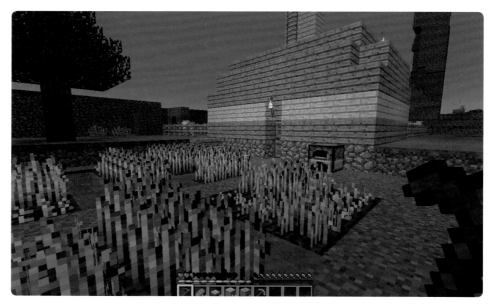

可利用磚塊堆出建築物，耕田修路或是蓋出一條大街，都是很有趣的玩法。

取得Minecraft的方法？

電腦版的 Minecraft 可從官方網站下載，但要進入遊戲則需註冊 Mojang 帳號，完成購買手續。由於無法以現金支付，所以必須透過信用卡或是第三方支付平台付款。此外，付款頁面不支援中文，所以註冊的難度稍高。註冊費用為新台幣 800 元。（2016 年 12 月資料）

Minecraft 官方網站 (https://minecraft.net)

CHECK **也有 PS 版、Xbox 版與 Pocket Edition 版**

Minecraft除了能在電腦玩，也可以在Playstation（PS3、PS4、PS Vita）以及Xbox玩，甚至還有「Minecraft Pocket Edtion」這個智慧型手機版本。這些版本的遊戲畫面與世界的寬闊度雖然不同，但玩法都是相同的，請各位讀者依照目的與遊戲環境從中挑選適當的版本。本書將針對電腦版進行解說。

Pocket Edition 的遊戲畫面

遊戲畫面與背包

接下來介紹的是電腦版的遊戲畫面。
先了解庫存表這個道具畫面。

「生存」模式與「創造」模式的遊戲畫面不同

Minecraft 有許多不同種類的遊戲模式，其中包含「生存」模式與「創造」模式，而「生存」模式有生命值與經驗值，被殭屍攻擊時，生命值會減少，若能打倒僵屍則可以獲得經驗值。「創造」模式沒有上述兩種數值，一開始就能使用大部分的道具與建材，而且數量是無限的。從這些部分來看，就能發現這些模式的遊戲畫面有若干的差異。

🟦 基本畫面

❶ 選擇中的道具
道具可用雙手持有。

❷ 體力量表
被殭屍攻擊或是肚子餓就會慢慢減少，一旦減少到零就會死亡。

❸ 防具耐久度
防具的耐久度在遭受攻擊時會下滑，下滑至零就會壞掉。

❹ 飽食表
經過一定的時間之後，這個量表會慢慢下滑，跑步或是用劍作戰會減少得更快。吃食糧可慢慢補充量表。

❺ 經驗值量表
打倒僵屍或是挖掘「煤礦」都能累積經驗值。經驗值可用來強化特定的道具。

❻ 物品欄
將道具放在這裡就可以使用該道具。

創造模式省略了「體力表」、「飽食表」、「經驗值量表」(參考左圖)。

管理道具的背包

背包可用來整理持有的道具，放不進以及不需要放入道具欄的道具，可先放在這裡，想用的時候再與道具欄的道具交換。穿上防具與合成 (建材的加工) 也可在這個畫面完成。生存模式與創造模式的畫面不一樣，請大家先參考下圖。

生存模式

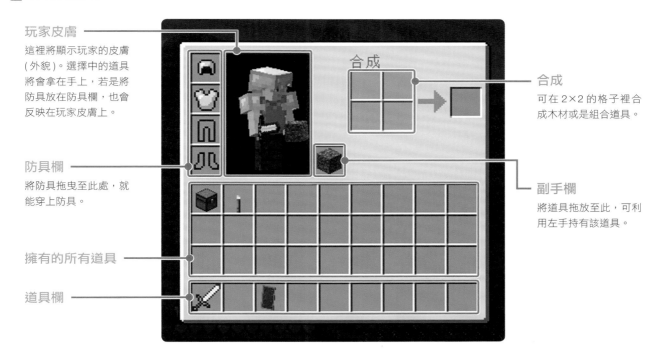

玩家皮膚
這裡將顯示玩家的皮膚 (外貌)。選擇中的道具將會拿在手上，若是將防具放在防具欄，也會反映在玩家皮膚上。

防具欄
將防具拖曳至此處，就能穿上防具。

擁有的所有道具

道具欄

合成
可在 2×2 的格子裡合成木材或是組合道具。

副手欄
將道具拖放至此，可利用左手持有該道具。

創造模式

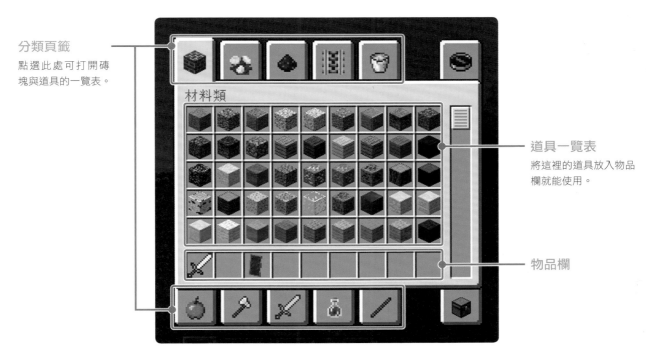

分類頁籤
點選此處可打開磚塊與道具的一覽表。

道具一覽表
將這裡的道具放入物品欄就能使用。

物品欄

Minecraft 的基本操作

要進入 Minecraft 的世界，就必須先記住相關的操作。
熟悉操作之後，就能流暢而有效率地蓋出建築物。

先了解按鍵的功能

鍵盤的按鍵與滑鼠都各有不同的功能，剛進入 Minecraft 世界的人，應該先從按鍵的功能開始了解。接下來就為不熟悉鍵盤操作的人介紹常用的按鍵。按鍵的功能可自行設定，所以大家不妨依需求重新設定。這裡介紹的基本操作是電腦版的操作方式，而 PS 版或其他版本的操作方式則各有不同。

了解基本按鈕

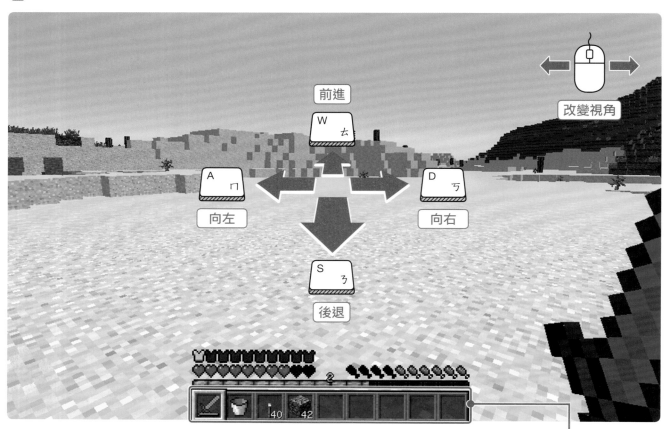

前進
W
向左
A
向右
D
後退
S
改變視角

空白鍵
跳躍。每按一次就會跳一次，按著就會一直跳。

滑鼠左鍵
可破壞道具或是攻擊 Mob。可於選擇武器時使用。

滑鼠右鍵
可設置磚塊或道具，也可用來打開開關或是櫃子這類道具。

1～9／滑鼠滾輪
道具欄的道具可利用鍵盤的「1」～「9」或以滑鼠滾輪選取。

其他按鍵

 E 打開背包。打開背包的時候，時間一樣會流失。

 Q 丟棄道具。經過一段時間之後，被丟棄的道具會消失。

 Shift 按住左側的 Shift 鍵移動時，可潛行移動。

 Ctrl 按住「Ctrl」鍵再按下「W」就能衝刺。

 Esc 開啟遊戲目錄。開啟選單時，時間不會流失。

 F1 切換體力表、經驗值表的顯示狀態

 F2 擷取螢幕畫面。資料將自動儲存。

 F3 顯示目前所在地座標、面對的方位以及電腦資訊。

 F5 切換視角。可切換成第一人稱、第三人稱、從前方看過來的視角。

 F11 畫面切換。可切換成全螢幕或視窗。

變更按鍵設定

按鍵的設定可自行變更。按下「Esc」鍵開啟遊戲目錄，再點選「選項」。

點選「按鍵設定」。

這就是按鍵設定畫面，可變更按鍵的預設值。

CHECK 有效使用在創造模式可使用的「漂浮」

有一項操作只在創造模式可以使用，無法在生存模式使用，那就是快速按下兩次空白鍵，讓玩家浮在半空中的操作。若繼續按下空白鍵，玩家將持續往上浮，若按下左側的「Shift」鍵將下降。若不想漂浮了，只需要再快速按兩次空白鍵即可。

這項操作很適合用來建設高處的建築物，也很適合用來眺望建築物。是建造本書介紹的大型建築物所不可或缺的技巧。

方便的命令

命令就是能自由變更 Minecraft 世界的功能。
Minecraft 內建了豐富的命令，本書將從中挑選幾個方便的命令介紹。

命令的使用方法

有許多命令能讓建築物的興建變得更有效率，這在興建大型建築物的時候是不可或缺的技巧。要使用這些命令就必須在建構世界的時候進行相關的設定。點選【創建新世界】後，在【更多世界選項…】畫面裡啟用【允許作弊】選項就能使用命令。所有的命令都可先按下「/」之後輸入，輸入完成後按下「Enter」執行。

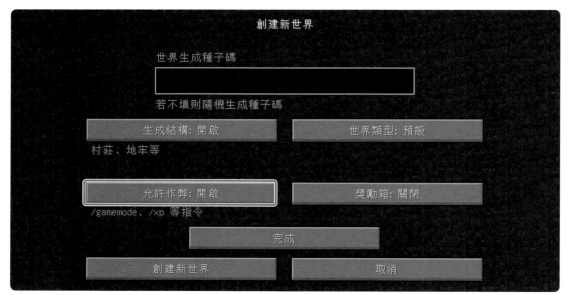

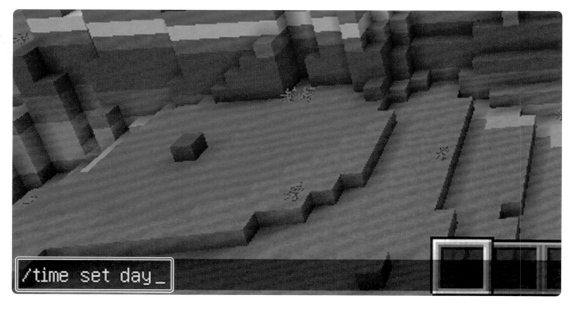

點選紅色部分啟用「允許作弊」選項，就能在世界裡使用命令。

命令會於聊天欄位顯示。輸入完成後按下「Enter」鍵，就會反映命令的效果，聊天欄位也將自動消失。

 變更遊戲模式

覺得生存模式的建材不足，想切換成創造模式，或是想在創造模式的世界裡體驗生存模式的玩法時，都可利用變更遊戲模式的命令自由切換。共有五種可自由切換遊戲模式的命令。

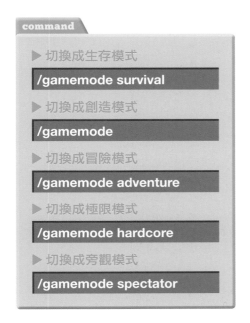

```
command
▶ 切換成生存模式
/gamemode survival
▶ 切換成創造模式
/gamemode
▶ 切換成冒險模式
/gamemode adventure
▶ 切換成極限模式
/gamemode hardcore
▶ 切換成旁觀模式
/gamemode spectator
```

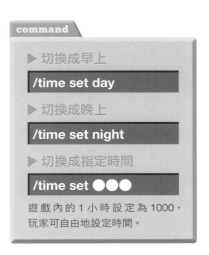 **變更時間**

Minecraft 世界的時間流動非常快速，常常回過神來才發現變成晚上。在敵人 Mob 來襲時切換成早上，在想確認燈光照明狀況時切換成晚上，自由地切換時間才能順利建造建築物。讓我們輸入這些命令，瞬間切換時間吧！

```
command
▶ 切換成早上
/time set day
▶ 切換成晚上
/time set night
▶ 切換成指定時間
/time set ●●●
```
遊戲內的 1 小時設定為 1000，玩家可自由地設定時間。

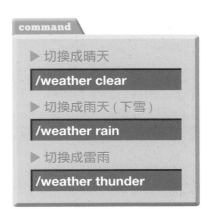 **變更天氣**

Minecraft 世界的天氣分成四種，分別是晴天、雨天、雷雨、下雪。惟獨下雪是特別的，因為只有特定的生物群系會下雪，而其他天氣則是隨時改變。雖然天氣不太會影響建築物的興建，不過若想透過天氣確認建築物的氛圍，就可以使用這些命令。

```
command
▶ 切換成晴天
/weather clear
▶ 切換成雨天 ( 下雪 )
/weather rain
▶ 切換成雷雨
/weather thunder
```

 變更種子碼

種子碼就是代表 Minecraft 世界的數值，若在創建世界時，創造出良好的環境，就可利用種子碼將這個世界介紹給別人。不過充其量只能介紹世界而已，自己修改的部分則不會反映在世界裡。讓我們利用下列的命令確認種子碼吧！

```
command
▶ 顯示種子碼
/seed
```

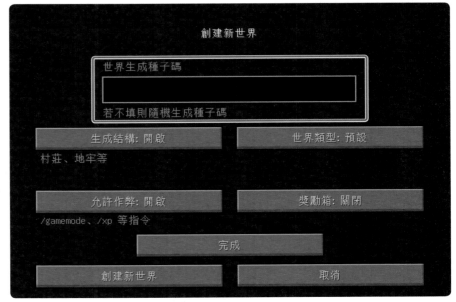

可在【進階世界選項】畫面輸入種子碼。輸入完成後，就會根據此種子碼創建新世界。

多人協力對戰

多位玩家透過網路一同奮戰的遊戲模式是 Minecraft 最為精湛之處，大夥齊心協力建造一棟建築物，或是在某個人興建的賽場一同競爭，都是很有趣的遊戲方式。要進入多人模式必須在網路環境下進行遊戲之外，還必須由別人或自己建立伺服器。要自己建立伺服器必須具備一定程度的電腦知識，若覺得很困難，可存取已公開的伺服器。在多人遊戲模式裡，請大家遵守遊戲禮儀，一起快樂的遊戲吧。

分工合作可快速完成作業，也能分享完成時的成就感，是很推薦的遊戲模式。

如何在多人遊戲模式底下進行遊戲

1

在啟動後的第一個畫面點選【多人遊戲】。

2

點選「新增伺服器」

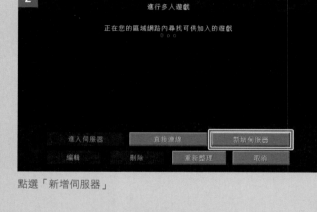

3

在「伺服器位址」欄位輸入要連結的伺服器的位址，就會顯示該伺服器。讓我們試著與實際的伺服器連接看看吧。

何謂「公開至局域網」

遊戲選單之中有一個「公開至局域網」的選項，這個選項可在家裡有多台電腦透過一個路由器連接時，讓這些電腦以多人遊戲模式進行遊戲。設定十分簡單，大家不妨試玩看看。

PART 2

歐洲大陸

這部分將介紹「羅馬競技場」、「大笨鐘」、「凱旋門」
這些足以代表歐洲大陸的建築物。
讓我們試著挑戰既高雅又美麗的西式建築吧！

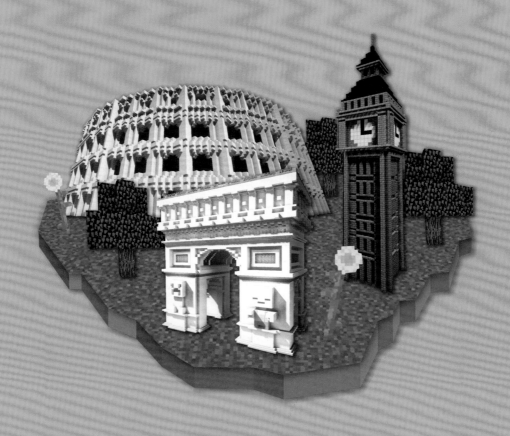

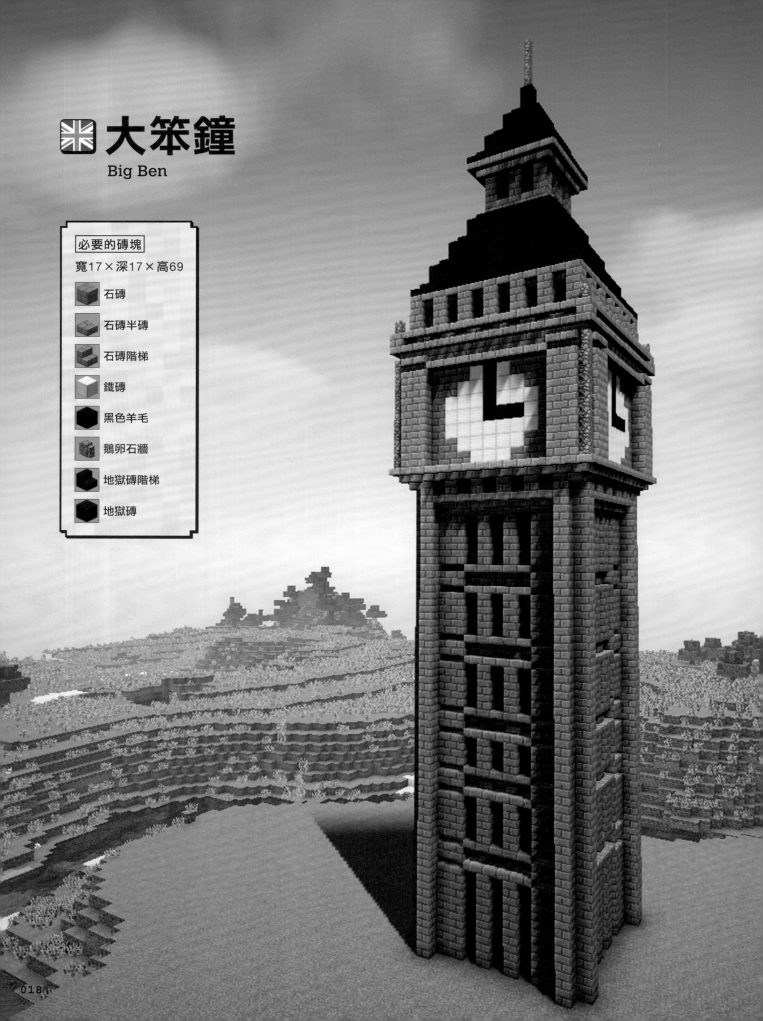

大笨鐘
Big Ben

必要的磚塊

寬17×深17×高69

- 石磚
- 石磚半磚
- 石磚階梯
- 鐵磚
- 黑色羊毛
- 鵝卵石牆
- 地獄磚階梯
- 地獄磚

先如圖配置「石磚」。單邊邊長為 13 個磚塊。由於形狀稍微複雜，看著圖片配置會比較容易一些。

直接在上面堆疊「石磚」，堆出 28 塊高度的牆壁，下一步將要加工這些牆壁。

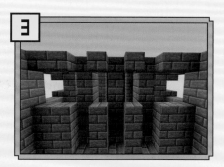

如圖所示，從牆壁上面數來第 2 格開始拿掉 2 塊磚塊。往內側凹陷的部分則不需更動。

在拿掉磚塊的左右兩側的 1 塊磚塊深度處配置「石磚半磚」。在磚塊的上下兩側配置後，就會配置成圖中所示的形狀。

接著在前面也配置「石磚半磚」。上方配置 2 塊磚塊，下方配置 1 塊磚塊。

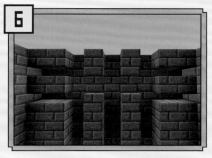

接著在中央往前突出的兩排磚塊上下配置「石磚半磚」，調整磚塊的高度。

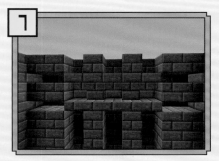

在左右的溝槽裡配置「石磚半磚」。雖然有點不容易配置，請在外側的其他部分配置同樣的裝飾。

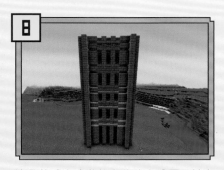

這是整體完成裝飾之後的完成圖。請在其他三面加上相同的裝飾。如此一來，外面的裝飾就完成了。接著要製作時鐘的下半部。

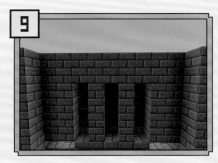

在步驟 8 的上方垂直配置 6 塊「石磚」。側面與背面也配置相同高度的石磚。

在柱狀溝槽的最上方配置方向顛倒的「石磚階梯」。雖然暗得有點看不清楚，簡單來說就是樓梯形狀的部分朝向我們這邊。

接著在最上層數來第 2 塊磚塊的下方反向配置「石磚階梯」。其他三面也加上相同的裝飾。

在最上層之處於 1 塊磚塊的間隔之處配置「石磚」。其他三面也加上相同的裝飾。接下來要在這裡堆出上半部。

在最上層鋪上 1 塊磚塊厚度的「石磚」。要注意的是，四個角落不需配置石磚。

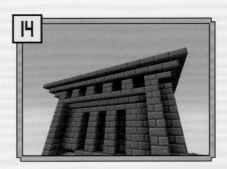

在最上層磚塊的周圍反向配置一圈「石磚階梯」。四個角落下方則配置「石磚半磚」。

這是從上面俯視的畫面。四個角落各以每面兩塊「石磚」圍出裝飾。這部分就是時鐘的框架底座。

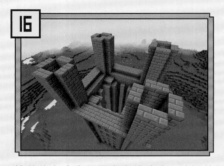

接著往上堆出相同高度的磚塊。這裡的高度視後續的時鐘形狀決定，但建議堆至 9 塊的高度。

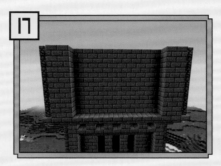

在柱子之間配置「石磚」，堆出牆壁的形狀。其他三面也堆出相同的牆。記得要讓牆壁往後縮 1 塊磚塊的深度。

接著製作時鐘的面板。利用「鐵磚」取代牆壁的「石磚」，裝飾出接近圓形的牆壁花紋。

接著用「黑色羊毛」取代「鐵磚」，做時鐘的指針。以不同的長度做出長針與短針會顯得自然一點。

在最上層配置「石磚階梯」。柱子上方的「石磚階梯」可倒過來配置。其他三面也加上相同的裝飾。

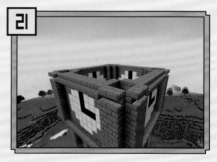

這是從上方俯視的畫面。從四個方向檢查看看是不是一樣的構造。當然，時鐘的指針也要位於相同的位置。

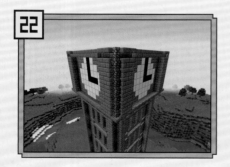

最後要製作的是時鐘的上半部。在四個角落的 1 塊磚塊內陷處配置「鵝卵石牆」。堆疊至與步驟 21 相同的高度。

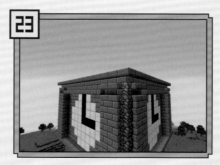

在最上層配置顛倒方向的「石磚階梯」。四邊都加上相同的裝飾，也鋪滿每個角落。

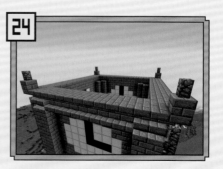

在四個角落依序堆疊「石磚」、「鵝卵石牆」。「鵝卵石牆」旁邊沒有磚塊就會變成棒狀，剛好可充當柱子使用。

在四個角落依序堆疊「石磚半磚」與方向顛倒的「石磚階梯」，重覆這種堆疊方式。

一邊重覆堆疊，一邊圍住鐘樓的邊緣後，就會圍出像圖片所示的形狀。這些細部的裝飾是這次的重點。

在「石磚階梯」上方堆疊 3 個「石磚」。每個石磚柱的間隔應該為 1 個磚塊的寬度。

在步驟 27 的間隔處上方配置方向顛倒的「石磚階梯」。在四邊加上相同的配置，打造風格一致的設計。

接著在步驟 28 的上方配置「地獄磚階梯」。接下來要從這部分堆出屋頂。

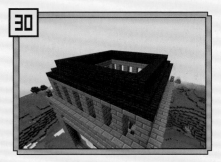

在內縮 1 塊磚塊的位置配置「地獄磚階梯」。接著重覆步驟 29 ～ 30，圍出逐漸往內縮的屋頂。

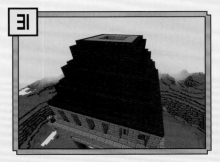

重覆步驟 29 ～ 30 之後，在第 4 層的內側配置「石磚」，就會堆出如圖所示的形狀。

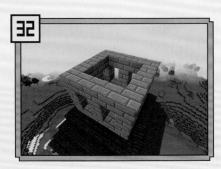

疊出 4 塊磚塊高度的「石磚」，再如圖所示在上方堆出蓋住柱子的石磚。接著在四面的中央處堆出柱子，就能連窗子都堆出來。

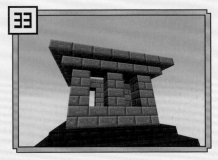

在最上層配置顛倒方向的「石磚階梯」，再圍住周圍。這部分就是最上層的房間。接著要在房間上面堆出屋頂。

依照步驟 29 ～ 30 的方式堆出屋頂。堆出圖中所示的形狀後，在最上層的中央處配置「地獄磚」，將屋頂封起來。

在中央處堆出 2 塊高度的「地獄磚」，接著再在上面堆出 4 塊磚塊高度的「鵝卵石牆」就完成了。

❋ POINT ❋

這次主要使用的是「石磚」，但也可以改用木材或「地獄石英礦」。

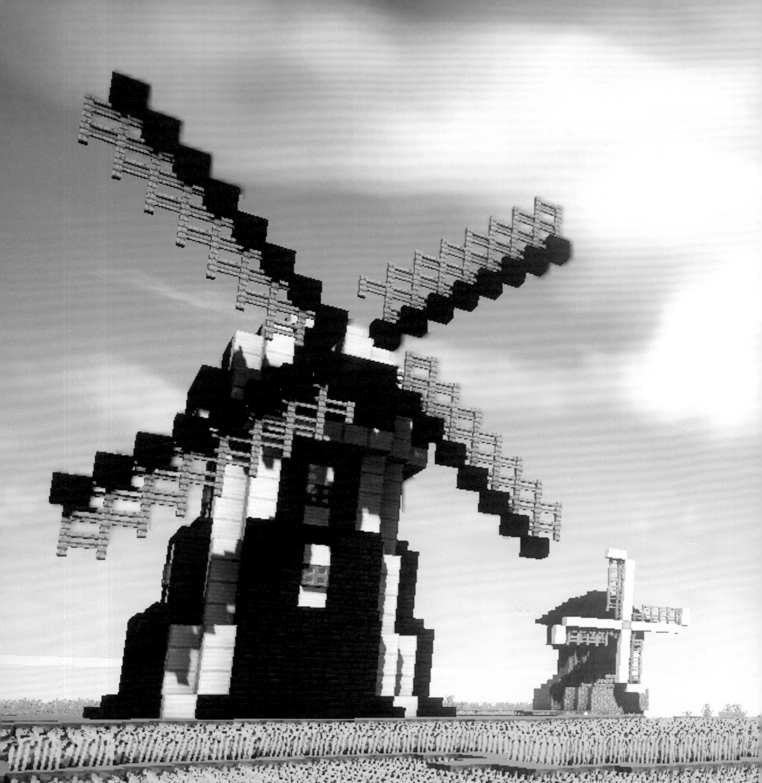

荷蘭風車
Windmill of Netherlands

必要的磚塊 | 寬18×深15×高27

地獄磚　　　黑色羊毛

地獄磚階梯　木製地板門

鐵磚　　　　橡木柵欄

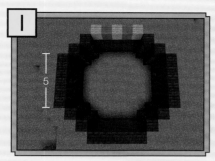

首先堆出底座。先如圖以「地獄磚」圍出形狀。高度為 4 塊磚塊。

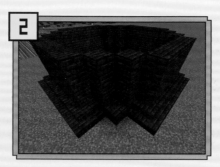

在組成圓弧的兩塊稜角相對的磚塊之間配置「地獄磚」，其他部分的周圍則配置「地獄磚階梯」。

在步驟 2 的 1 塊磚塊內縮處圍出 4 塊磚塊高度的圍牆。在從外面看不見的部分配置磚塊也沒問題。

接著在 1 塊磚塊內縮處配置 6 塊磚塊高度的圍牆。此時高度總計為 14 塊磚塊。接著要在上面堆出風車的旋轉部分。

接著在步驟 2 與 3、3、4 的四邊的分界線上配置「地獄磚階梯」，讓四邊的分界線更圓滑。

如圖所示，在最上層以「鐵磚」圍出一圈牆壁。只有「地獄磚」的配色不好看，所以利用「鐵磚」加入重點色。

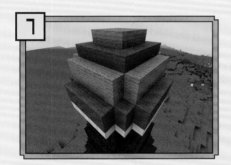

如圖所示，在步驟 6 的上方以「黑色羊毛」堆出圓頂狀。這部分就是安裝風車的部分。為了方便辨識而改變了磚塊的顏色。

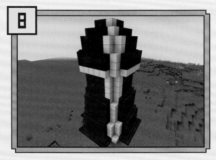

如圖所示，將角落的「黑色羊毛」與「地獄磚」換成「鐵磚」。四邊都以相同的方式置換。

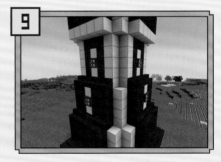

將從下層數來第 2、3 層的牆壁中央磚塊換成「鐵磚」，再以「木製地板門」裝飾中央的磚塊。

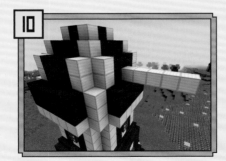

決定風車的安裝方向後，從該方向的「黑色羊毛」的正中央之處往外堆疊 5 個「鐵磚」。

從往外伸的「鐵磚」的末端數來的第 2 個磚塊處，往四個傾斜方向各配置 8 個「黑色羊毛」。

接著在步驟 11 的每個「黑色羊毛」配置 2 塊往外延伸的「橡木柵欄門」，如圖堆出葉片的部分就完成了。

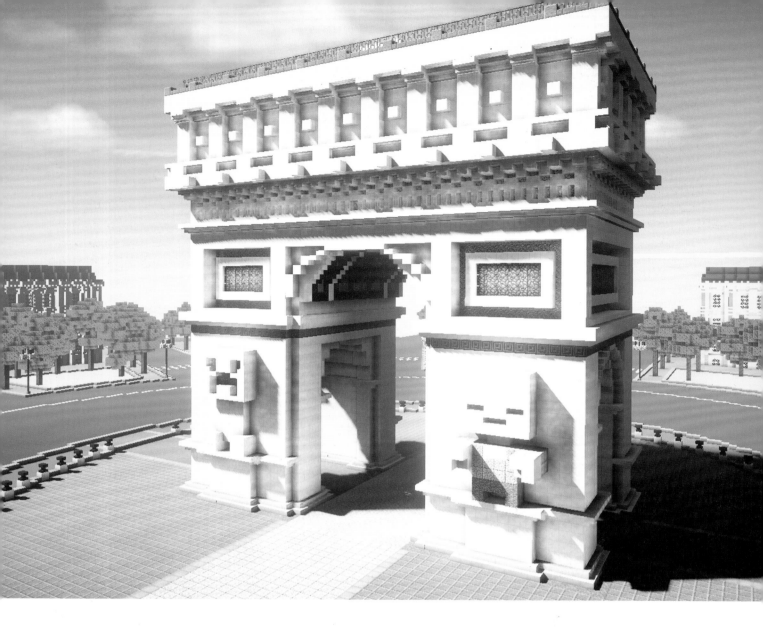

凱旋門
Arch of Triumph

必要的磚塊	寬51×深31×高52

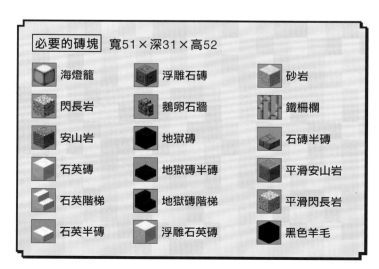

海燈籠	浮雕石磚	砂岩
閃長岩	鵝卵石牆	鐵柵欄
安山岩	地獄磚	石磚半磚
石英磚	地獄磚半磚	平滑安山岩
石英階梯	地獄磚階梯	平滑閃長岩
石英半磚	浮雕石英磚	黑色羊毛

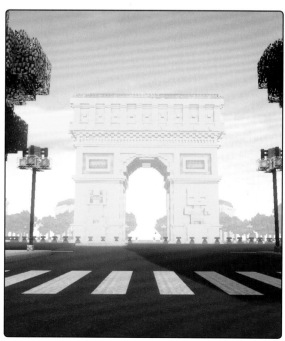

中央的部分是「海燈籠」，周圍的部分是「閃長岩」，大小為寬 13× 深 27 個磚塊，最後再以「安山岩」打造寬 18× 深 27 個磚塊的基座。

先利用「石英磚」配置形狀，再在這個形狀的周圍配置「石英階梯」，如圖在四個角落做出底座。

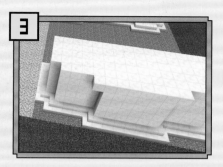

接著以「石英磚」將底座堆高至 5 個磚塊的高度。最後在牆壁的最上層的左右各配置一個磚塊，讓原本 6 塊寬度的部分往左右突出。

接著在畫面裡藍色磚塊的下方配置方向顛倒的「石英階梯」。配置完成後，去除藍色磚塊的部分。

接著繼續配置「石英磚」，直到從「石英階梯」起算的高度達 19 個磚塊為止。

在各個柱子以「石英磚」、「石英階梯」打造 2 個高度 12 塊磚塊的柱狀裝飾。

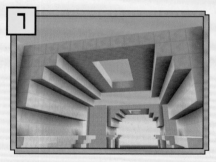

接著要在基座的「安山岩」上方打造連接柱子的拱狀構造。先如圖利用「石英磚」打造出上方開孔的形狀。

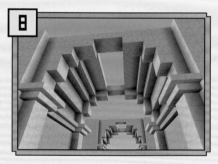

如圖在步驟 7 打造的拱狀構造的前方與後方加上「石英磚」。另一側也施以同樣的裝飾。

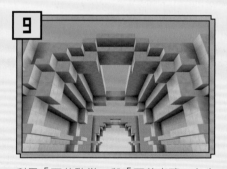

利用「石英階梯」與「石英半磚」在步驟 8 的外側打造另一層拱狀構造。另一組的外側也施以相同的構造。

接著利用「浮雕石磚」與「石英磚」打造底座，橘色的 2 塊磚塊下方 (紅圈部分) 也是連接著。

在「浮雕石磚」上方配置「石英磚」，接著在周圍配置一圈方向顛倒的「石英階梯」。

在步驟 11 的「石英階梯」上方配置「石英半磚」，接著如圖在內側配置「石英磚」。

在四個角落配置寬 2× 深 2 的「石英磚」，接著再在內側配置一排「石英磚」。另一組的柱子上方也施以相同的裝飾。

讓步驟 ⅓ 打造的四個「石英磚」角落往上延伸 7 個磚塊高，如圖做出柱子。

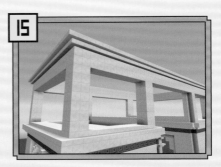

在柱子上方以「石英磚」打造高度 3 個磚塊的牆壁，接著在最上層的周圍配置一圈方向顛倒的「石英階梯」。

利用「閃長岩」沿著柱子的內側堆出牆壁，將柱子之間的空洞堵起來。這裡的牆壁與柱子等高。

接著從外側在每一面的「閃長岩」牆壁以「石英磚」貼出小一圈的長方形，接著在這個長方形裡鋪滿「鵝卵石牆」。

利用「石英磚」、「石英半磚」、「石英階梯」如圖在柱子之間做出巨大的拱狀構造。

在位於 3 個磚塊的內側打造相同的拱狀構造。另一面也要做，所以中間會有兩個拱狀構造。在拱狀構造之間分別配置 1 排的「地獄磚」。

沿著步驟 ⅓ 的拱狀構造以「地獄磚半磚」、「地獄磚階梯」打造拱狀構造。要注意的是，中央部分的形狀有一些不同。

如圖讓拱狀構造中央的「地獄磚半磚」以及左右的「地獄磚階梯」往左右延伸，做成網狀構造。

在網目塞滿「浮雕石磚」。請仔細看著圖片塞滿，以免「浮雕石磚」突出拱狀構造。

接著回到上層，在內縮 1 個「石英磚」的位置打造高度 3 個磚塊的「閃長岩」牆壁。

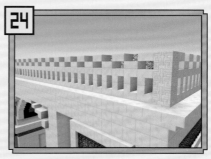

沿著牆壁以「石英階梯」、「石英半磚」加上裝飾。在四個角落配置「浮雕石英磚」。

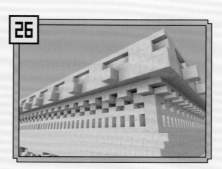

接著在上層堆出4塊磚塊高度的「石英磚」，然後再在第2層「石英磚」的周圍鋪出2塊磚塊寬的「石英磚」。

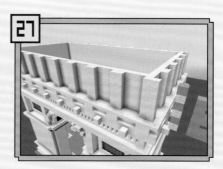

利用「石英磚」、「石英半磚」、「石英階梯」加上裝飾。請仔細看著圖片記住位置。

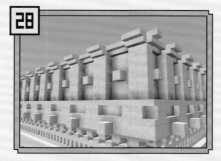

接著在上層以「石英磚」堆出高度6個磚塊的牆壁。柱子的寬度為2塊磚塊，柱子與柱子之間的距離為3個磚塊。

在最上層的牆壁與柱子配置一圈方向顛倒的「石英階梯」。牆壁中央處也配置「石英磚」。

在屋頂上方鋪滿「砂岩」，並以「鐵柵欄」、「石磚半磚」、「平滑安山岩」圍住屋頂周圍。

接著要在每根柱子的表面加上苦力怕與殭屍的人像。利用的是「石英磚」與「安山岩」。

在臉部以「石英磚」堆出表情，做出苦力怕的模樣。「石英階梯」的使用方式是重點。

這是另一根柱子的人像。可利用「石英磚」、「平滑閃長岩」、「安山岩」替人像堆出身體與服裝。

在手臂與臉部加上「石英磚」做出表情後，殭屍人像就完成了。可分別在四根柱子的表面堆出人像。

最後要製作的是屋頂上的建築物。請參考圖片以「石英磚」堆出高度2塊磚塊的牆壁，並在出入口配置「黑色羊毛」。

接著在步驟34的牆壁上面配置方向顛倒的「石英階梯」。可利用「石英磚」堆出轉角處的構造與天花板。

最後如圖在建築物的中央之處以「石英磚」堆出橢圓形的屋頂就完成了。也可以進一步打造內部裝潢。

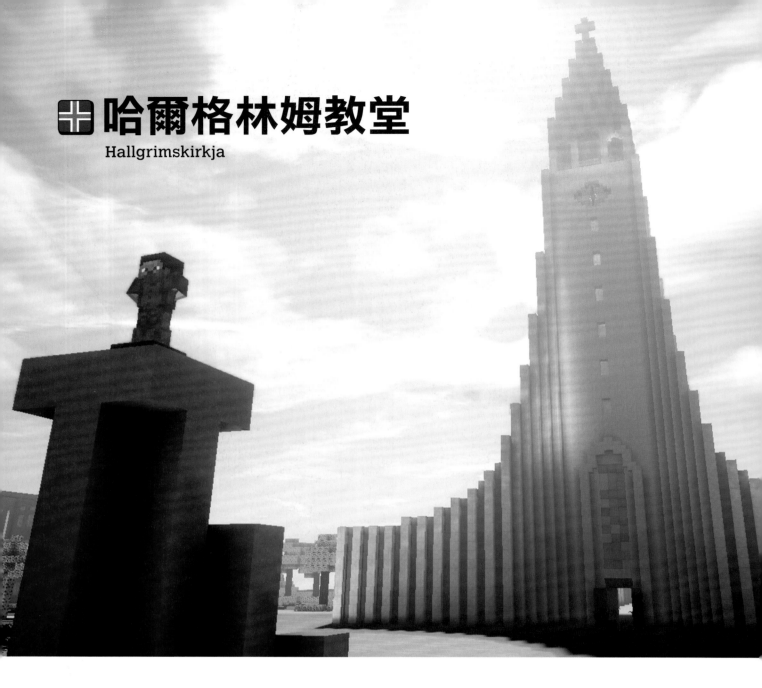

✠ 哈爾格林姆教堂
Hallgrimskirkja

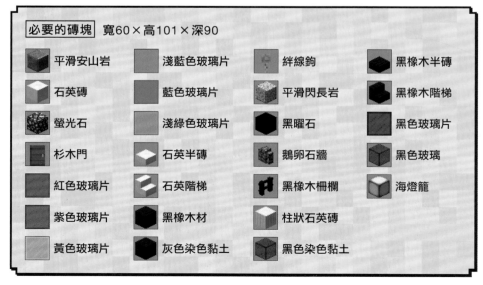

必要的磚塊	寬60×高101×深90		
平滑安山岩	淺藍色玻璃片	絆線鉤	黑橡木半磚
石英磚	藍色玻璃片	平滑閃長岩	黑橡木階梯
螢光石	淺綠色玻璃片	黑曜石	黑色玻璃片
杉木門	石英半磚	鵝卵石牆	黑色玻璃
紅色玻璃片	石英階梯	黑橡木柵欄	海燈籠
紫色玻璃片	黑橡木材	柱狀石英磚	
黃色玻璃片	灰色染色黏土	黑色染色黏土	

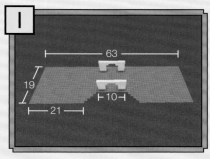

先利用「平滑安山岩」打造基座，再利用「石英磚」在圖中所示的位置堆出 2 處寬 10 塊磚塊、高 6 塊磚塊的出入口。

在出入口之間以「石英磚」堆出牆壁，再以「螢光石」與「杉木門」在間距 3 塊磚塊的位置各設置 2 個門。

接著利用「石英磚」將 4 面牆壁堆至 23 塊磚塊的高度。接著在山門的出入口留下寬 3、高 12 塊磚塊的空洞。

再剛剛留下的空洞以「玻璃片」裝飾，周圍再以「石英磚」、「石英半磚」、「石英階梯」裝飾。

在正面與背面的出入口以「黑橡木材」、「灰色染色黏土」、「絆線鉤」做出大型雙開門。

利用「石英磚」將牆壁堆至 52 塊磚塊高的高度。途中可在每 3 塊磚塊的間隔處製作高度 2 塊磚塊的窗戶。

接著再讓牆壁往上延伸 7 塊磚塊高，再如圖以「螢光石」、「平滑閃長岩」、「黑曜石」堆出時鐘的面板。

利用「石英半磚」、「石英階梯」、「鵝卵石牆」、「黑橡木柵欄門」裝飾時鐘面板。

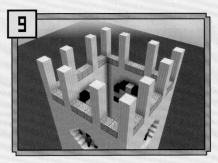

利用「柱狀石英磚」堆出 12 根高度為 5 個磚塊的柱子，並在柱子之間鋪一層「平滑閃長岩」。

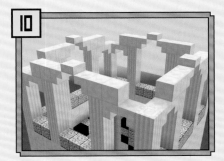

在柱子上方以「石英磚」、「石英半磚」、「石英階梯」連接柱子，藉此做出裝飾。

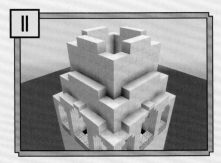

在這些裝飾的內側如圖以「石英磚」堆出牆壁，接著在牆片內側再堆一面牆壁。牆壁的高度總計為 8 塊磚塊。

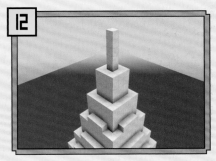

如圖堆出夠高的牆壁後，在最上層的中央之處往上堆 4 塊磚塊。要注意的是，最後一層的牆壁沒有往外突出的部分。

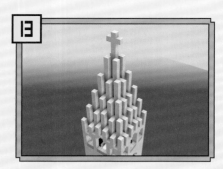

接著如圖在 1 塊磚塊的間隔處往上堆疊牆壁。牆壁的高度可配合上方的突出部分，角落則可墊高 1 塊磚塊的高度。

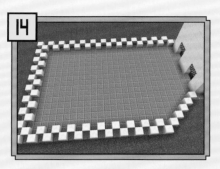

完成裝飾後，要開始製作左右兩側的房間。請一邊堆出起伏，一邊以「石英磚」如圖堆出底座。

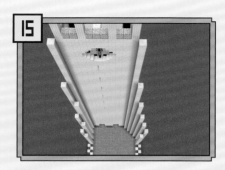

接著要在底座堆出柱子。柱子的高度各有不同，從內側算起的高度依序遞減為59、46、37、30、25、21、18、17、16、15。

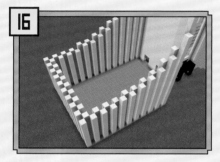

接著堆出 14 塊磚塊高的柱子 2 根，13塊磚塊高的柱子 2 根，12 塊磚塊高的柱子 4 根，接著再堆出 11 塊磚塊高的柱子，藉此拓展底座的面積。

從邊緣開始鋪「黑色染色黏土」，直到第 2 根 12 塊磚塊高的柱子之後堆出落差，再以 3 塊磚塊的寬度鋪出 2 層階梯。

之後再以 2 塊磚塊的寬度鋪出 2 層階梯。之後就依照柱子的高度，一層一層堆高樓梯，直到鐘塔的牆壁為止。

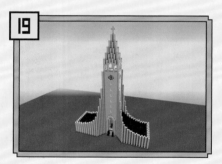

也於另一側施作 14～18 的步驟，做出左右對稱的建築物。全貌就如圖片所示。接下來要製作的是步驟 5 的大門周邊構造。

在背面的兩側以「石英磚」堆出寬 6、深 9、高 9 的骨架，要注意的是，外側的側面高度為下陷一層的形狀。

利用「石英磚」堆出牆壁，再利用「石英階梯」做出窗戶。屋頂則利用「黑橡木半磚」製作。

讓步驟 21 的內側牆壁往上堆高 20 塊磚塊，再利用「黑色玻璃片」與「石英半磚」裝飾。

利用「石英磚」、「石英半磚」、「石英階梯」堆出 17 塊磚塊高的柱子與裝飾。

重覆步驟 20～23，在正面與背面堆出總計 16 處的裝飾。接著在從塔數來第 4 個窗戶下方配置「杉木門」。

利用「石英磚」、「黑橡木階梯」堆出三角形的形狀，藉此讓步驟 24 的兩側牆壁相連。

讓步驟 24 的屋頂延伸至邊緣，並在最邊緣的柱子上方以「石英磚」堆出三角形的形狀。

接著在延伸出來的位置追加底座。請以「石英磚」鋪成圓形的輪廓，再利用「平滑安山岩」鋪出基座。

在底座的周圍堆出 8 塊磚塊高的牆壁。途中的窗戶可利用互相組合的「石英階梯」配置。

在窗戶的外側的下方配置方向顛倒的「石英階梯」，然後如圖以「石英磚」堆出 6 根柱子。

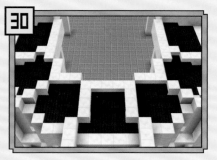

以「黑橡木半磚」、「石英磚」堆出屋頂。請仔細觀察圖片，注意配置的位置。

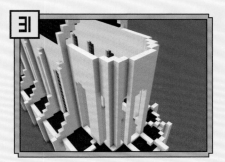

讓步驟 30 位於內側的半圓形牆壁往上堆高 20 塊磚塊，接著與步驟 22 一樣留下空洞，然後再配置「石英半磚」。

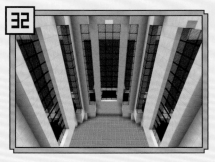

在牆壁的空洞處配置「黑色玻璃片」，再如圖所示，將角落換成「黑色玻璃」。

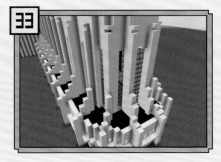

在外側以「石英磚」、「石英半磚」、「石英階梯」堆出步驟 23 的柱子與裝飾。

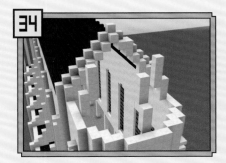

最後要打造的是圓頂狀的屋頂。首先在牆壁內縮 1 塊磚塊的位置如圖利用「石英磚」堆出柱子。

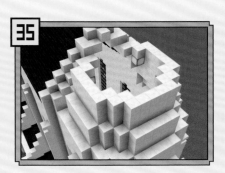

接著讓柱子往水平延伸，藉此堆出牆壁。請留意角落磚塊的配置方式。最後如圖在內側的角落配置「海燈籠」。

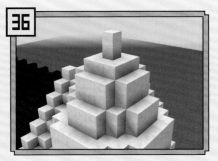

最後配置寬 3、深 3 的「石英磚」，並在上層的中央之處配置 2 塊磚塊高的「石英磚」就完成了。

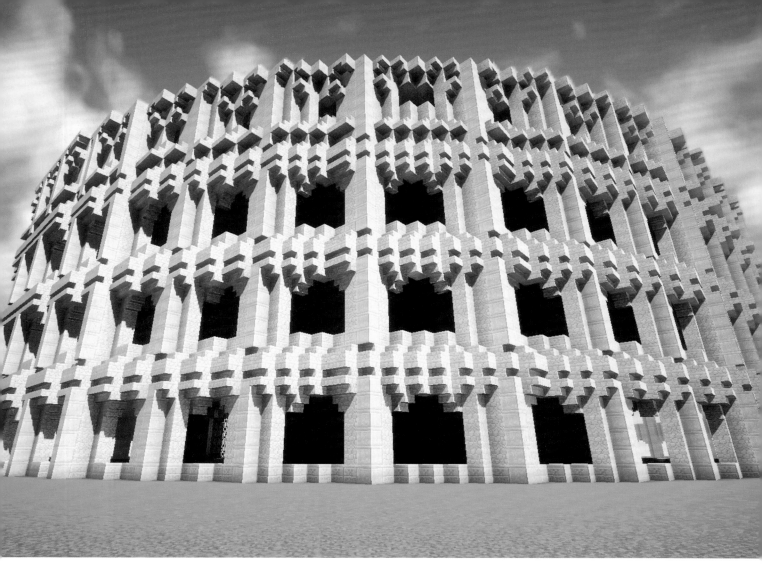

🔲 羅馬競技場
Colosseum

必要的磚塊

寬139×深107×高32

浮雕砂岩

砂岩

平滑砂岩

砂岩樓梯

砂岩半磚

粗泥

鐵柵欄

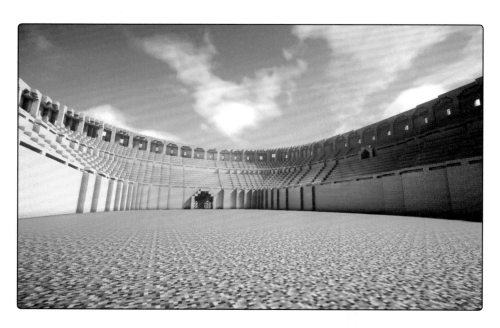

競技場是一個很大的橢圓形，所以請先以「浮雕砂岩」圍出橢圓形的底座。

圖中是約 1/4 左右的橢圓形底座。請一邊錯開磚塊的位置，一邊圍出底座的弧度。

完成 1/4 的橢圓形之後，接著繼續以「浮雕砂岩」在另一側配置出另外 1/4 的形狀。

配置半圈的「浮雕砂岩」後，就會圍成圖中所示的形狀。請從上方確認是否圍成對稱的形狀。

接著在「浮雕砂岩」上方以 7 個「砂岩」堆出牆壁。要注意的是，這些牆的高度都是一致的。

在從兩端數來的中央之處的牆壁製作柱子。兩根柱子的間距為 5 塊磚塊，請利用「平滑砂岩」堆出 6 塊磚塊高的柱子。

接著從柱子之間的「浮雕砂岩」拿掉寬 3× 高 4 的面積。這部分不是窗子，兩端將成為大型柱子。

接著在空洞的上方、左右的角落各配置方向相對的「砂岩階梯」。如此一來，角落就變得平滑一點。

在步驟 6 堆出的柱子的最上層磚塊配置顛倒的「砂岩階梯」，填滿柱子之間的空間。

在步驟 9 的上方配置顛倒的「砂岩階梯」，接著再在上面配置正常的「砂岩階梯」，就能堆出圖中所示的形狀。

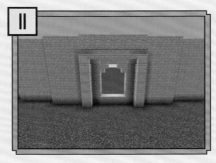

接著在距離步驟 6 以「平滑砂岩」堆出的柱子的 5 塊磚塊的位置以步驟 7～10 堆出其他柱子。

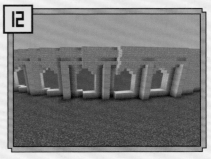

配合牆壁的錯位錯開空洞與「砂岩階梯」的位置。雖然形狀越來越複雜，但步驟都是相同的。

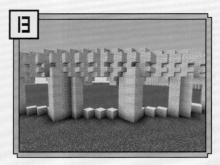

13

在弧度最彎的部分調整配置在柱子上方的「砂岩階梯」的方向。請讓三排的方向全部一致。

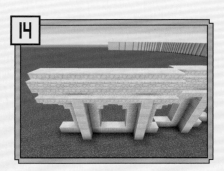

14

連邊緣都完成後，另一側也施以相同的步驟。調整方向的「砂岩階梯」是與步驟**13**的部分位於對稱的位置。

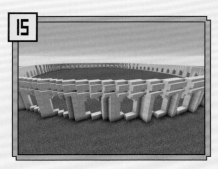

15

在橢圓形的另一側施以步驟**13**～**14**的工程，圍出完整的橢圓形。到此競技場的第一層就完成了。

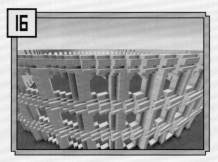

16

接著要做出同樣構造的第2層與第3層，由於構造相同，請回顧剛剛的步驟，分別蓋出第2、3層。

17

蓋出3層後，在最上方以「砂岩」堆出8塊磚塊高的牆壁。這道牆壁一樣要圍成一圈。

18

接著在與下層柱子相同位置處以「平滑砂岩」堆出與牆壁等高的柱子。柱子的最上層磚塊可換成「浮雕砂岩」。

19

從步驟**18**的柱子的下方數來第2塊磚塊開始配置「砂岩階梯」，直到兩邊的柱子相連為止。這裡不需要倒過來配置「砂岩階梯」。

20

在柱子最上層的磚塊之間配置另一個「浮雕砂岩」。接著在其左右配置顛倒的「砂岩階梯」，讓這兩個砂岩階梯的方向相對。

21

在中央處挖出2塊磚塊高的空洞，接著在左右兩側的上方配置顛倒的「砂岩階梯」作為裝飾。

22

重覆**18**～**21**的步驟，在其他牆壁加上裝飾。要注意的是，柱子的寬度必須與下層一致。

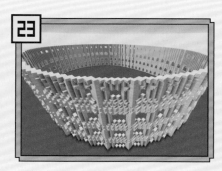

23

到此所有的工程就完成了。全貌就如圖中所示。外牆悉數完成後，接著要打造內部的構造。

24

依照空洞的位置如圖以「砂岩」堆出內部的基座。最上層的位置是從窗戶往下數第2塊磚塊的位置。

由上往下依序讓「砂岩」水平延展。要注意的是，配置的位置是隨著牆壁的落差而錯開。

一邊配合基座的位置，一邊讓下層如上方磚塊般錯開配置。這部分就是競技場的座位。

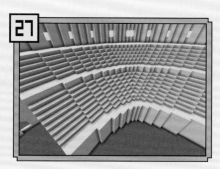

弧度最彎的部分可在最後配置，才比較容易調整磚塊的位置。

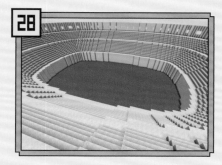

配置一整圈的磚塊後，就會排出圖中所示的形狀。座位的部分到此完成。接著要打造外圍的屋頂與走道。

要在外牆的內側打造走道的屋頂。在從上數來第2塊磚塊的位置以「砂岩」配置2塊磚塊寬的構造。堆出一圈這種構造後，繼續下一個工程。

在屋頂的1個磚塊外側處以「砂岩」堆出與外牆相同高度的構造。下凹1塊磚塊深的部分就是屋頂的走道。

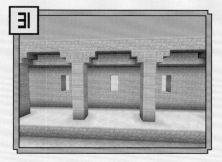

在步驟 30 配置的砂岩下方圍出一圈與外牆柱子同樣寬度的柱子。這部分一樣是以「浮雕砂岩」以及「浮雕階梯」打造。

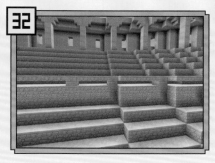

在座位的走道以「浮雕砂岩」、「砂岩半磚」打造柵欄。這部分也需串成一整圈。

在下方的走道也打造相同的柵欄。「浮雕砂岩」的間隔可視整體的均衡感決定。

空無一物的中央之處可鋪滿「粗泥」。到這部分可以稍做休息，待會要進入裝飾的步驟。

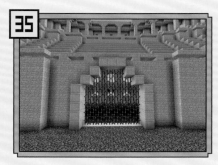

利用「平滑砂岩」圍出門，再以「鐵柵欄」裝飾。這部分可稍微改變配置的方式，讓門稍微開一點。

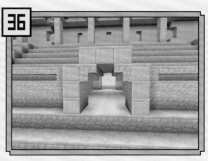

最後利用「平滑砂岩」打造座位的出入口。可利用「砂岩階梯」堆出弧度，如此一來就大功告成了。

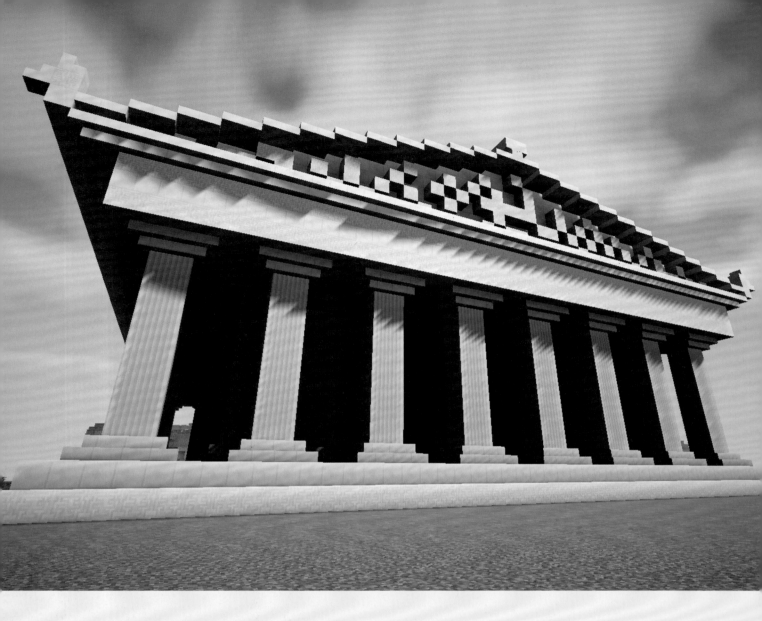

帕德嫩神殿
Parthenon

必要的磚塊

寬56×深74×高26

 浮雕石英磚

 石英磚

 柱狀石英磚

 石英階梯

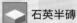 石英半磚

✕ P O I N T ✕

帕德嫩神殿只以「石英磚」系列的磚塊製作，請先確認手邊有哪些磚塊。

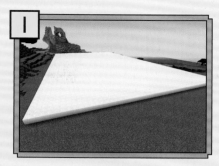

首先以「浮雕石英磚」堆出寬 74× 深 50 的底座。

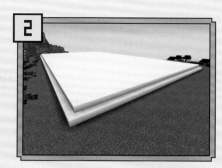

接著在上面以「石英磚」浮出寬 72× 深 48 的底座。外側一塊磚塊寬的部分看起來應該像是樓梯。

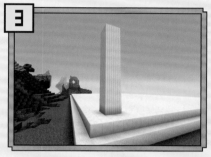

在第 2 層底座角落的內側第 3 塊磚塊處以「柱狀石英磚」塊出寬與深為 2 塊磚塊，高為 11 塊磚塊的柱子。

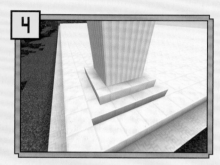

在柱子的周圍配置「石英階梯」。請注意配置的方向。一圈可配置 12 個。

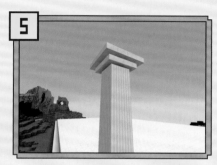

在柱子的最上層處配置一圈「石英階梯」，這部分的「石英階梯」要顛倒配置。

在距離 2 個磚塊的間隔處配置同樣的柱子。製作方法與磚塊的數量都相同，所以只需要重覆步驟 3～5。

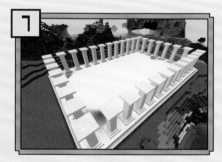

在底座周圍配置出一圈的柱子後，就會配置出圖中所示的圖案。確認柱子以相同的間距配置後，就可進入下一階段的工程。

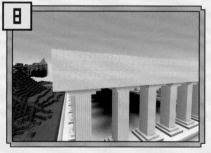

在柱子上方依序以「浮雕石英磚」、「石英磚」堆出 4 塊磚塊高的構造。面積與步驟 2 的底座相同。

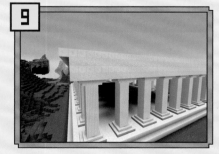

在最上層的側面追加 1 排的「石英磚」，另一側也配置相同的磚塊。正面與背面則保持不變。

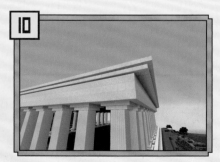

最後在最上層配置「石英階梯」，讓最上層的構造往外突出 1 塊磚塊。所有的「石英階梯」都顛倒配置後，就會堆出圖中所示的形狀。

在最上層構造的外側配置「石英半磚」，接著逐步往中央配置 2 塊磚塊，每配置 2 塊磚塊就往上提升半塊磚塊的高度。

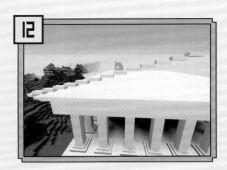

12

伸延至建築物的中心位置。若是以下半部的柱子為基準，先配置作為標記的，比較容易看出中心位置。

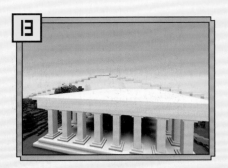

13

另一方面也以同樣的方式配置。要注意的是別讓位置錯開，接下來要打造的是神殿的屋頂。

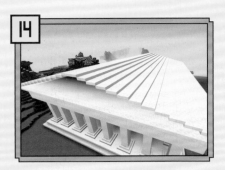

14

以「石英半磚」鋪到背面，打造出外頂的形狀，請讓每一層的長度一致。

15

在前景往後數的3塊磚塊處以「石英磚」、「石英半磚」打造牆壁。背面也打造同樣的牆壁。

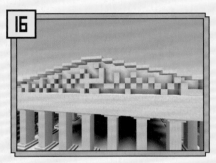

16

利用「浮雕石英磚」裝飾屋頂的牆壁。花紋可隨自己的創意設計。

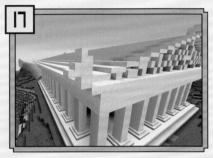

17

在四個角落以「浮雕石英磚」、「石英階梯」如圖加上裝飾。這裡也可自行發揮創意。

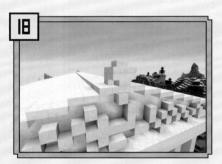

18

在正面的屋頂也加上同樣的裝飾。做成與四個角落的裝飾稍有出入的形狀會比較好看。

19

在各根柱子內側2塊磚塊的位置以「石英磚」打造牆壁。正面的牆壁請於中央處挖空12塊磚塊，充作入口使用。

20

從挖空的入口處往內側傾斜配置「石英磚」，入口最後應該只剩2塊磚塊寬。

21

與柱子一樣在牆壁周圍配置「石英磚」。側面與背面也同樣配置階梯磚塊，讓側面與背面連接。

22

在牆壁上方也配置「石英階梯」。要注意的是，這部分與柱子一樣都是顛倒的方向。到此建築物的外觀幾乎完成了。

✖ POINT ✖

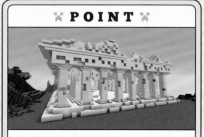

建築物主體是完成了，但接下來要介紹的是風化的帕德嫩神殿的裝飾。

首先粗略地拆除裡面的牆壁。隨機拆毀正面、側面、背面的牆壁，並且拆成不同的大小，看起來會比較自然。

如圖將牆壁單邊的磚塊慢慢拆毀。形狀不需固定，可就整體的情況調整。

其他牆壁也要拆掉磚塊。為了看起來像是風化的牆壁，要讓中央變矮，外側加高。

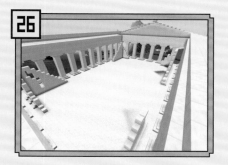

接著是拆除中央的屋頂。為了呈現崩塌的感覺，可在裡面隨意配置用來打造外頂的石英半磚。

前後屋頂的牆壁也可隨機拆除磚塊。不管是內側還是外側，一樣可利用拆下來的磚塊加上裝飾。

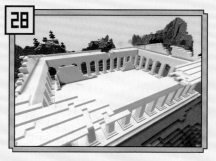

往外突出的屋頂也需如圖拆掉一部分。要呈現崩塌的感覺需要一點技巧，請大家多多嘗試。

柱子上方的磚塊也拆除後，看起來會顯得更加自然。要注意的是，不是所有柱子上面的磚塊都需拆除。

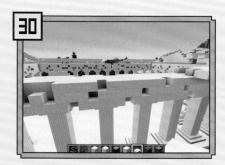

全面拆掉磚塊後，就會呈現圖中所示的效果。接著把柱子的磚塊拿掉一部分，更能呈現風化的感覺。

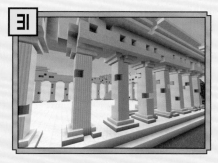

讓柱子出現缺損的部分或是乾脆把一整根柱子拆掉也不錯。但是要記得把上方的屋頂也拆掉。

底座的部分也可隨機拿掉磚塊。可利用階梯磚塊取代，藉此呈現殘缺感。

最後確認一下屋頂的內側，把多出來的磚塊拆掉後，所有的裝飾就完成了。

❈ P O I N T ❈

風化的帕德嫩神殿可加上葉子這類裝飾。請大家多多嘗試不同的裝飾囉。

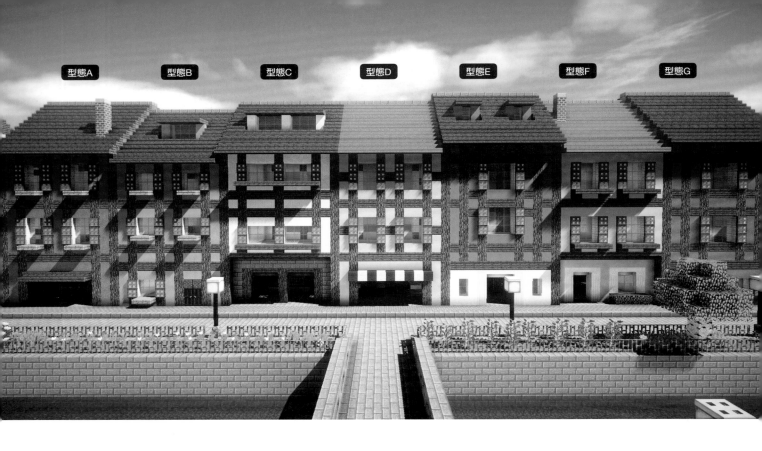

型態A　型態B　型態C　型態D　型態E　型態F　型態G

科爾瑪街景

Town of Colmar

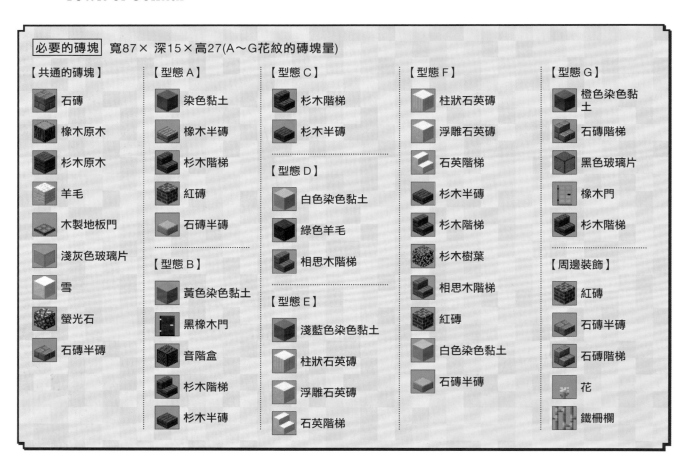

| 必要的磚塊 | 寬87× 深15×高27(A～G花紋的磚塊量) |

【共通的磚塊】

- 石磚
- 橡木原木
- 杉木原木
- 羊毛
- 木製地板門
- 淺灰色玻璃片
- 雪
- 螢光石
- 石磚半磚

【型態 A】

- 染色黏土
- 橡木半磚
- 杉木階梯
- 紅磚
- 石磚半磚

【型態 B】

- 黃色染色黏土
- 黑橡木門
- 音階盒
- 杉木階梯
- 杉木半磚

【型態 C】

- 杉木階梯
- 杉木半磚

【型態 D】

- 白色染色黏土
- 綠色羊毛
- 相思木階梯

【型態 E】

- 淺藍色染色黏土
- 柱狀石英磚
- 浮雕石英磚
- 石英階梯

【型態 F】

- 柱狀石英磚
- 浮雕石英磚
- 石英階梯
- 杉木半磚
- 杉木階梯
- 杉木樹葉
- 相思木階梯
- 紅磚
- 白色染色黏土
- 石磚半磚

【型態 G】

- 橙色染色黏土
- 石磚階梯
- 黑色玻璃片
- 橡木門
- 杉木階梯

【周邊裝飾】

- 紅磚
- 石磚半磚
- 石磚階梯
- 花
- 鐵柵欄

先在內側配置寬 85× 深 13 塊磚塊的「石磚」，以便鋪出 7 個寬 11× 深 11 塊磚塊的正方形。

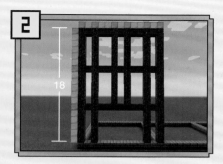

一開始要先打造型態 A 的房子。請利用「橡木原木」與「杉木原木」如圖堆出房子的骨架。

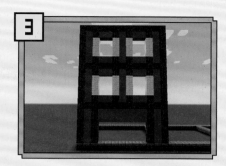

利用「染色黏土」堆出牆壁，窗戶左右的「橡木原木」則換成「羊毛」。

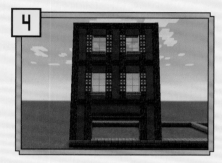

在窗戶加上「地板門」、「淺灰色玻璃片」、「橡木半磚」，一樓則配置「杉木階梯」。

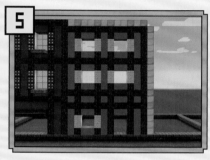

將骨架的形狀與牆壁的素材換成「黃色染色黏土」打造出型態 B 的房子。柱子雖然是共用的，但是房子的高度少 1 塊磚塊。

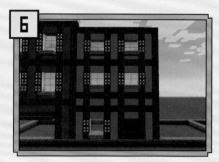

接著要裝飾牆壁。除了窗戶的大小與一樓的窗戶之外，其餘步驟都與型態 A 相同，玄關可利用「黑橡木門」與「音階盒」打造。

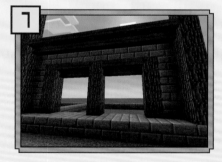

型態 C 的一樓要將骨架往上墊高 1 塊磚塊的高度。牆壁可利用「石磚」、「橡木原木」、「杉木階梯」打造。

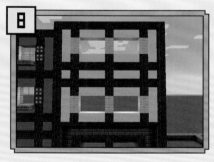

上層就如圖所示。牆壁採用的素材是「雪」，高度則與型態 A 的房子相同。

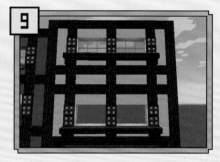

窗戶與裝飾的材料雖與型態 A、B 相同，但下半部則以「杉木半磚」、「杉木階梯」裝飾。

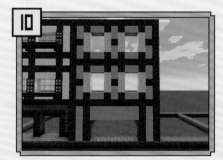

型態 D 的外型與型態 A 相同，可參考步驟 2～3 打造。牆壁是以「白色染色黏土」打造。

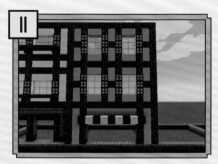

這次窗戶下半部不加裝飾。一樓的出入口以「羊毛」、「綠色羊毛」打造店家的遮雨棚。

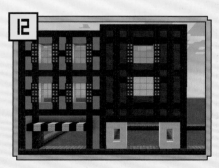

型態 E 的房屋較其他高一層。利用「淺藍色染色黏土」打造牆壁，一樓的窗戶則是以「雪」打造，二～三樓則是使用「羊毛」打造。

以「柱狀石英磚」、「浮雕石英磚」、「石英階梯」打造入口。

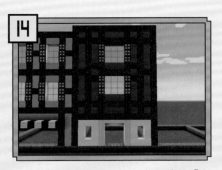

其他的房子也同樣在窗戶左右邊的「羊毛」配置木製的「木製地板門」，再利用「淺灰色玻璃片」裝飾窗戶。

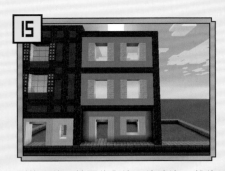

型態 F 的一樓要往內縮 1 塊磚塊，然後以型態 E 的步驟 13 的磚塊與方式打造入口與窗戶。牆壁則以「白色染色黏土」打造。

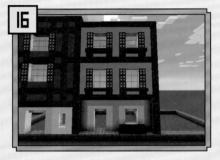

與其他房子相同的是先裝飾窗戶，然後在窗戶下方配置「杉木半磚」、「杉木階梯」，並在一樓配置「杉木樹葉」。

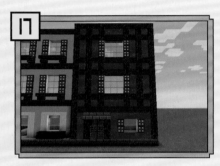

型態 G 則用「橙色染色黏土」打造牆壁，再利用「石磚階梯」、「黑色玻璃」、「橡木門」打造一樓的玄關。

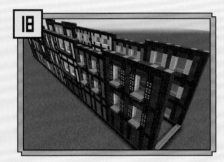

完成正面之後，背面也以同樣的方式打造。背面的二樓、三樓與正面相同，只有一樓的部分不同。

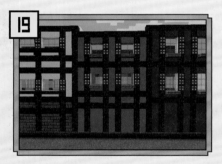

圖中是型態 A～型態 C 的背面。上層的構造直接沿用至一樓。一樓也可以打造窗戶。

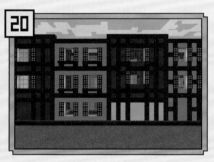

圖中是型態 D～型態 G 的背面。這裡也是上層的構造沿用至一樓，型態 F 可打造窗戶，藉此與其他房子有所區別。

房子的背面全部完成後，利用「雪」打造房子之間的隔牆。相鄰的房子擁有相同的骨架，所以側面的牆壁也共用。

這是從外面看窗戶較大的房子裡面的樣子。為了避免從兩端的側面窗戶看到隔壁房子的裡面，必須分別做出牆壁。

以骨架與窗戶的位置為基準，在地板與天花板的位置鋪上「橡木原木」，再利用「螢光石」打造照明。

連天花板都鋪滿「橡木原木」，就能鋪成圖中的樣子。接下來要替每間房屋打造屋頂。

首先從型態 E、型態 G 的屋頂開始打造。以牆壁的素材打造圖中的三角形。

利用「杉木階梯」在正面與背面堆出階梯，每階內縮 1 塊磚塊，接著在最上層鋪滿「石磚半磚」。

型態 A 與型態 C 也一樣打造三角形，再利用「杉木階梯」、「石磚半磚」打造屋頂。

型態 B 的屋頂也以相同的方式打造，不過型態 A 與型態 C 的屋頂已經夠寬，所以型態 B 的屋頂就會如圖較窄。

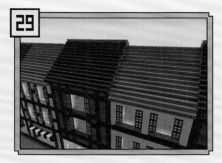

型態 D 與型態 F 也與步驟 28 的屋頂一樣，不過為了讓顏色有所變化，改用「相思木階梯」打造。

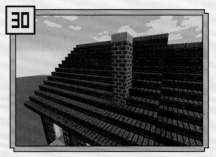

在型態 A 的屋頂堆「紅磚」，最後在最上層配置「石磚半磚」，打造出煙囪的形狀。

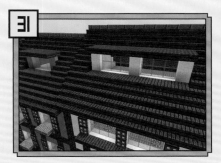

型態 B、型態 C 的屋頂可利用「杉木半磚」、「淺灰色玻璃片」打造屋頂內側的窗戶。

在型態 E 的房屋打造窗戶，再利用「紅磚」與「白色染色黏土」在型態 F 打造煙囪。窗戶前面可配置「杉木樹葉」。

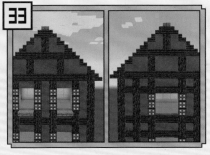

在型態 A 與型態 G 的房子側面的屋頂牆壁追加骨架。到此七種型態的房子都完成了。

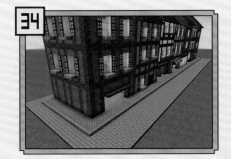

利用「紅磚」、「石磚半磚」、「石磚階梯」打造人行道與車道，營造出街景的感覺。

種植各種「花」，再以「鐵柵欄」圍出花圃。可在附近打造小河，做出更具科爾瑪氣息的街景。

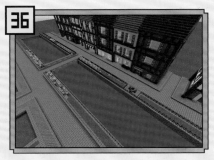

科爾瑪街景的範圍可自行決定。除了房子之外，也可打造十字路口或是橋樑，同時還可在其他地方打造相同的街景。

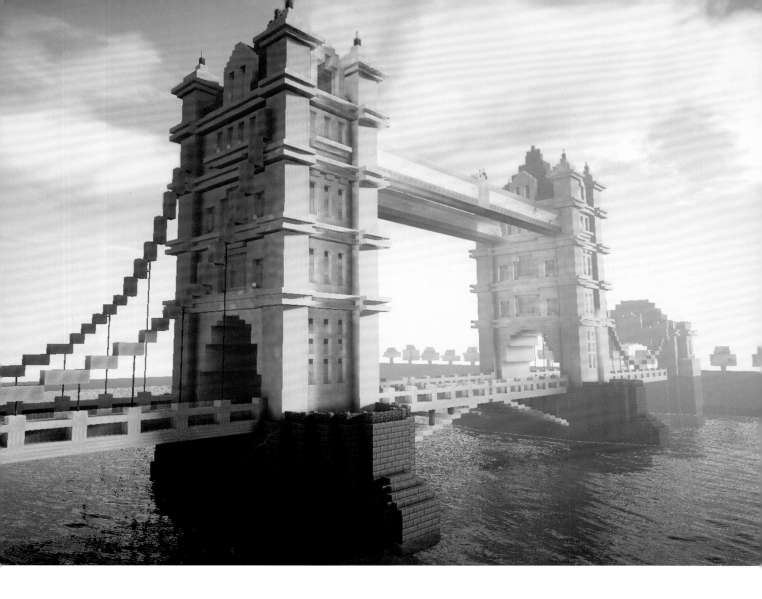

倫敦塔橋
Tower Bridge

必要的磚塊	寬22×深127×高56	
石磚	鵝卵石牆	鐵柵欄
柱狀石英磚	終界燭	鐵製地板門
石英磚	石磚半磚	鐵門
石英階梯	石磚階梯	白色玻璃
石英半磚	石頭	金磚
淺灰色玻璃片	淺藍色玻璃片	
浮雕石英磚	冰	

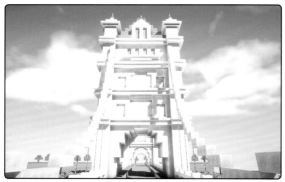

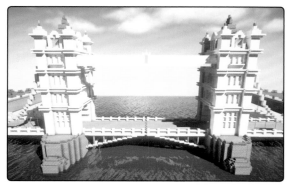

首先以「石磚」打造底座。21 塊磚塊的那面是車道，最終高度比水面高 9 塊磚塊。

在四個角落離邊緣 1 塊磚塊處配置「柱狀石英磚」，大小為寬 3× 深 3× 高 33。

在四根柱子之間配置「石英磚」，圍出厚度為 1 塊磚塊的四面牆。至此，塔的基座就完成了。

在從下方數來第 12、19、26、33 塊磚塊處配置一圈方向顛倒的「石英階梯」。

在步驟 4 配置的每一處「石英階梯」下方再配置一圈「石英半磚」。

在塔座寬度較狹的那一面的第一層配置「淺灰色玻璃片」，接著在玻璃片上方配置顛倒的「石英階梯」。

第二層也配置「淺灰色玻璃片」，接著如圖在玻璃片上方配置顛倒的「石英階梯」作為裝飾。

第三層的裝飾也幾乎相同，不過可依照窗戶的寬度將圍成一圈的「石英半磚」換成「石英階梯」。

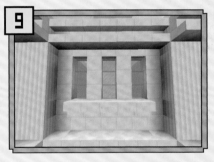

最上層的部分先在窗戶下方配置顛倒的「石英階梯」。另一面的牆壁也同樣施以 6 ～ 9 的步驟裝飾。

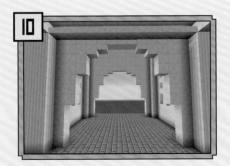

接著在塔座寬度較寬的那一面的第一層挖出空洞。這部分為車道。可利用「石英半磚」在上半部堆出弧度。

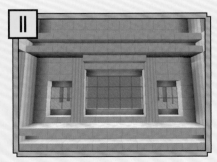

第二層如圖以「石英階梯」、「淺灰色玻璃片」、「柱狀石英磚」裝飾。

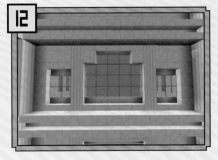

第三層雖然與第二層相近，但是中央窗戶的形狀略顯不同。這次不使用「石英階梯」，讓中央的三塊磚塊往上延伸 1 塊磚塊的高度。

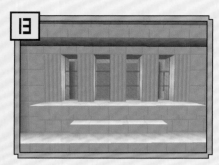

最上層的部分可於窗戶之間配置「柱狀石英磚」。下半部則顛倒配置上層為9、下層為5的「石英階梯」。

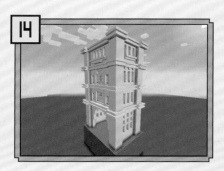

另一方也施以相同的工程。圖中為整體圖。接著要繼續打造上半部的構造。

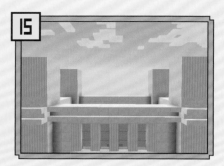

在柱子上方分別以1塊「浮雕石英磚」與4塊「柱狀石英磚」堆出柱子。

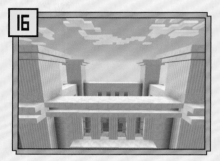

在這些柱子的最上方堆出一圈「石英階梯」，作為裝飾的底座。

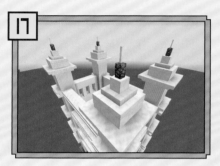

以「石英磚」與「石英階梯」堆出寬3、深3的柱子，接著在柱子的上方以「鵝卵石」、「終界燭」裝飾柱子頂端。

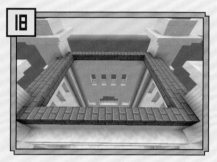

為了讓四根柱子相連而配置1塊「浮雕石英磚」之後，再在上面如圖配置「石磚」。

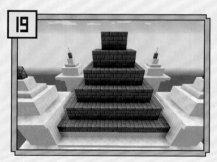

接著再往中央部分堆疊「石磚」，每一層都內縮2塊磚塊的距離，最後一層為寬3塊磚塊、深3塊磚塊的狀態。

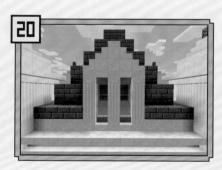

較寬闊的屋頂可利用「石英磚」裝飾。窗戶可利用「淺灰色玻璃片」製作。

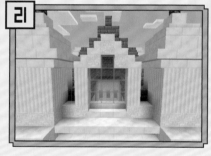

較狹窄的屋頂也可利用步驟20的磚塊與方式裝飾以及製作窗戶。此處屋頂的上半部為「浮雕石英磚」。

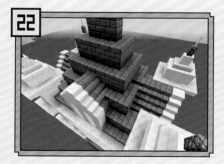

步驟19製作的屋頂與步驟20～21製作的窗戶可利用「石磚半磚」與「石磚階梯」相連，讓形狀彼此吻合。

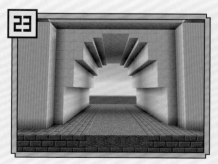

於內側連接在步驟10製作的拱門。將上層底座的中央5排處的「石磚」換成「石頭」。

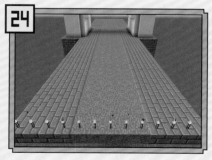

接著讓「石頭」鋪成的底座往前後延伸24塊磚塊的長度。側邊一樣要配置四排相同長度的「石磚」。

在步驟 24 的內側配置「浮雕石英磚」、「柱狀石英磚」、「淺藍色玻璃片」,藉此打造扶手。

從陸地的扶手到柱子內側的磚塊以「冰」做出主要線纜。可參考圖片堆出弧度。

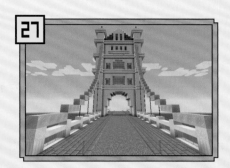

沿著每段的扶手以「鐵柵欄」鋪設鐵線。接著以「淺藍色玻璃片」隔開步道與車道。

跨至另一端的橋座也以 1～24 的步驟打造,橋的下方則利用「石英半磚」與「鵝卵石牆」打造支撐構造。

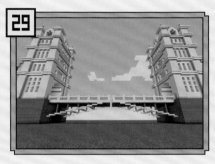

留下 1 塊磚塊的間隙,並於另一側以 1～28 的步驟,做出另一座相同的塔,形成左右對稱的模樣。

在中央 1 塊磚塊的間隙處交錯鋪入「石磚階梯」,營造橋面相連的感覺。

扶手的部分則以顛倒的「石英階梯」打造,上方則配置「鐵製地板門」相連。

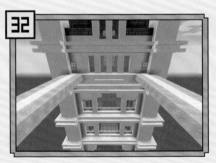

如圖所示,在最上層配置「冰」與「石英磚」打造通路,讓兩側的塔相連。牆壁可配置「鐵門」。

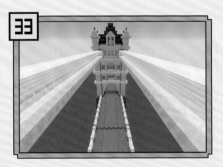

在「冰」上方配置 2 塊「白色玻璃」與 1 塊「柱狀石英磚」。

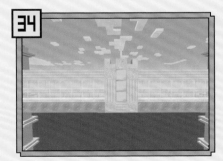

在「冰」之間配置「石英磚」,並以「金磚」、「終界燭」在中央處加上裝飾。

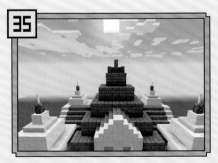

最後在步驟 19 製作的屋頂如圖配置「鵝卵石牆」,並讓中央之處稍微延伸 1 塊磚塊的高度即完成了。

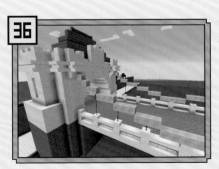

實際的塔橋有在陸地的塔座設計小一號的門。如果已經學會這次的製作方法,不妨試作看看。

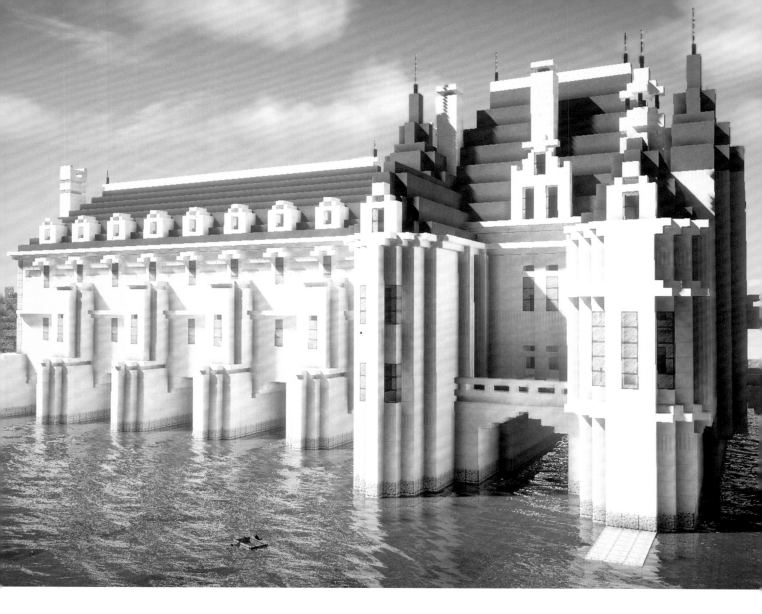

▢ 香儂索堡

Chenonceau Castle

必要的磚塊	寬39×深86×高39

平滑閃長岩	石英階梯	淺藍色染色黏土
石英磚	黑橡木門	浮雕石英磚
柱狀石英磚	黑色玻璃	黑橡木柵欄
海燈籠	石英半磚	鐵柵欄

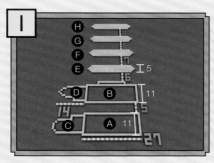

首先打造城堡的底座。請參考圖片以「平滑閃長岩」堆出底座。高度為 3 塊磚塊。

接著以「石英磚」、「柱狀石英磚」將 Ⓐ 與 Ⓑ 堆出 6 塊磚塊高的構造，再如圖配置「海燈籠」。

在步驟 2 的構造之間做出拱狀構造。利用「石英階梯」在角落堆出圓弧。這裡是河川流通的水路。

位於步驟 3 前景處的 Ⓒ 與 Ⓓ 也以步驟 2 方式堆疊。高度與邊長都一樣。由於左右的形狀不同，可如步驟 1 的圖片的底座堆疊。

接著以「石英磚」堆出其餘四個底座。最上層的溝槽可利用「石英階梯」打造。底座的高度為 10 塊磚塊。

所有的底座都堆好後，就會堆成圖中所示的模式。此時請確認高度是否一致。

在距離步驟 6 最左側的 Ⓗ 底座 7 塊磚塊處以寬 5、深 27 塊磚塊的大小堆出與底座 Ⓘ 相同的構造。另一面的形狀也與圖片相同。

在 Ⓑ、Ⓔ 的底座之間以「石英磚」、「石英階梯」打造拱狀構造。深度與 Ⓑ 高 1 塊磚塊的部分相同。

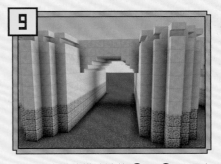

以相同的拱狀構造連接 Ⓗ～Ⓘ，深度雖與步驟 8 相同，但要注意的是形狀不太一樣。

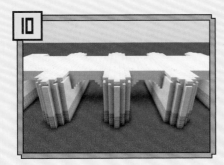

所有的拱狀構造完成後，就如圖中所示的模樣。到此，城堡的底座全部相連了。

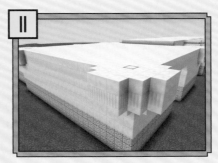

在步驟 3 連接的 Ⓐ、Ⓑ 大底座的四個角落堆出塔的基座。可使用「石英磚」與「柱狀石英磚」堆疊。

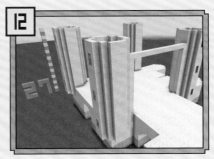

接著在步驟 11 的外側堆出高度 27 塊磚塊的塔。均等地在塔的表面加上垂直高度 2 塊磚塊的窗戶。其他的塔也加上相同的窗戶。

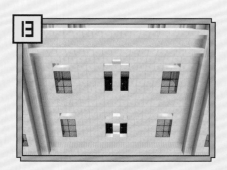

在塔之間打造牆壁，再利用「黑橡木門」、「黑色玻璃」與「石英半磚」裝飾。

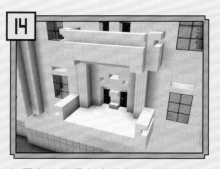

如圖在步驟13加上裝飾。玄關上方可另闢二層高的露台。玄關前可先放著不理。

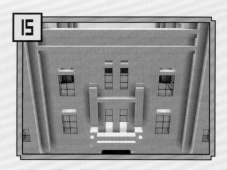

也依照13～14的步驟打造入口右側的牆壁。由於還沒打造玄關，所以請注意磚塊的位置。

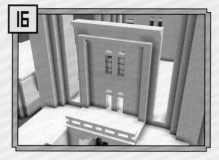

這是入口左側的牆壁。這裡的形狀稍微複雜。以「石英半磚」與「石英階梯」打造扶手。

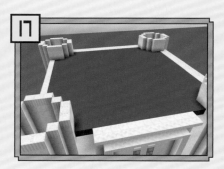

依照步驟13～16打造的牆壁高度，在最上層鋪滿「淺藍色染色黏土」。

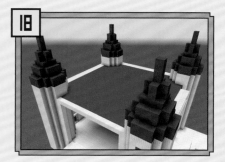

在四座塔以「淺藍色染色黏土」打造屋頂。請如圖讓屋頂變尖。製作的方法全部一樣。

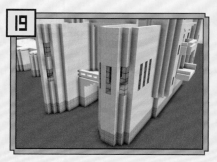

接著要在步驟16的牆壁邊緣的大型底座 Ⓒ 與 Ⓓ 上面打造房間。請先如圖所示，沿著底座的形狀打造牆壁與窗戶。

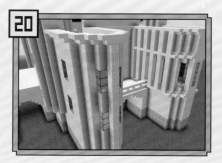

利用「石英階梯」裝飾步驟19的牆壁。只有底座 Ⓒ 以「柱狀石英磚」打造柱子。

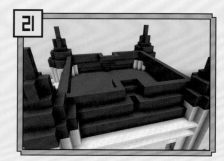

接著打造城堡的屋頂。如圖以「淺藍色染色黏土」堆出逐步往內縮的屋頂。

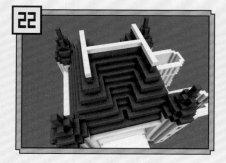

圖中是步驟21的屋頂完成之後的模樣。接著在上層配置1塊磚塊高的「石英磚」。

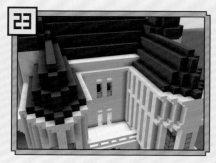

也於步驟20的兩面牆壁上方打造屋頂。這部分雖然比步驟22的屋頂小，但是做法是相同的。

在底座 Ⓗ 打造寬1、高14塊磚塊的牆壁。以「石英磚」在牆壁到城堡之間鋪出與牆壁相同寬度的構造。

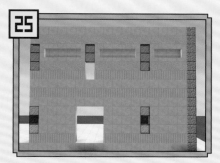

如圖以「石英磚」與「黑色玻璃」堆出迴廊的牆壁。

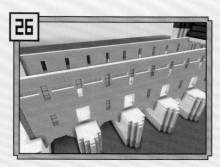

以步驟 25 為參考,讓牆壁往城堡的方向延伸,底座上面也一樣留有空洞。

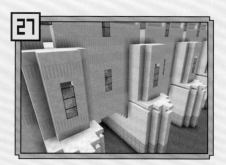

接著在空洞的部分打造窗戶。這次要讓窗戶稍微突出牆壁。此時窗戶應該會疊在各底座上方才對。

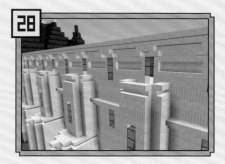

接著要裝飾迴廊的第二層。在步驟 27 的構造上方打造露台,接著也在窗戶上方打造小型屋頂。

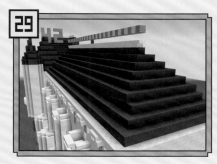

在迴廊上方以「淺藍色染色黏土打造屋頂。屋頂上方可配置「石英磚」與「石英階梯」。

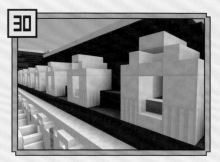

在迴廊屋頂高度為 2 塊磚塊的部分製作窗戶。另一面也製作相同的窗戶,總計共製作 18 個窗戶。

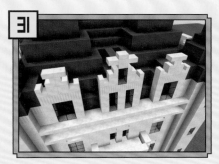

在城堡屋頂的旁邊、牆壁的上方分別打造三個大型窗戶,每一面都要打造一樣的窗戶。步驟 23 的房間的那面可以只打造中央的窗戶。

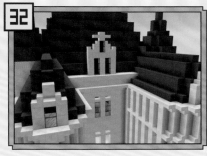

有房間的那面可在各房間的屋頂打造比步驟 31 簡化的小型窗戶。請參考圖片的設計。

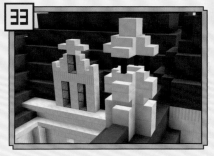

以「柱狀石英磚」打造柱子的底座 ⓒ 的房間為禮拜堂。請在上方打造一座小塔,以便掛上提醒用的鐘。

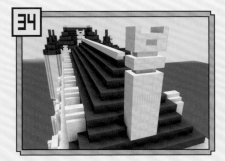

在迴廊的屋頂兩端打造大型煙囪。請仔細參考圖片的設計,依序堆疊磚塊。

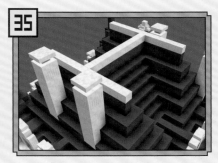

在大型的屋頂上打造四個煙囪。最上層以四個顛倒的「石英階梯」堆出凹凸的構造。

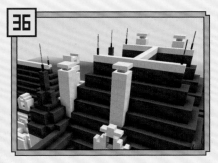

在各處屋頂的最上層配置「黑橡木柵欄門」,並在柵欄門上方以「鐵柵欄」加上裝飾就完成了。

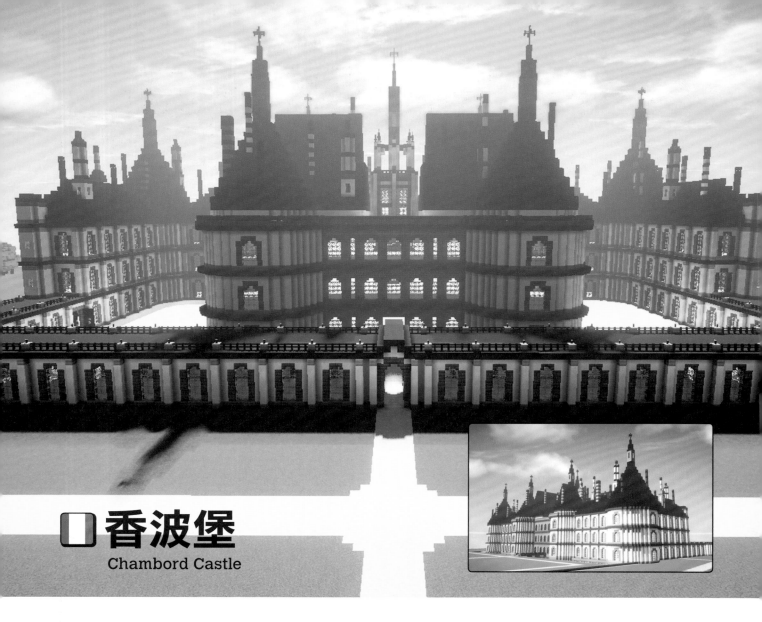

香波堡
Chambord Castle

必要的磚塊	寬187×深114×高74		

鐵磚	灰色羊毛	鐵柵欄	終界燭				
石磚半磚	地獄磚柵欄	浮雕砂岩	藍色玻璃片				
石磚階梯	火把	砂岩	白色地毯				
石磚	終界石磚	砂岩半磚	鍋釜				
石頭半磚	玻璃片	平滑砂岩	黑橡木原木				
雪	浮雕石磚	樺木柵欄門	控制桿				
橡木門	藍色玻璃	鵝卵石牆	沙				
石製壓力板	淺藍色玻璃	玻璃					
螢光石	黑曜石	鐵砧					

【煙囪素材】

鍋釜	石磚半磚		
煤炭磚	浮雕石磚		
藍色染色黏土	鵝卵石		
雪	鐵柵欄		
青金石磚			
淺灰色羊毛			
灰色羊毛			
石磚			
石磚階梯			

首先打造城堡的入口。在地面埋入寬3、長11塊磚塊的「鐵柵欄」。

在步驟 1 的構造左右如圖配置「石磚半磚」、「石磚階梯」、「石磚」。

接著在步驟 2 的構造周圍堆出兩層「石磚半磚」。「石磚半磚」就算重疊也能看出分界線。

在步驟 3 的上方以「雪」、「石磚」、「石磚階梯」堆出牆壁。高度距離地面 8 塊牆壁，另一側也堆出相同的牆壁。

在步驟 4 的構造前景之處以「石磚半磚」、「雪」堆出四根柱子，接著在「石磚」上面堆疊「雪」。另一側也施以相同工程。

在步驟 5 的構造側面各配置四個「橡木門」、「石製壓力板」、「螢光石」，再以「雪」圍住，另一側也施以相同工程。

利用「灰色羊毛」做出覆蓋天花板的屋頂。重點在於配合柱子的位置，做出突起的形狀。

如圖配置「石磚半磚」、「地獄磚柵欄」、「火把」。

在步驟 8 的構造上鋪出寬 7、11 塊磚塊的「石磚半磚」與「終界石磚」。

打造與步驟 4 相同的牆壁。不過「石磚階梯」與「石磚」的位置略有不同，請仔細參考圖片。

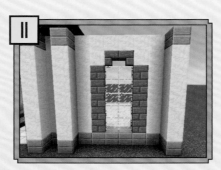

在步驟 10 的構造右端打造與步驟 5 相同的柱子。空著的部分則嵌入「玻璃片」當窗戶。另一側也施以相同的工程。

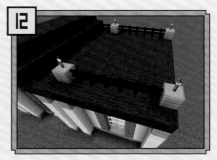

在步驟 11 的天花板以「灰色羊毛」打造平坦的屋頂。接著以步驟 8 的方式裝飾。讓兩端相連做成通道。

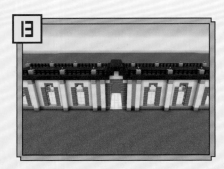

在步驟12的入口左右兩側各設9個通道。一旦做出太多通道，間隔就會變得模糊，所以請將柱子當成基準。

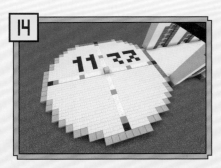

從左右兩端的通道做出廣場。可利用「石磚半磚」、「終界石磚」做出直徑11塊磚塊的廣場。

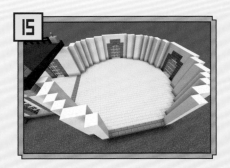

在「石磚半磚」上方以「雪」堆出牆壁。接著在較寬闊的牆面做出與步驟10～11相同的窗戶。

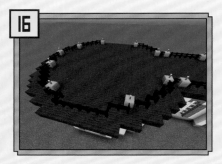

在步驟15上方打造平坦的屋簷，並施以步驟8的裝飾。請注意高度是否與通道的屋簷一致。

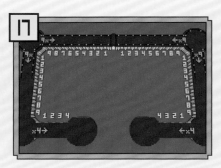

如圖增加通道與廣場。從入口垂直、水平延伸的通道各有9個，入口的另一邊則是各有4個往中央排列的通道。

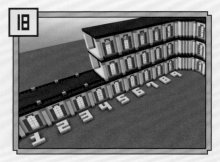

將從入口另一側的廣場延伸的9個通道往上堆至第三層。廣場也堆至第三層。入口處的通道則維持為一層即可。

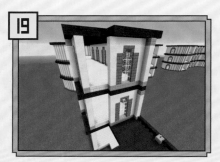

最後一個位於邊緣的通道則只在內側一半之處打造牆壁與窗戶。另一旁要留作後續建塔之用，所以請先如圖空著。

破壞第一層外側的牆壁與屋簷，再如圖配置「石磚半磚」、「浮雕石磚」與「海燈籠」。

在周圍堆積「雪」，並在通道部分留下空洞。每一層的分界請依照天花板設計，中央處則堆疊「淺藍色玻璃」

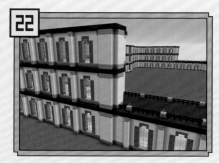

與步驟21一樣讓塔堆至第三層，另一側也堆出相同的塔。內部可製作螺旋樓梯或是一般的梯子。

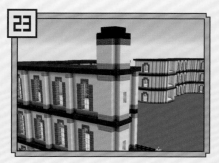

如圖讓塔長高4塊磚塊，再利用「浮雕石磚」、「黑曜石」打造屋頂，塔的各層外側也嵌入窗戶。

接著在製作塔的通路上以「黑曜石」打造屋頂。請一邊看著圖片的標記，一邊注意「黑曜石」的數量與屋頂的形狀。

接著要讓屋頂延伸，以便圍住通道上方。只要將注意力放在階層狀的部分，就能發現是形狀很簡單的屋頂。

同樣在另一側與入口另一側的通道以「黑曜石」打造屋頂。總計完成四個屋頂。

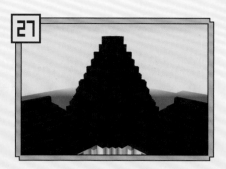

在位於入口另一側的外側的左右兩側廣場以「黑曜石」打造屋頂。以高度2塊磚塊、內側1塊磚塊的方式堆積。

⚙ POINT ⚙

要以磚塊堆出圓形需要一點技巧。請參考圖片，一邊拿捏整體的狀況，一邊一塊一塊地堆出形狀。

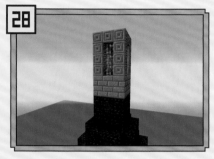

如圖在屋頂的最上層以「黑曜石」、「石磚」、「浮雕石磚」、「鐵柵欄」讓屋頂往上延伸。

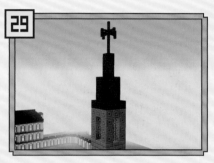

在「浮雕石磚」上方以「黑曜石」打造屋頂，接著再利用「地獄磚柵欄」堆出十字架的裝飾。

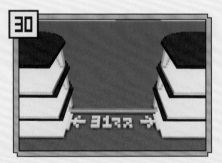

接著將入口另一側的廣場內側牆壁打掉，並在其間配置「石磚半磚」與「浮雕石磚」，寬度為31塊磚塊。

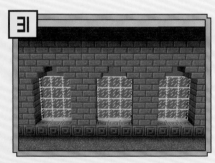

在步驟30的構造上面以「石磚」、「石磚階梯」、「玻璃片」打造牆壁與窗戶。窗戶的間隔與設計請參考圖片。

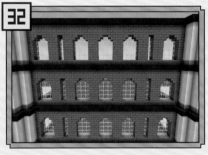

打造第二、三層構造的同時打造牆壁與窗戶。各層之間可分別配置1塊「灰色羊毛」與1塊「浮雕石磚」。

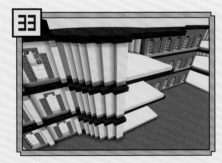

接著要整理步驟30打掉的廣場內側牆壁。請如圖配置磚塊，另一側也以相同的方式整理。

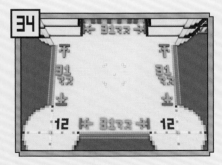

31塊磚塊的牆壁共有4面，接著在牆壁的兩側打造圓形的廣場。這兩個圓形的直徑為12塊磚塊，順便將地板拓寬。

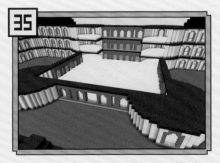

形狀完成後，如步驟15～16打造圓形的建築物、牆壁與窗戶。牆壁中央是門，所以請不要嵌入窗戶，而是先留空。

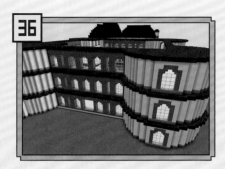

讓廣場與牆壁配合周圍的形狀往上延伸至第三層，同樣也要打造窗戶與天花板。

在步驟 **34** 的地板中心點如圖堆積「浮雕砂岩」，堆出高度 38 塊磚塊的柱子，周圍再配置「海燈籠」。

在柱子周圍以「砂岩」、「砂岩半磚」堆出螺旋狀階梯。也從另一側以相同的堆疊，堆出雙重的螺旋階梯。

如圖讓裡外兩側的螺旋階梯往上疊堆三圈，直到三層樓高的天花板。

在螺旋樓梯的四個角落以「平滑砂岩」堆出柱子，並在柱子的最上層配置「浮雕石磚」。

依照城堡各層樓的地與天花板以「砂岩」堆出牆壁，最上層的牆壁則以「浮雕石磚」堆成。

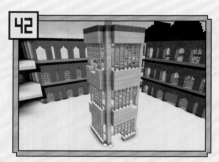

在空洞之處配置「樺木柵欄門」，而當作各樓層出入口使用的部分則什麼都不放。

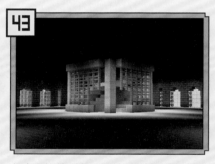

完成螺旋樓梯後，以相同的磚塊連接各樓層的地板與天花板。如此一來，以螺旋樓梯連接的大型房間就有三個。

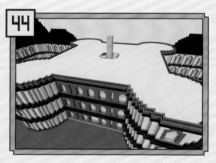

在第三層的「灰色羊毛」上面配置「終界石磚」。周圍則以「浮雕石磚」與「鵝卵石牆」圍住。

利用「雪」與「灰色羊毛」圍出直徑為 9 塊磚塊的圓形，旁邊再打造一處邊長為 22 塊磚塊的正方形。全部的高度都為 3 塊磚塊。

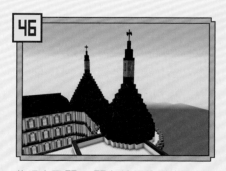

仿照步驟 **27** ～ **29** 打造圓錐型的屋頂與上方的裝飾。屋頂的直徑雖然不同，但是做法卻是相同的。

在正方形上方打造屋頂。請如圖以每層內縮 2 塊磚塊的方式配置「黑曜石」。

48

在第5、6層之間打造小一圈的構造是重點，持續堆疊即可堆出圖中的形狀。

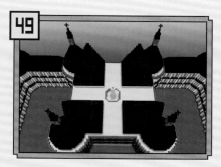

49

請參考步驟 45 ～ 48 的方式，在其他三處的屋頂打造相同的構造。請注意四角形的屋頂的方向。

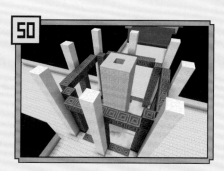

50

為了圍住螺旋樓梯上方的「浮雕砂岩」，請如圖利用「浮雕石磚」與「雪」打造骨架。

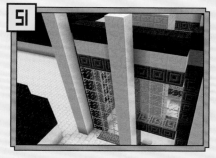

51

配合骨架的構造在骨架之間配置玻璃。在「浮雕石磚」上面配置「雪」與「灰色羊毛」。

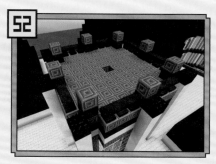

52

在「灰色羊毛」上方鋪滿「浮雕石磚」。中間的洞為出入口。扶手是以「鐵砧」打造。

53

利用「雪」與「黑曜石」打造塔的上層。請仔細觀察圖片，注意磚塊的位置。

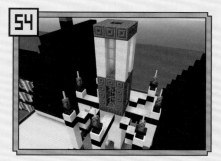

54

如圖以「鐵砧」、「鵝卵石牆」、「終界燭」、「鐵柵欄」、「淺藍色玻璃片」、「白色地毯」裝飾上層

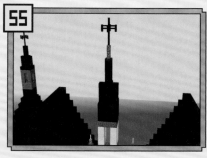

55

以「黑曜石」打造屋頂，再以「鍋釜」、「鵝卵石牆」與「地獄磚柵欄」打造十字架，塔就完成了。

56

接著在廣場入口處打造門。圖片是利用「黑橡木原木」與「控制桿」裝飾。

57

為了讓當作城堡中庭使用的部分更像實際的香波堡，可鋪上1塊磚塊高的「沙」。

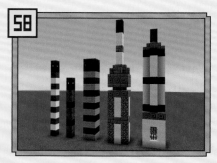

58

接著是打造香波堡的象徵物，也就是煙囪。請參考圖例，以 P.52 的「煙囪素材」打造。

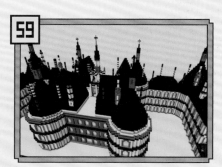

59

將步驟 58 打造的煙囪加在屋頂上層。請一邊觀察整體的狀況，一邊決定煙囪的數量與位置。

COLUMN 2 — 旗幟的設計技巧

裝飾磚塊裡的「旗幟」可利用染料類的磚塊與合成繪製花紋。基本的設計共有 38 種，顏色則有 16 種可使用。旗幟的設計會隨著染料類的磚塊的種類與位置而改變，而且只要重覆合成，還可將完成的設計染成更深的顏色。因此可自行製作窗簾或是以獨創的設計作出特別的符號。

以加深染色的方式打造原創的設計

1 先在「白色旗幟」的右側配置「橘色染料」染色。

2 接著在左側配置「仙人掌綠染料」再染一次。

3 最後以「淺藍色染料」再染一次，四色旗就完成了。

基本設計的一覽表

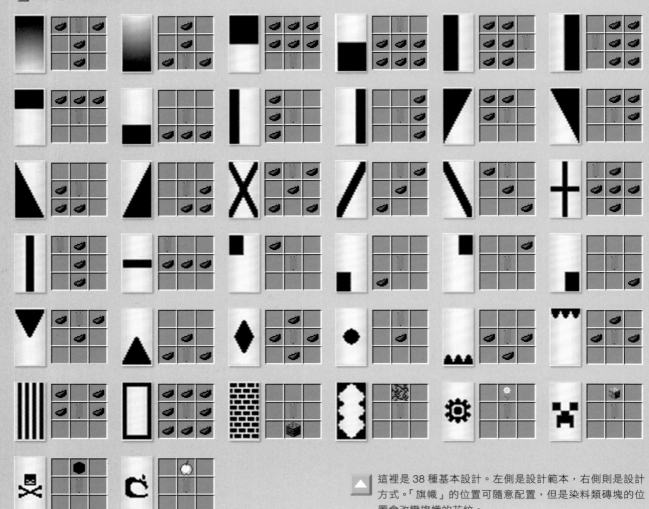

這裡是 38 種基本設計。左側是設計範本，右側則是設計方式。「旗幟」的位置可隨意配置，但是染料類磚塊的位置會改變旗幟的花紋。

PART

3

亞洲‧非洲大陸

這節要介紹「紫禁城」、「泰姬瑪哈陵」、「人面獅身像」
這類代表亞洲與非洲大陸的建築物。
既非日式也非西式的獨特氛圍充滿了無限魅力。

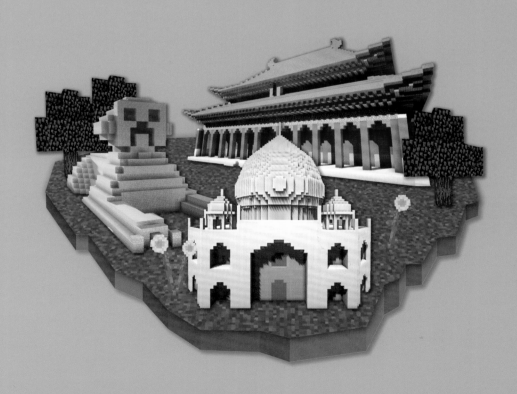

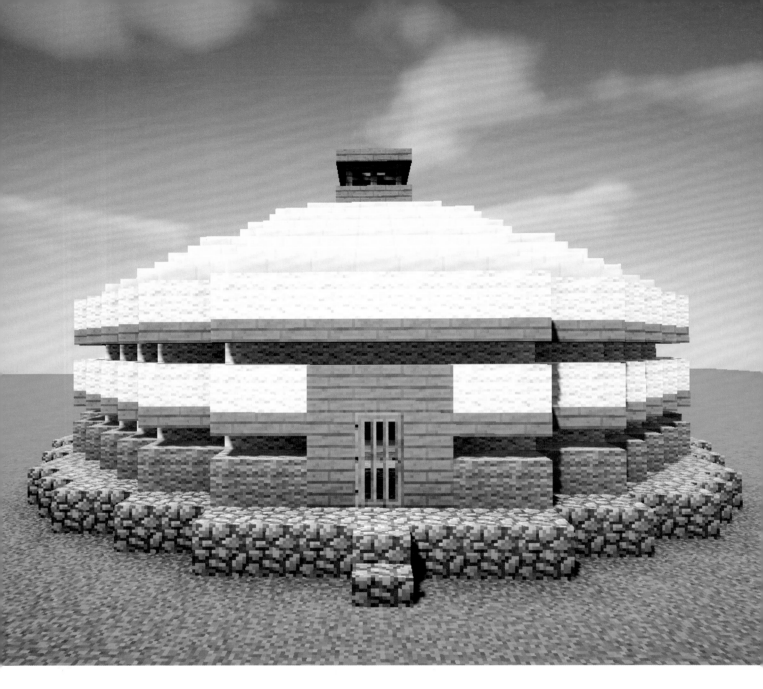

蒙古包

Gel

必要的磚塊 | 寬23×深24×高13

鵝卵石　　　　淺藍色羊毛　　　相思木柵欄

羊毛　　　　　石英半磚　　　　相思木門

藍色羊毛　　　相思木原木

鵝卵石階梯　　相思木半磚

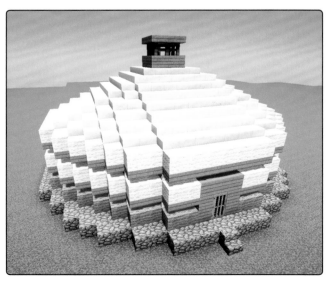

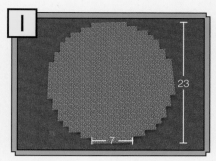

利用「鵝卵石」如圖鋪出直徑 23 塊磚塊的圓形底座。

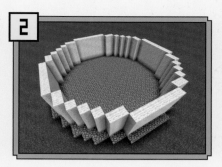

在步驟 1 的「鵝卵石」內側 1 塊磚塊處以「羊毛」堆出 5 塊磚塊高的牆壁。這裡先以「羊毛」堆疊，後續再加上重點顏色。

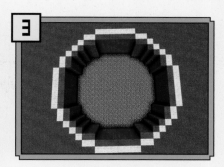

在步驟 2 的「羊毛」內側 1 塊磚塊處堆出同樣高度的「羊毛」。感覺上像是堆出兩座牆壁。為了方便辨識，圖片才將內側標記為紅色。

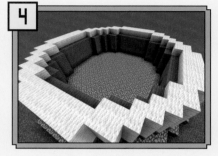

接著在步驟 3 的內側堆出 4 塊磚塊高的「藍色羊毛」。這裡是內部裝潢的牆壁，可自行選用顏色。

在正面留下兩塊磚塊大的空洞當作入口，再利用「鵝卵石階梯」鋪出樓梯。外側第一層的「羊毛」則換成「淺藍羊毛」。

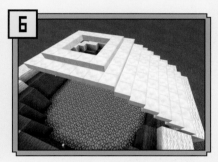

利用「石英半磚」往中央堆出一層層內縮的屋頂，中央處請如圖堆疊。

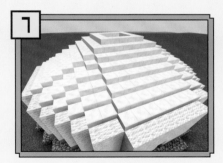

四個方向都堆出相同的屋頂，各方向之間的弧度也以「石英半磚」如圖堆出落差。

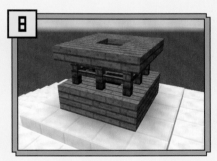

在最上層以「相思木原木」、「相思木半磚」、「相思木柵欄」如圖堆出煙囪。

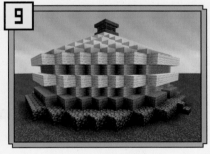

將下方數來第二塊與第四塊的外側「羊毛」拿掉一塊。

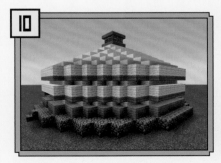

在剛剛拿掉磚塊的部位配置「相思木半磚」。與上方的「羊毛」接著一起是這裡的重點。

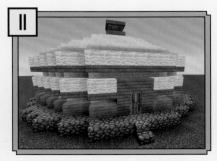

在入口處配置「相思木門」，並將周圍的磚塊換成「相思木原木」就完成了。

POINT

內部裝潢可自由設計。不妨試著配置「畫」或是自行製作暖爐。

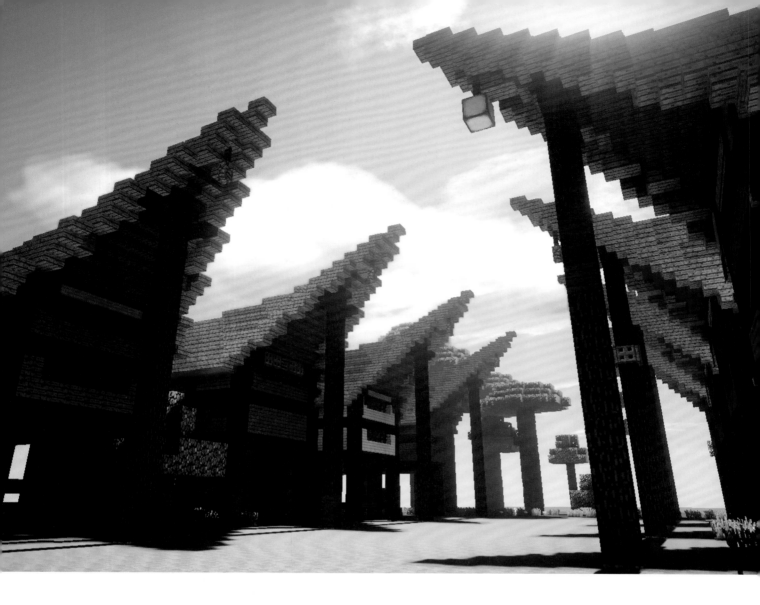

高腳式建築

Raised Flooring Type House

必要的磚塊 寬13×深37×高21

杉木原木		橡木半磚	
杉木材		橡木階梯	
杉木柵欄		杉木階梯	
棕色旗幟		木製地板門	
告示牌		鵝卵石牆	
黑橡木半磚		杉木門	
橡木材			

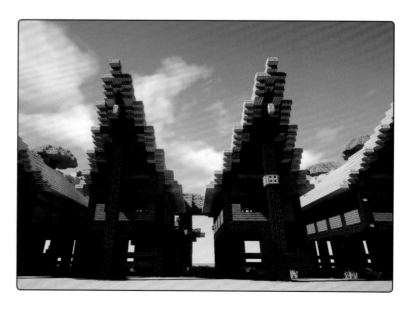

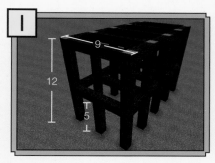

以「杉木原木」在左右各堆出五根12塊磚塊高的柱子，接著在前景與遠景的中央之處堆出2根高度5塊磚塊的柱子，將剛剛堆出的柱子串聯起來。

在步驟1的上方中央之處各塊3塊「杉木原木」，從下方連接第1塊磚塊。

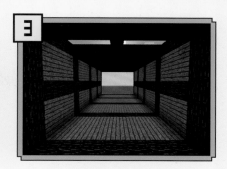

在作為地板的那面鋪滿「杉木材」，並在4面牆壁堆出橫向的「杉木原木」，再用「杉木材」將間隙填滿。

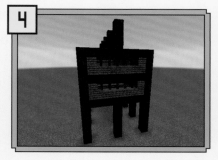

堆出所有牆壁後，要開始裝飾正面的牆壁。請如圖挖空牆壁的一部分，並且配置「杉木柵欄」。

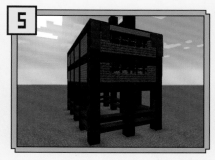

在步驟4的上方配置「棕色旗幟」與「告示牌」，並在腳的部分加上「黑橡木半磚」。

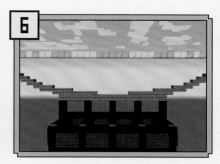

利用「橡木材」、「橡木半磚」、「橡木階梯」搭出曲線狀屋頂的中央部分。

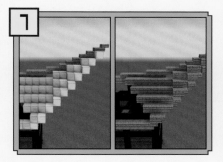

在畫面的藍色部分配置「橡木材」，並在黃色部分配置顛倒的「橡木階梯」。另一側也要施以相同的作業。

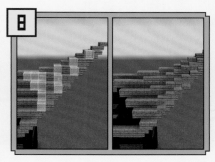

在白色部分配置「橡木半磚」，讓屋頂的曲線更加平滑。另一側也要施以相同的作業。

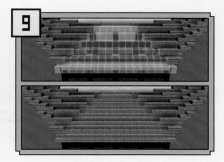

接著要打造屋頂中央部分。在白色的位置配置「橡木半磚」，並在黃色的位置配置「橡木階梯」。

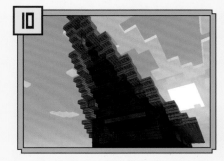

以「杉木階梯」填滿屋頂下方的間隙，再如圖以「木製地板門」、「杉木柵欄」與「鵝卵石牆」裝飾。

在距離牆壁4塊磚塊的位置以「杉木原木」、「黑橡木半磚」打造支撐屋頂的柱子。

在側面以「杉木原木」、「杉木材」、「杉木階梯」、「杉木柵欄」、「杉木門」設置樓梯與出入口就完成了。

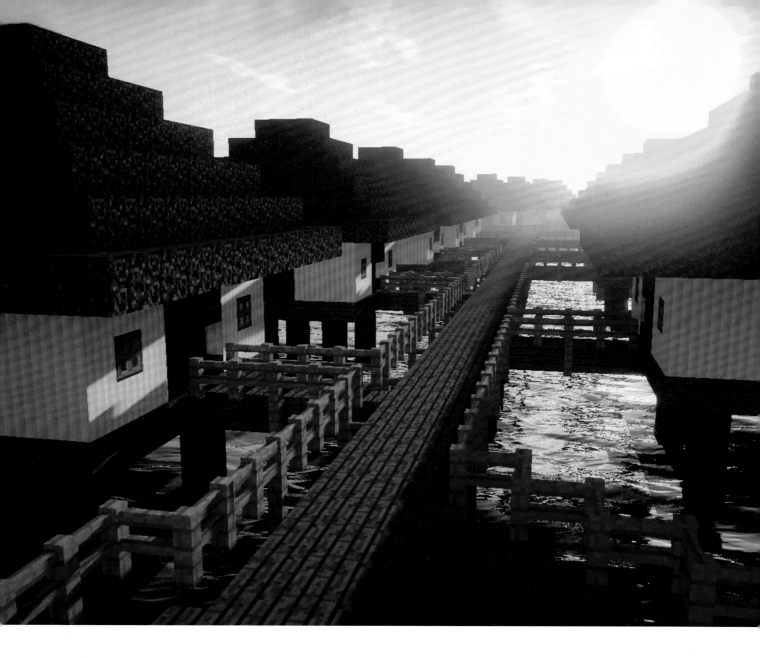

☾ 水上小屋
Overwater Cottage

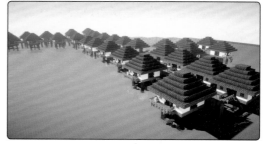

必要的磚塊	寬13×深13×高13				
黑橡木原木	黑橡木階梯	杉木門	相思木柵欄	相思木柵欄門	杉木原木
杉木材	柱狀石英磚	木製地板門	石英階梯	棕色地毯	
黑橡木材	黑橡木柵欄	靈魂砂	旗幟	杉木半磚	

顧名思義，水上小屋就是要蓋在水上。請先如圖以「黑橡木原木」堆出 5 根高度 3 塊磚塊的柱子。

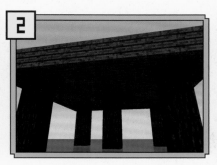

在柱子上以「杉木材」堆出小屋的地板。寬度與深度都是 9 塊磚塊的正方形。

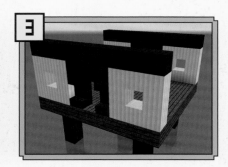

以「黑橡木材」、「黑橡木階梯」、「柱狀石英磚」在正面與背面堆出牆壁與窗戶。

以「黑橡木材」、「黑橡木階梯」、「柱狀石英磚」如圖堆出側面的牆壁。

在這些牆壁的間隔處以「黑橡木柵欄」、「杉木門」、「木製地板門」加上裝飾。

以「靈魂砂」打造屋頂。顏色與花紋都有點像是被太陽曬黃的稻草，形狀是簡單的屋頂。

在「杉木門」的前面以「杉木材」鋪設延伸的地板，再利用「相思木柵欄」圍住。椅子利用「石英階梯」與「旗幟」打造。

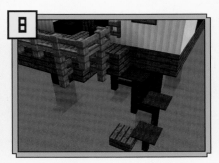

柵欄以「相思木柵欄木」、「棕色 地毯」、「杉木半磚」、「黑橡木柵欄」打造出階層。

如圖以「杉木原木」、「杉木材」、「相思木柵欄」在水面打造通路。

讓步驟 9 的構造延伸，藉此讓「相思木柵欄」連接後，水面的通路就完成了。可以試著蓋出弧度或是做出交錯的部分。

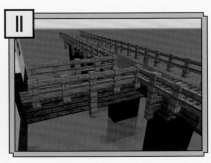

接著要從通路的旁邊打造進入小屋的通道，記得讓「相思木柵欄」跟著延伸。

建立多座小屋，再以通路連接，就能在水面蓋出街道。若是能多艘浮在水面的小船，就能營造出別有趣味的風情。

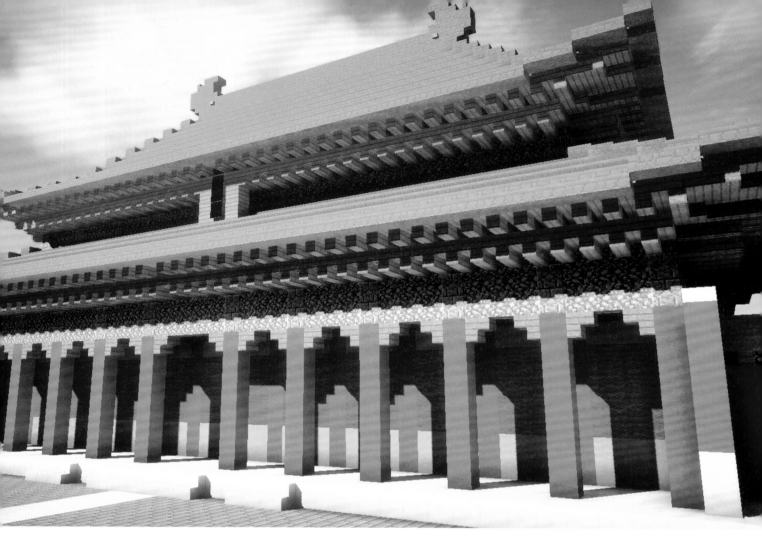

 # 紫禁城
Forbidden City

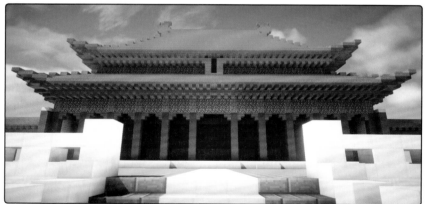

必要的磚塊 寬20×深20×高20

石英磚	石英階梯	白色羊毛	相思木半磚	紅砂岩階梯	藍色旗幟
石磚	石磚階梯	紅色羊毛	相思木階梯	紅砂岩	
石英半磚	紅色染色黏土	海磷石磚	相思木材	相思木柵欄	
石磚半磚	黃色染色黏土	海磷石	紅砂岩半磚	按鈕	

以「石英磚」堆出寬51、深29、高7塊磚塊的基座，再以寬8、高6的「石磚」圍住基座。

在對齊步驟1構造的中心點位置以「石磚」圍出寬49、深18、高6塊磚塊的構造，再以「石英磚」圍住周圍。

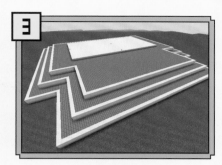

在步驟2的構造周圍分別堆出高度為4塊磚塊與2塊磚塊的基座，越往下層，前後左右的寬度就往外延伸4塊磚塊的寬度。

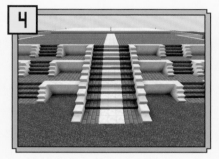

利用「石英半磚」、「石磚半磚」、「石英階梯」、「石磚階梯」打造階梯與通道。

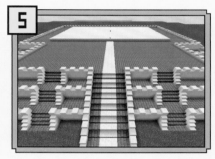

在各層的「石英磚」牆壁上交互配置「石英磚」與「石英半磚」。

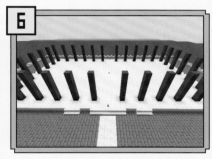

以「紅色染色黏土」打造高度7塊磚塊的柱子。入口前的柱子之間需空出5塊磚塊的距離，其餘柱子的間隙則為3塊磚塊，同時也配置「石英階梯」。

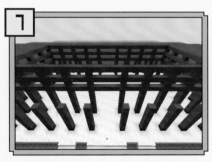

在距離步驟6的柱子3塊磚塊的位置以及柱子內側堆出高度12塊磚塊的柱子，接著在每根柱子之間打造3根橫樑，每根橫樑之間的間距為1塊磚塊。

在側面配置2塊「黃色染色黏土」與5塊「羊毛」堆出牆壁。另一側也施以相同的工程。

背面只有中央部分配置4塊「紅色羊毛」，並在「紅色羊毛」上方配置1塊「黃色染色黏土」，藉此堆出牆壁。

正面則在內側12塊磚塊高的柱子部分如背面的中央部分一樣，利用「紅色羊毛」與「黃色染色黏土」打造牆壁。

如圖在步驟7打造的柱子上方以「紅色羊毛」、「黃色染色黏土」加上裝飾，並在上方打造橫樑。

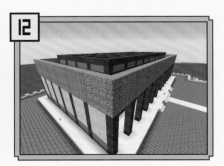

分別在步驟6打造的柱子堆上4塊「海磷石磚」，並在「海磷石磚」之間以「海磷石」堆出牆壁。

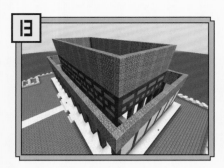

以相同的要領在步驟 7 打造的內側柱子上堆疊 6 塊「海磷石磚」，再利用「海磷石」堆出牆壁。

如圖在步驟 12 打造的牆壁內側堆出階梯狀的「海磷石」，再沿著步驟 6 的柱子以「海磷石磚」裝飾。

在 4 面牆壁完成相同的裝飾後，轉角處會是如圖所示的樣子。這部分無法從外側看到，不在意的人可以忽略。

在步驟 10 打造的牆壁邊緣形成的間隙塞入「海磷石」當裝飾。寬度一致地塞滿會顯得更整齊好看。

天花板的間隙也可塞入「海磷石」。此時內部應該很暗，有必要的話可配置燈光。

✖ POINT ✖

燈光可自行以光源磚塊裝飾。要注意的是，光源磚塊的亮光強度是不同的。

回到外面，在側面配置「石英磚」、「紅色染色黏土」、「石英半磚」，將步驟 8 的牆壁圍起來。

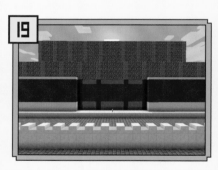

接著在另一邊側面以及背面打造與步驟 18 相同的圍牆。背面中央的紅色牆壁與柱子處不要配置牆壁，暫時先留下間隙。

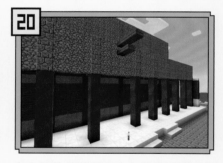

在步驟 12 的牆壁中央上半部配置下方 2 塊磚塊、上方 3 塊磚塊的「相思木半磚」。

以步驟 20 的構造為基準，如圖往外配置顛倒的「相思木階梯」，直到牆壁的邊緣為止。

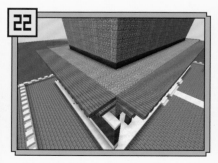

四面牆壁都施以步驟 20 ～ 21 的作業。要注意的是「相思木階梯」的方方向。

轉角的部分可使用「相思木材」、「相思木半磚」打造出往上翻翹的屋簷。

在上方的屋頂周圍配置一圈「紅砂岩半磚」。請仔細比較圖片，避免放錯位置。

為了做出每層屋頂往上墊高半塊磚塊的效果，請於步驟 13 打造的牆壁以「紅砂岩半磚」調整高度，同時堆出屋頂。

轉角的部分可沿著步驟 23 打造的翻翹屋頂配置「紅砂岩半磚」，讓形狀更顯份量。

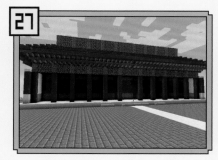

圖中是完成前述步驟的結果。請仔細確認柱子的數量與屋頂的形狀是否吻合。

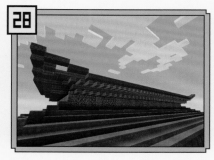

在步驟 13 打造的內側牆壁施以步驟 20 ～ 24 的作業，打出圍住牆壁周圍的屋頂。

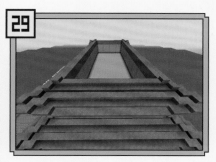

接著依照步驟 25 的方法以「紅砂岩半磚」堆出落差，讓屋頂往上伸延，轉角處也可堆成翻翹的形狀。

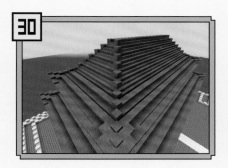

接著在上面以「紅砂岩階梯」做出斜面。四個角落可沿著斜面配置「紅砂岩」。

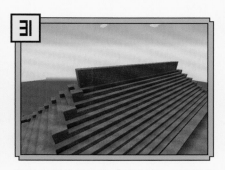

在最上層堆疊 2 塊「紅砂岩」，如圖依照屋頂的寬度配置。

利用「相思木材」、「相思木階梯」、「相思木柵欄」、「按鈕」裝飾屋頂兩端。

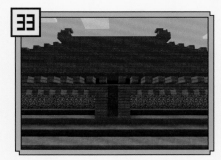

在正面的中央之處配置 2 塊「相思木材」與「藍色旗幟」。實際的建築物這裡寫有「太和殿」三個字。

✖ POINT ✖

配置在正面中央處的「藍色旗幟」可變更為其他的花紋，也可換成「繪畫」或「物品展示櫃」。

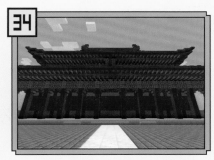

最後在步驟 6 打造的正面柱子如圖配置「相思木階梯」就完成了。

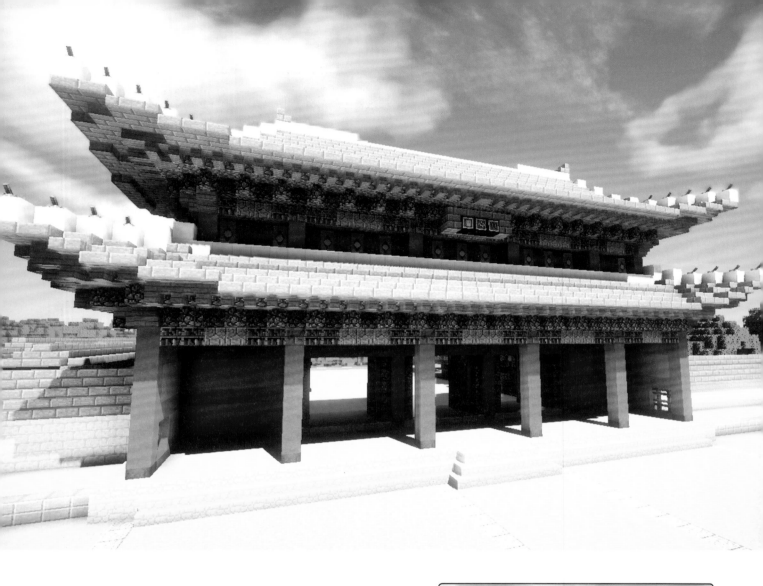

 # 昌德宮
Changdeokgung

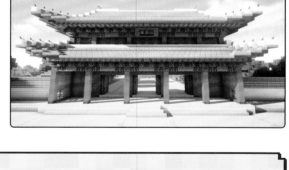

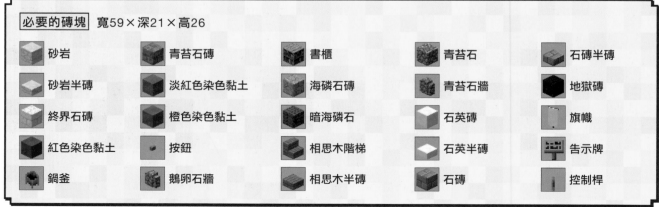

必要的磚塊 寬59×深21×高26

砂岩	青苔石磚	書櫃	青苔石	石磚半磚		
砂岩半磚	淡紅色染色黏土	海磷石磚	青苔石牆	地獄磚		
終界石磚	橙色染色黏土	暗海磷石	石英磚	旗幟		
紅色染色黏土	按鈕	相思木階梯	石英半磚	告示牌		
鍋釜	鵝卵石牆	相思木半磚	石磚	控制桿		

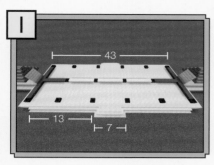

先如圖配置「砂岩」、「砂岩半磚」、「終界石磚」、「紅色染色黏土」與「鍋釜」。

從「鍋釜」處往上堆 8 塊磚塊高的柱子，再將從上往下算第 2 塊磚塊換成「青苔石磚」。左右兩處則以「淡紅色染色黏土」堆出牆壁。

在柱子之間的左右兩側堆出相同的牆壁。可將中心部分換成「橙色染色黏土」，再利用石頭材質的「按鈕」與「鵝卵石」裝飾，總計做出六扇大門。

利用「書櫃」、「海磷石磚」、「暗海磷石」打造橫樑，並在柱子的四個角落配置「相思木階梯」。

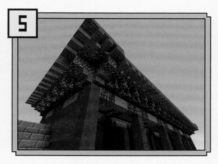

接著打造屋頂的下半部。使用的是「相思木半磚」、「相思木階梯」、「青苔石」、「青苔石牆」。

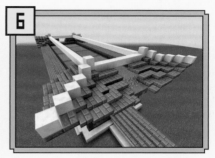

屋頂的上半部以「石英磚」、「石英半磚」搭出骨架，其他則以「石磚」與「石磚半磚」打造。

讓四個角落延伸至相連後，屋頂就完成了。在「石英磚」的骨架上方以「紅色染色黏土」打第二層。

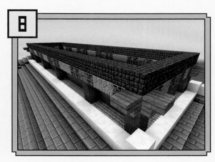

依照步驟 7 的方法在步驟 4 的構造上面打造下層構造與相同的樑柱。別忘了配置四個角落的「相思木階梯」。

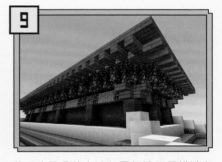

仿照步驟 5 的方法如圖打造下層構造與同樣的屋頂下半部構造。這裡也使用相同的磚塊。

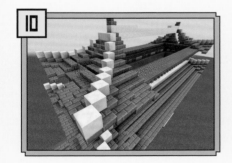

接著打造最上層的屋頂。與步驟 6 一樣先從四個角落的骨架打造。構造略有不同，請邊看圖片邊配置磚塊。

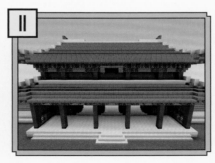

從四個角落開始延伸至相連的狀態後，最上層的屋頂就完成了。可在中央處以「地獄磚」打造招牌的部分。

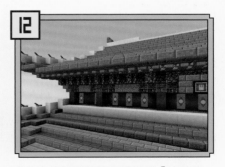

最後在屋頂與牆壁如圖利用「地獄磚」、「旗幟」、「告示牌」與「控制桿」加上裝飾就完成了。

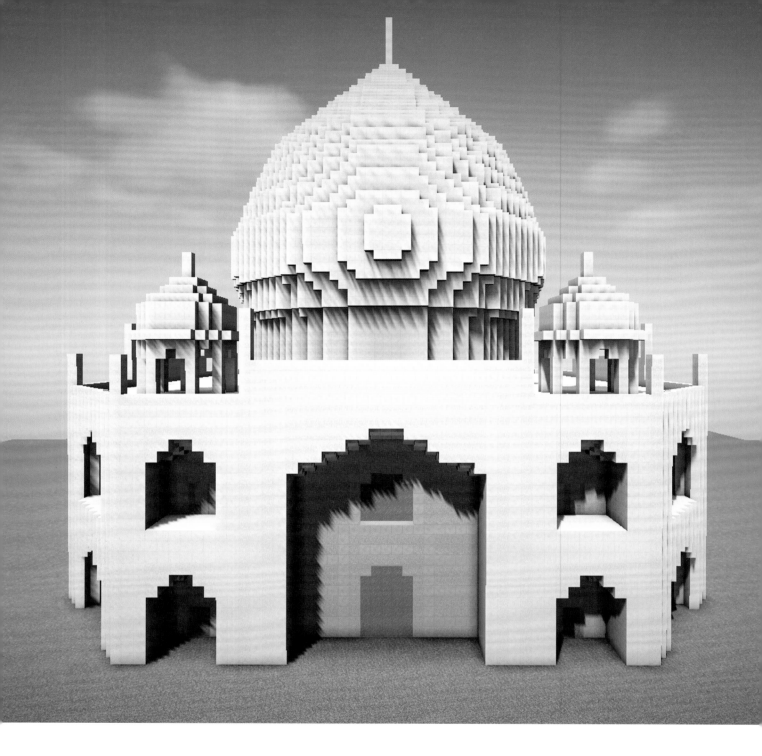

🇮🇳 泰姬瑪哈陵

Taji Mahal

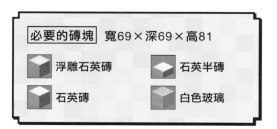

必要的磚塊	寬69×深69×高81
🔲 浮雕石英磚	🔳 石英半磚
🔳 石英磚	⬜ 白色玻璃

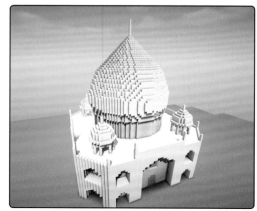

首先打造正面的框架。以「浮雕石英磚」如圖堆出寬 25、高 27 塊磚塊的框架。

在步驟 1 的框架右側以「浮雕石英磚」如圖堆出寬 11、高 24 塊磚塊的構造。

在步驟 2 的構造內側 2 塊磚塊的位置配置「石英磚」，並在高度 10～12 塊磚塊的位置以「石英磚」連接兩側。

在步驟 3 的後方以「石英磚」如圖堆出深 5、寬 6、高 6 的箱型構造。

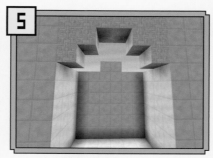

在步驟 4 的構造上方以「浮雕石英磚」裝飾。在箱型構造深處的上方中央位置配置 2 個「石英磚」。

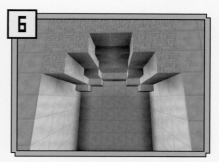

以「石英磚」與「石英半磚」連接步驟 5 的構造的前景處與後景處，藉此做出天花板。

在步驟 6 的構造後方牆壁如圖以「浮雕石英磚」、「白色玻璃」加工。

上下也打造相同的構造，並在右側上方堆積 3 塊「浮雕石英磚」與 1 塊「石英半磚」。

在步驟 2 的構造另一側施以步驟 2～8 的工程，堆出如圖所示的構造。接著要製作中央的部分。

在中央框架的內側以「石英磚」、「浮雕石英磚」堆出 3 個磚塊厚的框架。

在步驟 10 的構造兩端堆疊 3 塊「浮雕石英磚」與 1 塊「石英半磚」。

在步驟 10 的構造深處以「石英磚」如圖堆出深 5、寬 19、高 20 塊磚塊的箱型構造。

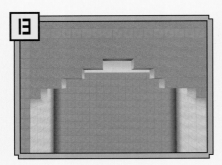

在步驟10的中央框架上方以「浮雕石英磚」如圖堆出天花板的形狀。

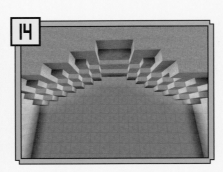

以「石英磚」、「石英半磚」連接步驟13的構造的前景處與後景處，藉此堆出天花板。

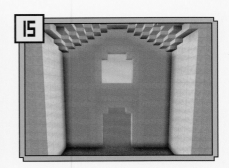

在步驟14的構造的後景處牆壁空出寬5、高5塊磚塊的空洞，再以「浮雕石英磚」與「白色玻璃」裝飾。

從右側的角落斜向配置10個「石英磚」。高度與周長一致。

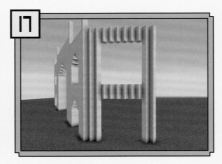

在步驟16的牆壁上下空出寬6、高9塊磚塊的空洞。泰姬瑪哈陵為八角形，所以需要這類的斜面。

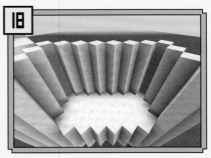

在步驟17的空洞內側以「石英磚」堆出地板與牆壁。磚塊的配置方法請參考圖片。

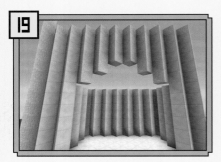

以「浮雕石英磚」在步驟17的上下框架的上半部加上裝飾，置換的位置請參考圖片。

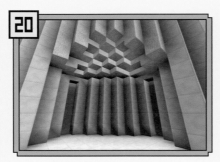

依照步驟14的方法以「石英磚」與「石英半磚」連接前景處與後景處，藉此做出天花板。

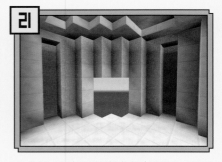

在步驟20的深處牆壁空出空洞，再以「浮雕石英磚」與「白色玻璃」裝飾。

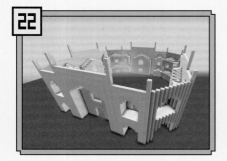

重覆前述的工程，打造出8面牆壁後，就能完成如圖的八角形的基座。

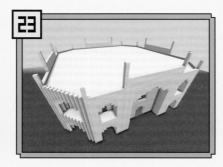

完成外牆後，接著要在外牆上方打造屋頂，首先如圖配置「石英磚」。

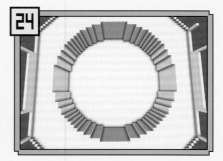

在步驟23的中央處以「石英磚」堆出10塊磚塊高度的圓柱型牆壁，直徑為39塊磚塊。

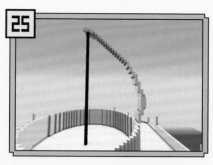

從步驟 24 的外側往中央堆出圓頂狀的牆壁，請如圖以「石英磚」堆置。

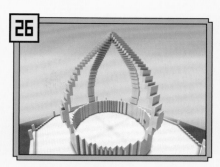

建議先堆出四個方向的屋頂。配置方法與步驟 25 相同，要小心別堆錯位置。

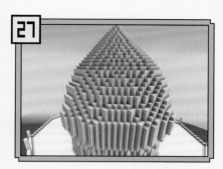

以「石英磚」填滿步驟 26 堆出的四個方向的間隙，到目前為止看起來還很粗糙。

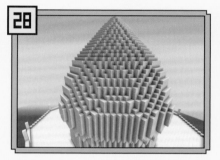

接著調整步驟 27 的形狀。在凹凸處配置「石英磚」，讓屋頂變得更圓。

如圖填滿磚塊的間隙後，就會堆出圓滑的形狀。若是從遠處看，更像是圓形。

在步驟 29 的頂點堆出 8 塊磚塊高的「石英磚」，讓圓頂變尖。如此一來，中央的圓頂就完成了。

接著要在步驟 30 的周圍等距打造 4 個小圓頂。如圖以「石英磚」堆出 10 塊磚塊高的圍牆。

將步驟 31 從下方算來的 5 塊磚塊拆除，並在第 7 塊磚塊處加上「石英磚」。

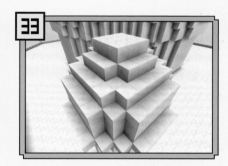

在步驟 32 的上方以「石英磚」打造屋頂。由於規模較小，不需要非得是圓頂。

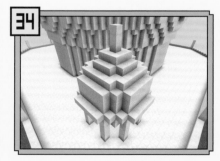

在步驟 33 的最上層中央處堆 3 塊「石英磚，讓圓頂變尖。到此小圓頂就完成了。

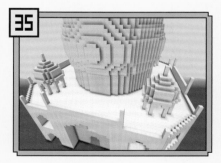

依照步驟 31 ～ 34 的方法打造另外三個小圓頂。到此所有的圓頂都完成了，整座建築物也完成了。

✖ POINT ✖

實物的規模更大，可試著如圖在周圍新增柱子。

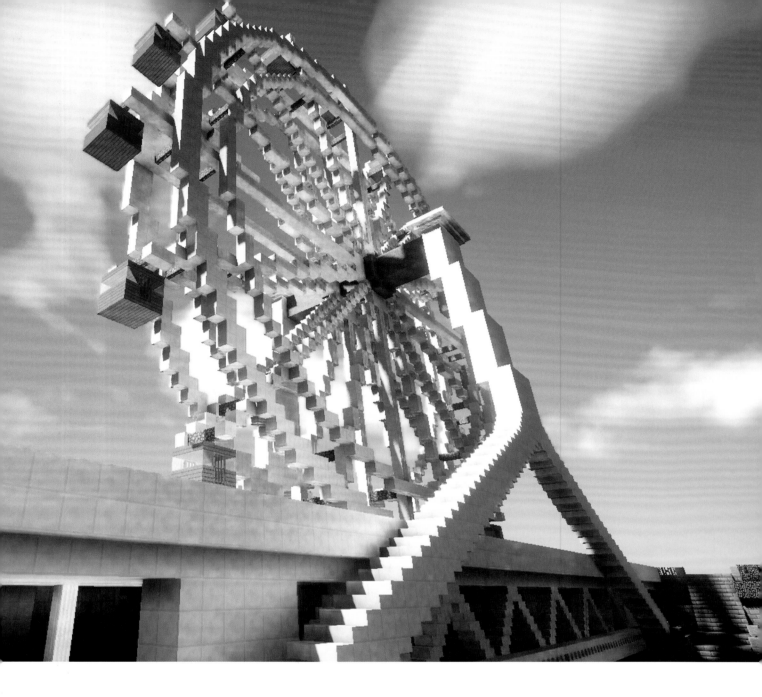

🇨🇳 永樂橋

The Tianjin Eye

必要的磚塊	寬31×深71×高78

石頭		石英半磚		相思木半磚	
石英磚		柱狀石英磚		相思木門	
藍色玻璃		鵝卵石牆		樺木柵欄	
石英階梯		相思木材			

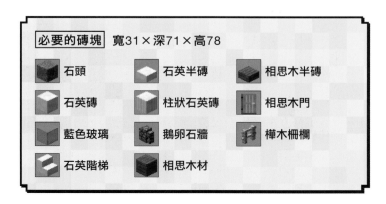

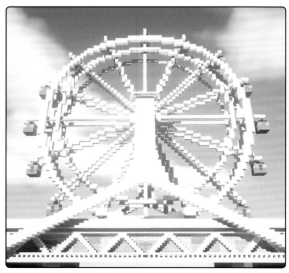

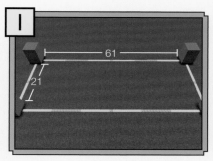

先以「石頭」堆出邊長與高度皆為 5 塊磚塊的柱子。接著在深度 21 塊磚塊之處與水平 61 塊磚塊之處堆出相同的柱子，總共堆出 4 根柱子。

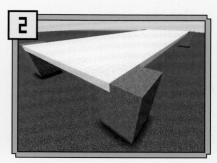

如圖以「石英磚」堆出寬 71、深 25 塊磚塊的平面，並讓平面嵌入步驟 1 的柱子裡。

在步驟 2 的平面的四個角落配置寬 6、深 2、高 5 塊磚塊的「石英磚」，再利用「藍色玻璃」在其間配置兩面牆壁。

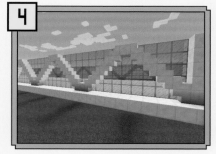

在步驟 3 的外側以「石英磚」、「石英階梯」打造傾斜的支柱，請注意階梯的方向。

在步驟 4 的外側配置顛倒的「石英階梯」，藉此堆出柵欄。中央部分配置的是「石英半磚」。

圖中是在兩側堆出步驟 5 構造的完成圖。這裡是步行者的通道。接著要打造車道。

在步驟 3 的兩側牆壁上方如圖配置「石英磚」。兩端請往外延伸 20 塊磚塊。

在距離步驟 1 兩端柱子 10 塊磚塊之處以「柱狀石英磚」堆出邊長為 2 塊磚塊的柱子 4 根，另一側堆出相同的 4 根柱子。

在步驟 7 的構造上鋪 2 排「石頭」，再如圖利用「石英磚」鋪出兩側的車線。

在步驟 2 的構造上堆出支撐車道的柱子。以中央為基準，在間隔 9 塊磚塊處以「柱狀石英磚」堆出柱子。

在距離步驟 2 中央處 37 塊磚塊的上方配置寬 3、高 3 的「石頭」。這裡是摩天輪的中心點。

像是與步驟 11 的構造銜接一般在上下左右各配置 34 塊「石英磚」，堆出十字架的構造。

在步驟 12 的構造之間以斜角 45 度的方式配置 24 塊「石英磚」。總共要配置 4 根，記得讓此處的支柱細一點。

在步驟 12 與 13 的構造之間配置更細的支柱。這裡一樣仿照步驟 13 的方式配置 4 根長度為 24 塊「石英磚」的支柱。

步驟 14 的構造變得有點複雜，請參考圖片施作。每一格都是 1 塊磚塊大小，紅色是目前的狀態。

像是與步驟 12 ～ 15 製作的摩天輪支柱銜接般，利用「石英磚」堆出 2 個圓形。

步驟 16 的配置方式有點複雜，請參考圖片施作。黑色的部分是步驟 16 配置的磚塊。

依照步驟 12 ～ 17 的工程，在步驟 11 的軸心另一側打造同樣的構造，做出兩層構造的摩天輪。到此摩天輪的骨架就完成了。

以「鵝卵石牆」連接支柱之間的間隙。接著要在最外側的銜接處配置座艙。配置的位置請參考下列的步驟。

步驟 19 的「鵝卵石牆」的位置就是圖中藍色的部分，請確認配置的位置是否正確。

接著打造裝在步驟 19 的構造的座艙。首先利用「相思木材」與「相思木半磚」打造天花板。

在步驟 21 的構造下方以「藍色玻璃」、「相思木材」、「相思木半磚」打造座艙的側面與地板。

最後在兩側配置「相思木門」當作入口。到此座艙就完成了，請多做幾台座艙備用。

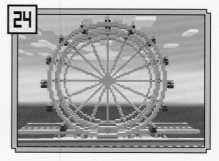

將步驟 23 製作的座艙放在步驟 20 打造的外側銜接處。總計該有 16 個座艙，再幾個步驟摩天輪就完成了。

在車輪的中央外側處讓邊長為 3 塊磚塊的「石頭」延伸 7 塊磚塊的長度。銜接的部分先以「石頭」圍住。

從步驟 | 打造的柱子上方以「石英磚」、「石英半磚」做出連接中央部分的摩天輪腳部。

另一側也同樣讓腳部延伸。若是如圖沿著斜角方向延伸，應該會剛好於中央部分連接。

從步驟 27 的中央之處打造與步驟 25 的構造連接的柱子。如圖慢慢往內側位移是重點。

接著要用「石英階梯」完美地銜接步驟 27 的階梯與步驟 28 的柱子。另一側也施以相同的工程。

利用顛倒的「石英階梯」圍住步驟 28 的最上層構造後，裝飾就完成了。到此摩天輪也完成了。

接著要打造的是摩天輪的搭乘處。將步驟 10 中央兩側的柱子拿掉。在步驟 24 打造的最下方座艙應該位於中央處才對。

以座艙為中心，利用「石英磚」圍出寬 19、深 7 塊磚塊的圍牆。高度為 1 塊磚塊。

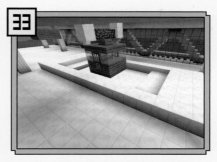

在步驟 32 的圍牆內側如圖以「石英磚」與「石英半磚」堆出階梯。

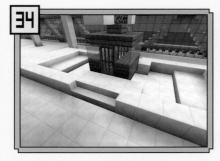

將外框的一部分換成「石英磚」，並在後景處配置「石英磚」。

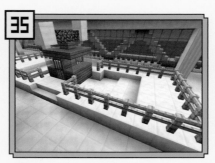

最後利用「樺木柵欄」在外側圍出柵欄。到此摩天輪的搭乘處就完成了。

✖ POINT ✖

永樂橋是橫跨河川的橋樑，可如圖依照周圍的地勢堆出河岸。

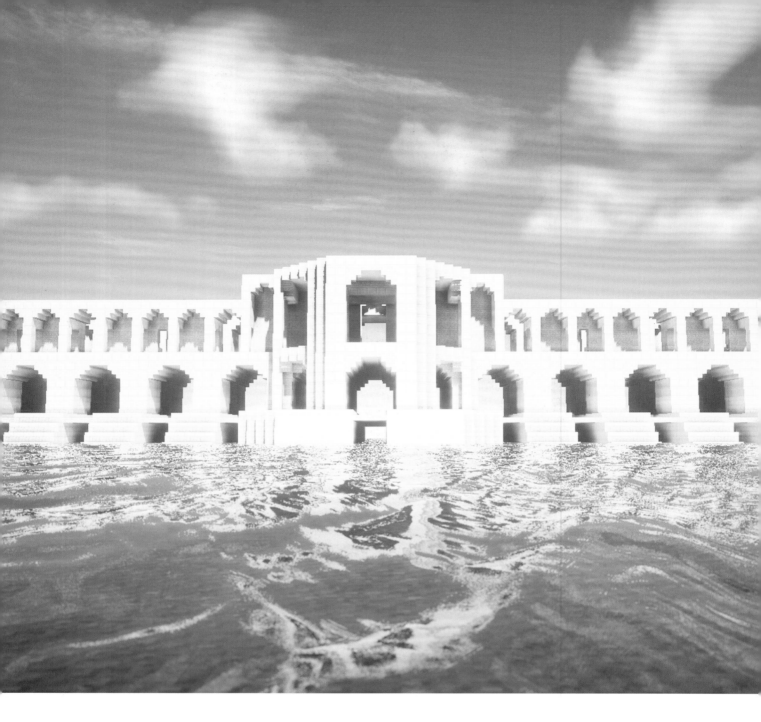

哈鳩橋
Khajou Bridge

必要的磚塊	寬141×深45×高19
終界石磚	砂岩
砂岩半磚	樺木柵欄
平滑砂岩	砂岩階梯

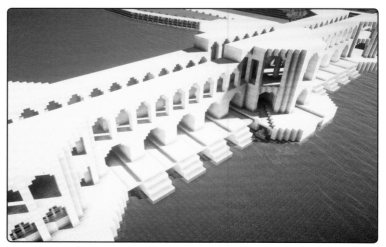

先利用「終界石磚」堆出寬 23、深 37、高 4 塊磚塊的底座。接著還要在旁邊打造數處底座。

在每隔 3 塊磚塊處打造寬 5、深 25 塊磚塊的底座，再打造 1 個寬 11、深 45 塊磚塊的底座。高度與中央的位置都要對齊。

如圖削掉兩端底座(Ⓐ 、Ⓕ 底座)的角，再以「終界石磚」在底座 Ⓑ 、Ⓒ 、Ⓓ 、Ⓔ 堆出階梯構造。

另一側的構造略有不同，除了底座 Ⓐ 、Ⓕ 相同之外，底座 Ⓑ 、Ⓒ 、Ⓓ 、Ⓔ 不是打造成階梯構造，而是打造成漸漸變尖的構造。

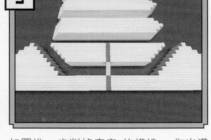

如圖進一步削掉底座 的構造，作出溝槽狀的構造 Ⓕ 。溝槽本身的寬度為 3 塊磚塊，下半部的直線部分則為 21 塊磚塊的寬度。

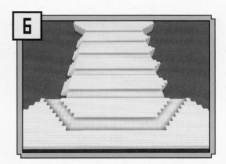

在底座之間鋪滿「砂岩半磚」。在底座上方數來半塊磚塊的位置配置，做出隧道構造。

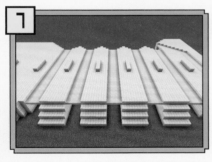

在每處底座中央配置 5 塊「終界石磚」，做出台子。這些台子之間的間隔為 7 塊磚塊，總計共做出 8 個台子。

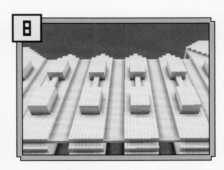

像是要挾住台子般，在台子上下處以「終界石磚」堆出寬 3、深 5、高 2 塊磚塊的台子。

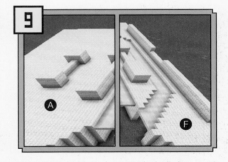

將步驟 7 打造的台子兩端改成寬 1、深 14 塊磚塊的構造 Ⓕ 以及寬 3、深 2 塊磚塊的構造 Ⓐ 。兩處的高度都為 2 塊磚塊。

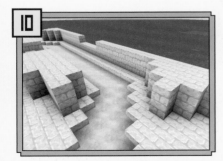

如圖在座底 Ⓕ 打造的牆壁 (步驟 9)兩端配置「終界石磚」，深處的牆也以相同的形狀配置。

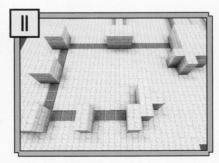

如圖在底座 Ⓐ 以「終界石磚」堆出 2 塊磚塊高的構造。中央之處的間隔為 5 塊磚塊，其餘則為 3 塊磚塊。

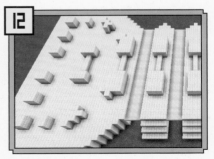

在底座 Ⓐ 的深處如圖配置磚塊。與步驟 10 的底座 相同的是，前景處與背景處的台子是位於彼此對稱的位置。

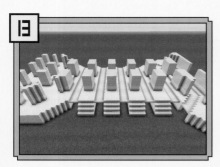

在步驟 9〜13 堆疊的每一處「終界石磚」堆疊 4 塊「平滑砂岩」。

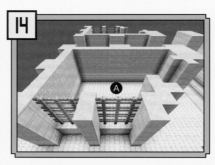

在底座 Ⓐ 堆疊 2 塊「終界石磚」、4 塊「砂岩」與 4 塊「樺木柵欄」。

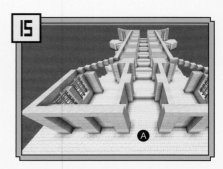

像是要圍住步驟 14 的柱子上方般，以 1 塊磚塊高的「平滑砂岩」連接所有柱子。請仔細觀察圖片，注意配置的位置。

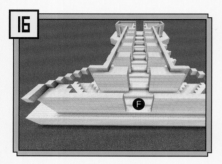

仿照步驟 15 串聯底座 Ⓕ 的柱子。這次要讓兩端往外突出 1 塊磚塊的長度。請仔細觀察圖片，注意配置的位置。

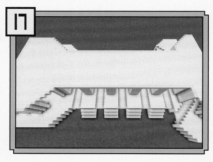

在步驟 15〜16 打造的外緣內側鋪滿「終界石磚」，做出第 2 層的底座。

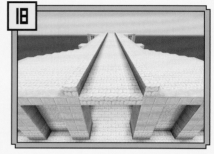

在中央 5 塊磚塊寬的兩側以「終界石磚」配置從前端到後端的台子。中央部分為車道，兩側則為步道。

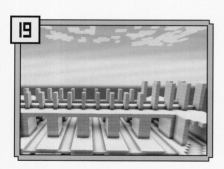

在步驟 17 的上方以「平滑砂岩」打造寬 2、高 5 塊磚塊的柱子。讓柱子內側與步驟 18 的台子重疊，並將底座 Ⓕ 上方的 4 列堆成 8 塊磚塊的高度。

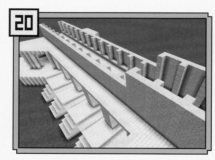

在柱子之間以「砂岩」堆出牆壁。記得只在柱子的外側堆出牆壁，不要在步驟 18 的台子上方堆疊。

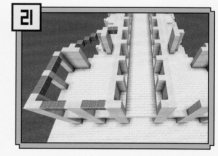

在底座 Ⓐ 的第 2 層底座處如圖堆疊柱子。柱子的高度為 5 塊磚塊，與步驟 20 堆出的柱子等高，另一側也施以相同工程。

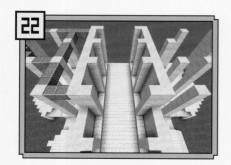

圖中是在底座 Ⓕ 的第 2 層堆出柱子後的模樣。由於要配合在步驟 20 堆高的柱子，所以這裡的柱子也是 8 塊磚塊的高度。

中央部分也於 3 塊磚塊的間隔處堆疊 5 塊磚塊高的柱子。加上火把的柱子是新的柱子，藉此作為區分。

如圖在步驟 23 堆疊的柱子與步驟 20 的牆壁之間配置「平滑砂岩」。先在地板到 3 塊磚塊高的位置留下空洞，作為通道之用。

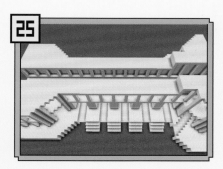

在柱子上面以「平滑砂岩」打造天花板。在與撤除車道的底座的相同範圍配置磚塊。

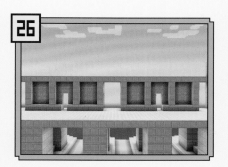

將步驟 20 建造的「砂岩」牆壁的一部分拆掉，做出車道與步道的出入口。請仔細觀察圖片再行製作。

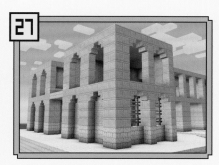

在底座 Ⓐ 的牆壁空洞處以方向相對的方式配置顛倒的「砂岩階梯」，如圖在空洞上方做出拱形構造。

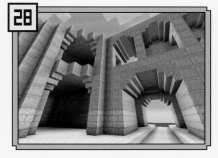

圖中是第一層的底座 Ⓐ 與底座 Ⓑ 之間的構造。空出 5 塊磚塊寬的部分是以「砂岩」與「砂岩半磚」打造。

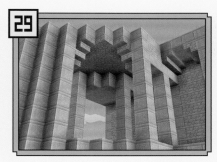

在底座 Ⓕ 的第二層的天花板中央處鋪滿「砂岩」與「平滑砂岩」，其他則以「砂岩半磚」鋪滿。

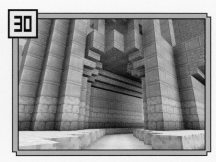

將步驟 5 打造的溝槽上方打造成拱形構造。傾斜的拱門雖然有點難打造，不過可以參考 P102 的「階梯磚塊設置技巧」。

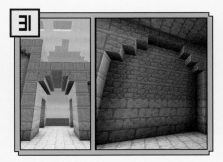

在打造中央的「砂岩」牆壁的第二層上方打造拱形構造。道路的內部也要打造拱形構造。

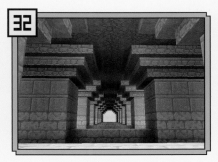

第一層的中央通路部分也可打造同樣的拱形構造，讓之前打造的拱形構造從頭串聯至尾。

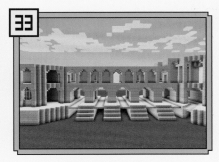

這是從外側遠眺的全貌。到目前為止，工程已完成一半。接下來要在 Ⓕ 的底座打造另一個相同的建築物。

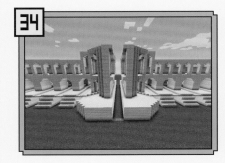

在中央部分留下 3 塊磚塊的空洞，再進行步驟 1～32 的工程，在另一側做出左右對稱的建築物。

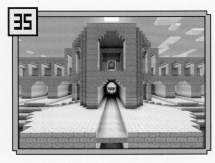

利用之前的方式在中央 3 塊磚塊的空洞處打造地板、天花板與拱形構造。第 2 層的中央處要留空，作為通道之用。

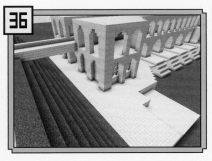

第 2 層的車道以「終界石磚」延伸至沿岸部分，再稍微裝飾一下地面就完成了。

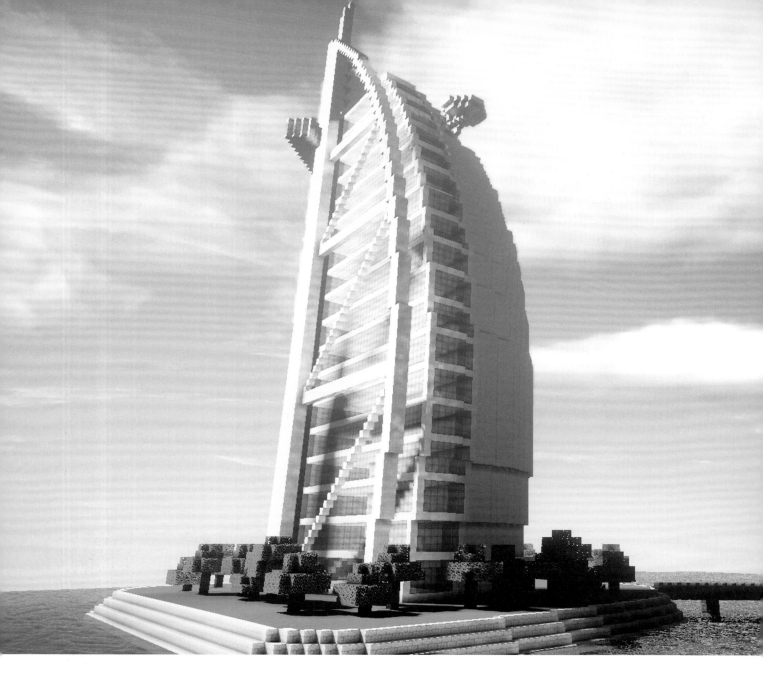

🔲 帆船飯店
Burj Al Arab

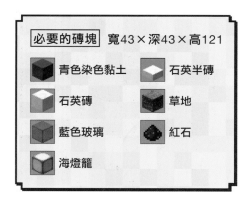

必要的磚塊	寬43×深43×高121
青色染色黏土	石英半磚
石英磚	草地
藍色玻璃	紅石
海燈籠	

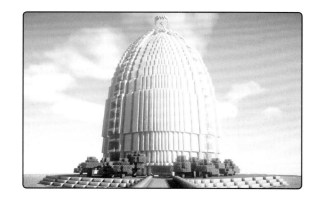

以「青色染色黏土」堆出邊長 4 塊磚塊、高度 90 塊磚塊的柱子，再在上方堆出高度 1 塊磚塊的「石英磚」。

在 1 的右斜方以「石英磚」堆出寬 5、深 2、高 104 塊磚塊的柱子。

在距離步驟 2 的柱子 26 塊磚塊處堆出邊長為 2，高度分別為 4、6、8、20 的柱子，每根柱子的位置都錯開。

接著一邊往內側偏移，一邊堆出高度為 8、6、4 塊磚塊的柱子 (各 2 根)，以及 3 塊磚塊高度的柱子 4 根與 2 塊磚塊高度的柱子 5 根。

在步驟 4 的柱子延長處交互堆疊高度為 1 以及 2 的柱子各 4 個，再堆積 1 塊磚塊高的柱子 9 個，藉此與步驟 2 的柱子銜接。堆積時，請仔細參考圖片。

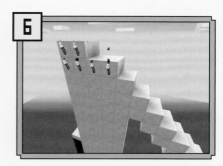

在步驟 2 的柱子最上層堆積寬 4、深 2 塊磚塊的「石英磚」，接著再在上方堆積寬 2、深 2 塊磚塊的構造。

在從地面算起第 30 ～ 31 塊磚塊、57 ～ 58 塊磚塊、77 ～ 78 塊磚塊處打造水平的骨架，並在骨架之間打造斜向的支柱。

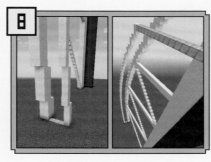

在距離步驟 5 的柱子 3 塊磚塊外側處打造相同的柱子。寬度為 1 塊磚塊，高度則與步驟 1 的柱子相同。

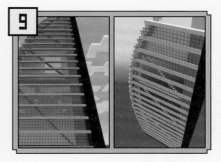

在步驟 5 與 1 之間的子等距鋪滿高度 1 塊磚塊的「石英磚」與高度 4 塊磚塊的「藍色玻璃」。

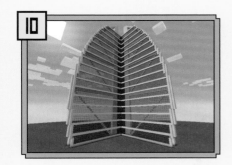

以步驟 1 的柱子為軸心，在 90 度的位置處施以步驟 2 ～ 9 的工程，蓋出相同構造的建築物，這就是帆船飯店的外牆。

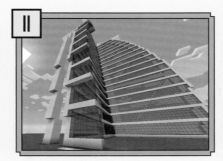

接著打造正面的牆壁。打造寬度 5 塊磚塊以及角度與步驟 9 的牆壁垂直的牆壁，磚塊的種類與步驟 9 的相同。

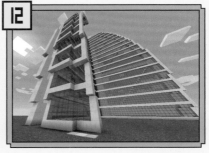

接著往內位移 1 塊磚塊，再作一面寬度 3 塊磚塊的牆壁。邊緣的部分都以「石英磚」打造，另一側也施以相同的工程。

以「石英磚」骨架為基準，在各層打造 L 型的地板，再以「海燈籠」打造光源。

以「石英磚」覆蓋步驟 13 的地板，再如圖於第 19 ～ 38 塊磚塊處打造連接內側的弧型構造。

像是要覆蓋在步驟 14 的構造般，讓「石英磚」從中央往上下延伸成牆壁。將以此為基準疊出牆壁。

在步驟 15 的牆壁上方以「石英磚」在往內側移位 1 塊磚塊處往上堆 8 塊磚塊。

圖中是沿著兩側的牆壁重覆相同的作業，做出上方兩層樓之外的牆壁後的成品。

如圖以「藍色玻璃」覆蓋上方兩層樓的牆壁。在從最上層往下數 1 塊磚塊處配置「石英磚」。

在步驟 17 的牆壁中央最下方之處打造入口。拿掉垂直的 4 塊磚塊後，如圖填入「石英磚」。

在步驟 19 的構造深處以「石英半磚」作出階梯，並於內部鋪滿「石英磚」。

沿著牆壁在入口上方配置「石英磚」，作出高度 1 塊磚塊的遮雨棚。

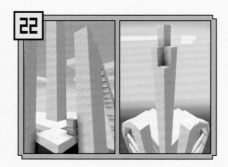

在步驟 1 的中央處從下方算起挖空 2 塊磚塊，再以邊長為 2 的大小往上堆疊 28 塊「石英磚」，上半部如圖挖除。

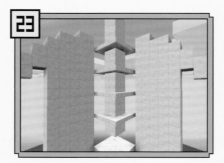

在從步驟 22 下方算第 3、6、9、12 磚塊處配置一圈的「石英半磚」。

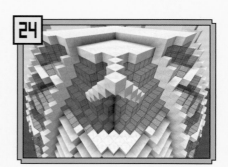

在正面上方如圖配置傾斜方向的「石英磚」，這三根是支柱。

25

以步驟 24 的頂點為中心，在 1 塊磚塊的上方處如圖以「石英磚」堆出圓形。

26

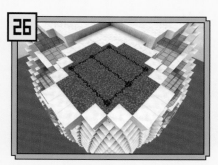

在步驟 25 的上方鋪滿「草地」，周圍再圍一圈「石英磚」，如圖配置「紅石」。

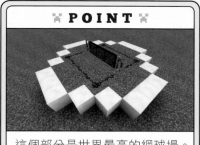

這個部分是世界最高的網球場。可如圖打造球網。

27

接著要打造背面。如圖從作為軸心的步驟 l 柱子的兩側骨架拿掉邊長為 2、高度為 5 塊磚塊的磚塊。

28

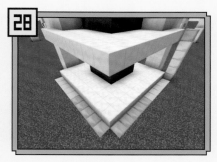

以步驟 l 的柱子為中心，在上下之處鋪面邊長為 10 塊磚塊的「石英磚」，做出地板與天花板。

29

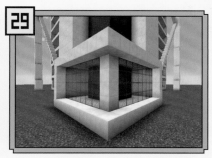

在背面的 2 面以「石英磚」堆出牆壁，並在前景處內縮 1 塊磚塊處打造柱子，再以「藍色玻璃」圍起來。

30

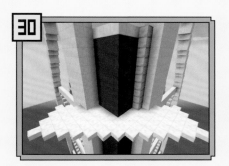

從軸心上方數來第 10 塊磚塊處如圖以「石英半磚」打造傾斜的長方形。

31

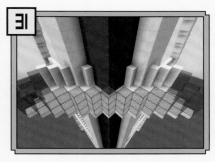

在步驟 30 的背面以「石英磚」打造高度 3 塊磚塊的牆壁，其餘 3 面以「藍色玻璃」打造。

32

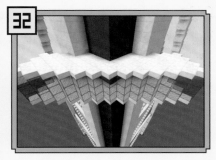

在步驟 31 的上方鋪出「石英半磚」的天花板，這裡是展望台的部分。

33

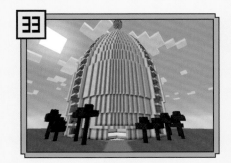

到此主建築物就完成了。在周圍種一些樹或是興建馬路，都可讓作品更漂亮，請務必試著做做看。

34

帆船飯店是高級旅館，打造內部裝潢時，可如圖做出多間客房。

實際的帆船飯店是蓋在海上，以可試著尋找適合建造的地形。

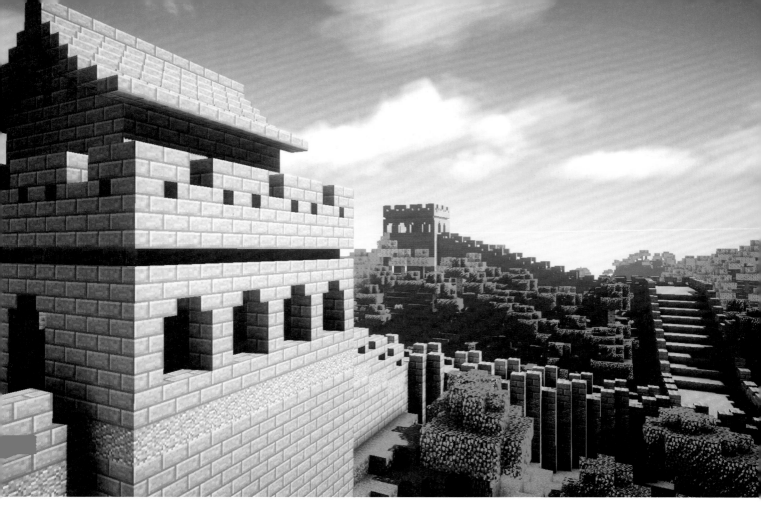

🇨🇳 萬里長城
Great Wall of China

必要的磚塊	視規模而定				
石磚		石磚階梯		石磚半磚	
安山岩		石頭			

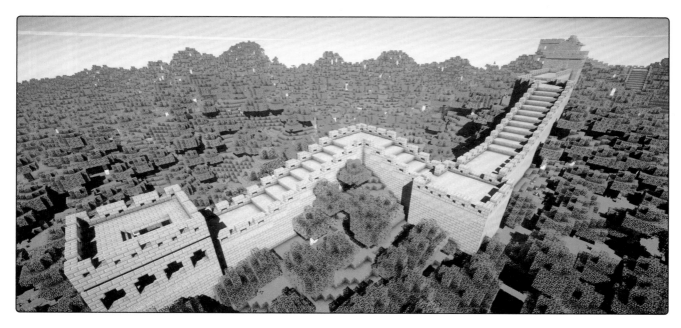

萬里長城是依照地形而建的建築物，一開始不太容易著手製作，所以先從每個零件作起。

以「石磚」堆出寬度 9 塊磚塊的構造。深度與高度需隨著地形調整，所以留待後續說明。

在步驟 2 的上方兩端配置「安山岩」，於其間再鋪滿「石頭」，這就是城牆的底座。

以對向的方式在「安山岩」上方配置「石磚階梯」，需在同樣的構造之間留下 1 塊磚塊的間隔。

在步驟 4 的間隙與「石磚階梯」上配置裝飾用的「石磚」，到此基本的城牆完成了。

由於要將城牆配置在山上，所以有時得如圖打造出傾斜的城牆，可利用「石磚階梯」與「石磚半磚」讓斜面更平滑。

若希望做出比步驟 6 更傾斜的城牆，可仿照圖中的做法，要注意的是，落差超過 2 塊磚塊時，就無法爬上去。

接著是中途出現弧度的城牆。要蓋出緩和弧度的祕訣在於逐步配置斜向的磚塊。

製作出同時具有弧度與斜面的城牆。這只是以步驟 8 的城牆為雛型再加上步驟 6 的元素而已。

若希望做出比步驟 9 更傾斜的城牆時，可參考圖中做法。這就是所有種類的城牆，接下來要把它們組合成綿延的城牆。

以「石磚」塊出邊長 13、高度不定的構造，再以「安山岩」圍住上方，在內側鋪滿「石頭」，這就是射孔的部分。

如圖以「石磚」、「石磚階梯」在步驟 11 的射孔與城牆銜接之處打造牆壁，再於牆壁挖出窗戶與入口。

未與城牆銜接的面可利用「石磚」、「石磚階梯」等距挖出四處窗戶。

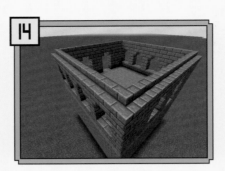

以步驟 12～13 的方法蓋出四面牆壁後，在四面牆垛的最上層處圍一圈「石磚階梯」。

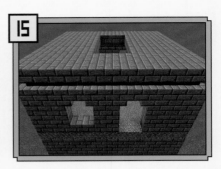

在步驟 14 的構造上方以「石磚」鋪出天花板。如圖在天花板中央處挖出寬 3、深 5 的空洞。

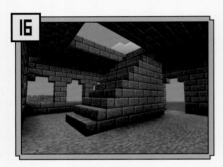

在射孔內部依照步驟 15 挖的空洞以「石磚」、「石磚階梯」做出走到屋頂的階梯。

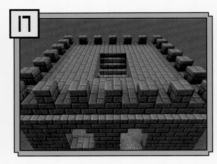

接著打造屋頂的牆壁。首先在外緣以 1 塊磚塊的間距配置「石磚」。這就是城牆的基準點。

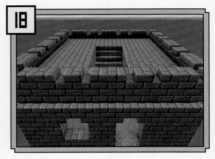

在步驟 17 打造的間隙處如圖配置「石磚階梯」。請確認小的間隙之間的距離是否相等。

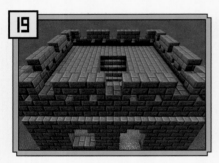

最後在步驟 18 的上方各處配置 3 塊「石磚」，配置的位置請參考圖片。到此射孔就完成了。

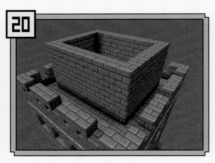

接著製作另一個版本的射孔。先依照步驟 11～19 製作，接著在階梯的周圍打造寬 7、深 9、高 5 塊磚塊的圍牆。

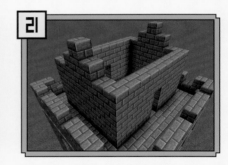

如圖在步驟 20 的圍牆短邊打造三角形的構造，並在長邊挖出高度 3 塊磚塊的入口。

像是要覆蓋步驟 21 般，以「石磚」、「石磚階梯」、「石磚半磚」如圖蓋出屋頂。

圖中是從另一個方向遠眺的步驟 22 的屋頂，屋頂的末端是外張的，到此另一個版本的射孔就完成了。

最後要再作另一個版本的射孔。只需要在步驟 11 的底座外緣配置步驟 17～19 的牆壁就完成了。

圖中是 6 種版本的城牆，射孔共有三種。接著要根據起伏的地勢組合城牆。

萬里長城是位於森林、山岳連綿的建築，請如圖選擇樹木較多、起伏較明顯的生態環境。

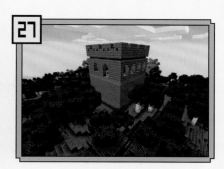

選一處高於周圍的地點當成建築用地使用後，打造一個高度自訂的射孔。不要整地反而比較自然。

配合山岳的起伏在步驟 27 的射孔左右兩側配置「石磚」，做出大致的形狀。

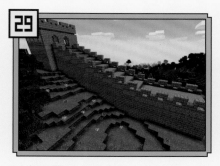

以步驟 28 的構造為延伸牆壁的底座。傾斜度不需依照地形調整，平滑一點比較美觀。

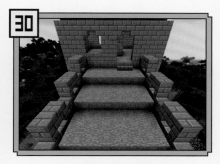

城牆與射孔的銜接部分可配置磚塊，以便走進入口。不管是哪一邊墊高或是一樣高都沒關係。

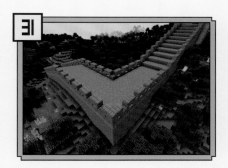

城牆可隨時改變方向或是加上傾斜度。請根據地形讓城牆蜿蜒前進。

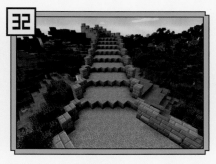

要斜向延伸是最困難的部分，但比起直角轉彎，斜向延伸更像萬里長城，請試著挑戰看看吧！

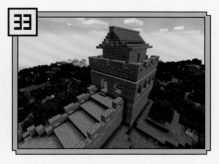

城牆延伸至某種程度後，在中間地點打造射孔。重覆這些作業，讓城牆繼續延伸。

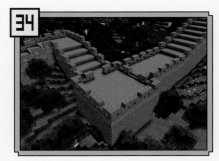

如圖讓射孔與城牆之間產生高低落差後，就更有真實感，請務必挑戰看看。

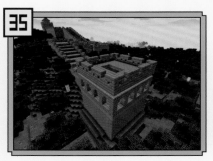

當城牆延伸至滿意的長度後，可在末端打造射孔。如此一來，萬里長城就完成了。

✖ POINT ✖

實際的萬里長城會因地點而採用不同的材質，所以可試著更換磚塊的種類。

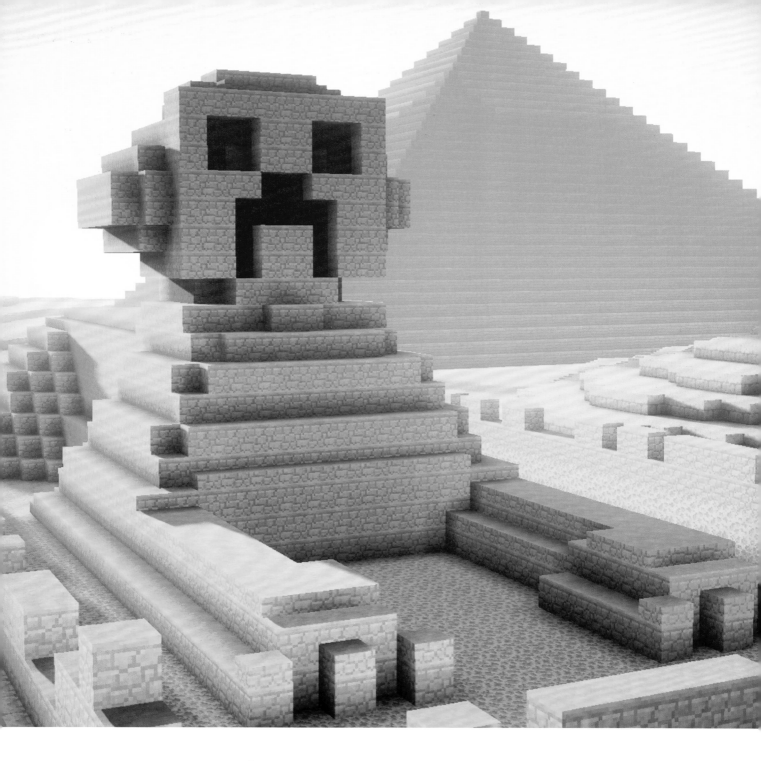

🇪🇬 人面獅身像

Sphinx

必要的磚塊	寬16×深53×高19	
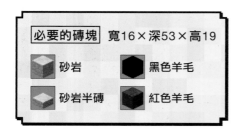 砂岩		黑色羊毛
砂岩半磚		紅色羊毛

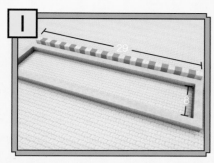

首先打造身體的基座。如圖以「砂岩」打造寬 8、深 29、磚塊的長方形。

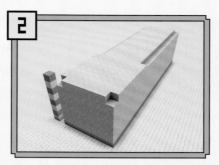

接著讓「砂岩」往上延伸 8 塊磚塊。有些地方需要把角落拆掉或是換成「砂岩半磚」。

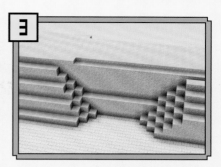

利用「砂岩」在側面打造前腳與後腳。另一側也打相同的形狀。圖中的左側是前腳。

接著要打造屁股的部分。將「砂岩」配置成階梯狀的構造，並在最上層配置「砂岩半磚」。

接著要打造肩膀與胸口的部分。請如圖配置「砂岩」。要注意的是，有些地方使用的是「砂岩半磚」。

接著打造前腳。手指、腳的內側、腳背都是使用「砂岩半磚」打造。兩腳的構造都一樣。

身體已經完成，接著打造頭部。首先要打造的是頭部下方，請如圖配置「砂岩」。

接著是背部到後腦勺的部分。請仔細觀察圖中磚塊的位置，再逐一配置「砂岩」。

完成下半部之後，依照下半部的形狀向上堆疊「砂岩」，做出頭部的形狀。

在正面挖洞，再利用「黑色羊毛」與「紅色羊毛」作出五官。本書做得有點像「苦力怕」的模樣，請大家務必試著挑戰製作其他表情喲。

接著要打造的是後腦勺。要注意的是，頭部最上方的部分是「砂岩半磚」。其他部分都以「砂岩」打造。

最後打造頭部的側面。基本上是只使用「砂岩」製作的簡單構造。調整一下臉的形狀後就完成了。

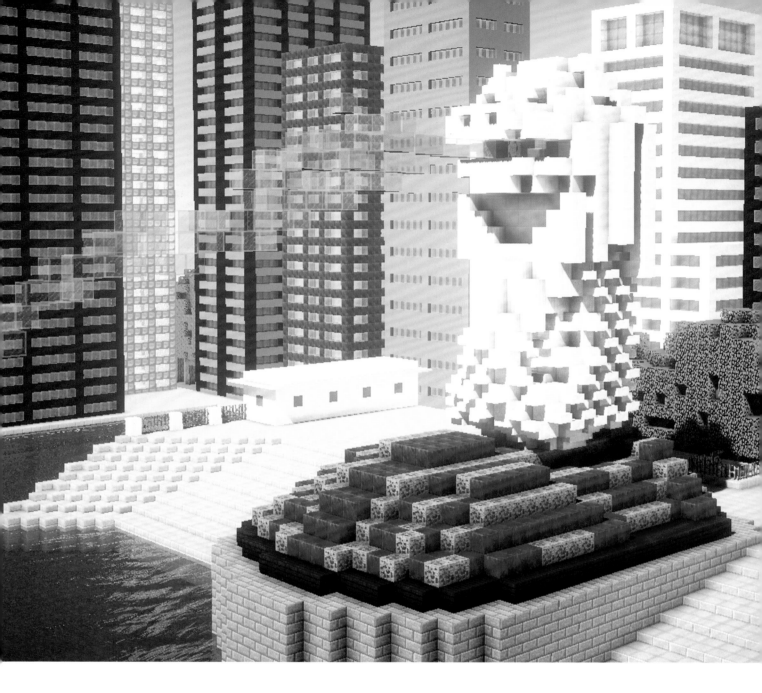

🇸🇬 魚尾獅

Merlion

必要的磚塊 寬19×深31×高28

- 浮雕石英磚
- 石英階梯
- 青金石磚
- 淺藍色玻璃片
- 石英磚
- 樺木原木
- 柱狀石英磚

【底座用】
- 黑橡木
- 青金石磚
- 青金石礦

如圖利用「浮雕石英磚」打造身體的下半部，後續會打造底座，所以請從漂浮5塊磚塊高度的位置開始打造。

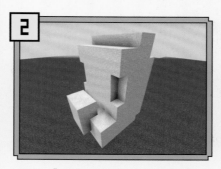

如圖以「浮雕石英磚」配置出身體的上半部，凹槽與突出構造都是左右對稱的。

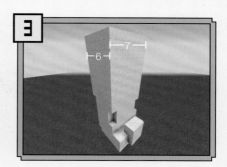

接著利用「石英磚」打造身體上半部到臉部，請視整體的情況決定高度。

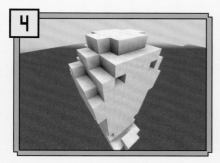

頭部也以「石英磚」打造。由於形狀有點複雜，請仔細觀察圖中磚塊的位置。

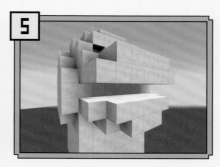

完成頭部的形狀後，如圖打造魚尾獅的嘴巴，這部分也使用「石英磚」打造。

嘴巴的細節是以「石英階梯」打造。口中的水管是以「樺木原木」與「青金石磚」打造。

接著打造頭部的上方構造。眼睛與眼皮都是利用「石英階梯」打造，做出細微的凹凸構造。

接著要讓頭部後方的鬃毛變長。做出鬃毛後，頭部就會比身體大上一圈。

如圖打造魚尾的部分。這部分全部是以垂直配置「柱狀石英磚」打造而成。

從步驟1身體下半部周邊開始以顛倒的「石英階梯」打造魚鱗，重點在於配置成格狀的花紋。

利用「石英階梯」配置出身體的魚鱗。這裡的重點與步驟10一樣，都需要交互置磚塊。

配置「淺藍色玻璃片」，做出從口中的水管噴水的效果。將底座用的磚塊放在身體下方，做出波浪狀的裝飾就完成了。

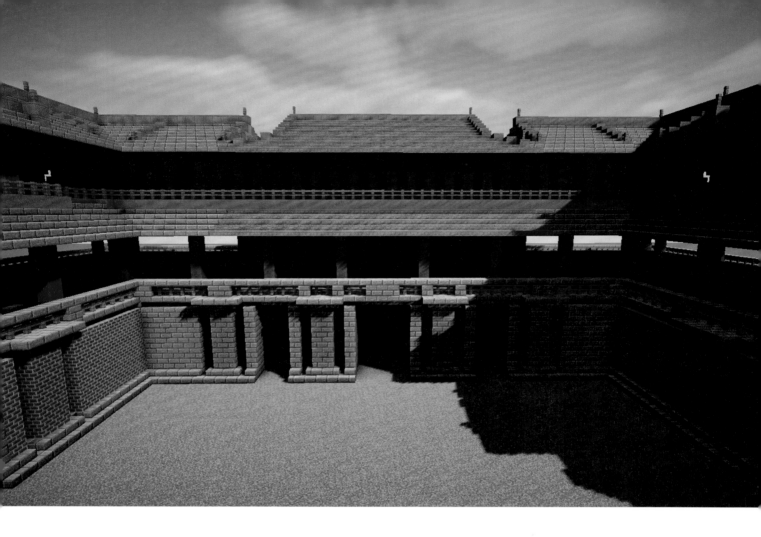

⭐ 順化的午門

South Gate of Hue Monument

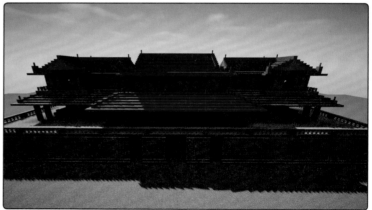

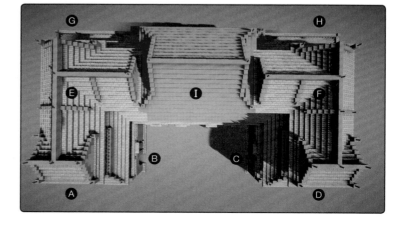

必要的磚塊	寬101×深55×高29
石磚	石磚半磚
紅磚	橙色染色黏土
石磚階梯	黃色染色黏土
浮雕石英磚	紅砂岩半磚
平滑紅砂岩	紅砂岩階梯
相思木柵欄	

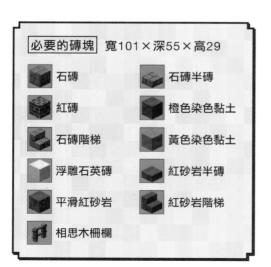

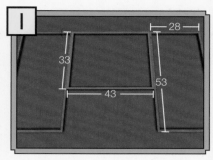

先如圖以「石磚」圍出寬 43、深 33 塊磚塊的構造，左右兩側再圍出寬 28、53 塊磚塊的構造。

往上堆疊 7 塊磚塊的高度後，接著在上方內縮 1 塊磚塊的位置配置「石磚」。

在步驟 2 的構造周圍配置「石磚階梯」。最上層的「石磚」周圍也配置顛倒的「石磚階梯」。

在建築物的中央 (1 的位置) 挖出寬 5、高 7 塊磚塊的空間，接著在左右距離 6 塊磚塊的位置挖出寬 3、高 7 塊磚塊的空間，做出三個隧道通路。

如圖將中央三條通路之間的磚塊拆除。中央的部分為寬 2 塊磚塊的「石磚」柱子。

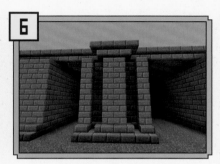

如圖以「石磚階梯」圍住柱子的上下部分，當作裝飾使用。另一側的牆壁也施以相同的裝飾。

圖中是 A、D 的正面牆壁。拆掉 1 塊中央稍微往內側的磚塊，再利用「浮雕石英磚」裝飾。

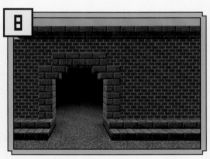

在 B、C 的牆壁挖出空洞，再如圖配置「石磚」、「石磚階梯」，打造成入口。

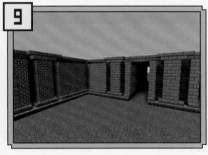

B、C 在步驟 8 製作的入口旁邊如圖以牆壁的磚塊打造出步驟 7 的裝飾。

在上方的轉角處配置高度 2 塊磚塊的「平滑紅砂岩」，再利用「相思木柵欄」如圖圍出建築物的邊緣。

在「相思木柵欄」上方配置「石磚半磚」。柱子的部分要如圖在間隙之間塞入「石磚」。

如圖配置高度 2 塊磚塊的「石磚」。另一側也打造相同的構造，形成左右對稱的構造。

在步驟 12 的構造利用「石磚」、「石磚階梯」打造寬 6、高 2 土磚塊的裝飾階梯。請參考圖中的磚塊位置。

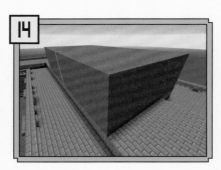

在中央處配置寬 31、深 17、高 7 塊的「橙色染色黏土」磚塊。裡面將是室內，所以只在外側配置磚塊。

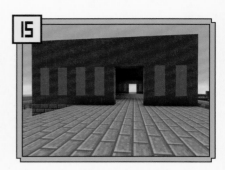

如圖在步驟 14 的左右牆壁以「黃色染色黏土」加上裝飾。接著在牆壁挖出寬 3、高 4 塊磚塊的空間作為出入口。

前後也如步驟 15 的方式加上裝飾。在正面中央處挖出寬 5、高 5 磚塊的空間，再打造與步驟 13 一樣的階梯。

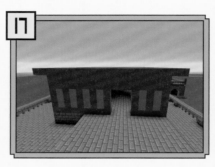

讓最上層的前後往外延伸 2 塊磚塊。接下來要打造屋頂，但是要做的是很大的屋頂，所以請注意磚塊的位置。

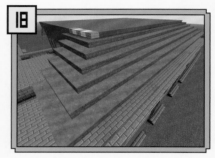

如圖在背面配置「紅砂岩半磚」。注意在步驟 17 往外延伸的磚塊位置。

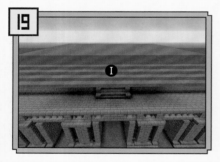

如圖在正面打造出屋頂。這裡也要注意步驟 17 往外伸的磚塊位置再打造屋頂。

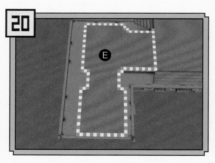

如圖在最上層配置 1 塊磚塊高的「橙色染色黏土」。也在另一側的 F 打造相同的構造，做出左右對稱的構造。

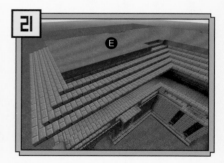

如圖利用「石磚半磚」串聯屋頂。不要忘了在內陷的位置配置磚塊。

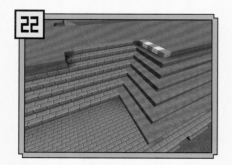

利用「石磚半磚」在背面串聯步驟 18 打造的屋頂。

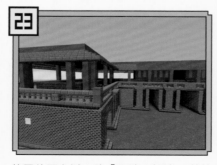

柱子的下方以 1 塊「石磚」打造，其他以「橙色染色黏土」打造。請參考圖片調整位置。

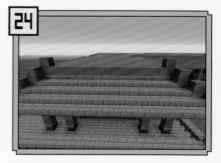

如圖在角落配置「橙色染色黏土」，再利用「平滑紅砂岩」與「相思木柵欄」裝飾屋頂。

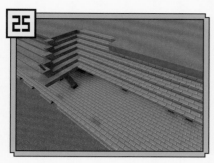

如圖在背面的屋頂也沿著轉角加上裝飾，別忘了配置「相思木柵欄」。

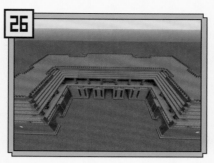

屋頂上方的邊緣也以「相思木柵欄」圍出柵欄，接下來要繼續做上層的構造。

於正面前景的柵欄內縮 1 塊磚塊處如圖以「橙色染色黏土」堆出寬 29、高 6 塊磚塊的牆壁。

利用「平滑紅砂岩」在內層打造牆壁。正步驟 27 相同的是與柵欄保留 1 塊磚塊的空間，兩端則分別往外延伸 2 塊磚塊。

讓左右的牆壁往上延伸 5 塊磚塊高。內層的牆壁則往上多延伸 1 塊磚塊的高度。

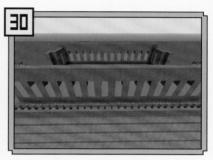

如圖以「黃色染色黏土」等距加上裝飾。與第一層的不同之處在於有些地方是窗戶。

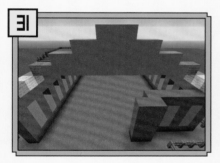

以「黃色染色黏土」串聯步驟 30 的牆壁，做出屋頂的牆壁。正面與背面的牆壁都要配置磚塊。

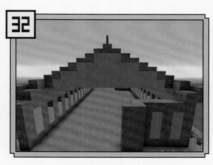

如圖在步驟 31 的牆壁以「平滑紅砂岩」、「紅砂岩半磚」、「相思木柵欄」加上裝飾。

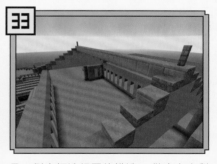

另一側也打造相同的構造，做出左右對稱的構造，也同樣加上裝飾。讓「平滑紅砂岩」延伸，讓最上層彼此連接。

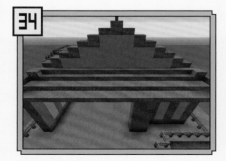

接著要讓屋頂拓寬。第 1 層與第 2 層以「紅砂岩半磚」打造，第 3 層以「紅砂岩階梯」打造。

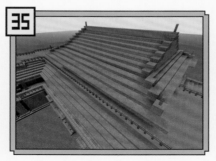

另一側也打造相同的屋頂。兩者之間填滿「紅砂岩半磚」後，中央上方的屋頂就完成了。

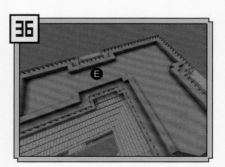

接著在左右的空間打造牆壁與屋頂。在距離柵欄 1 塊磚塊的位置如圖配置「橙色染色黏土」。

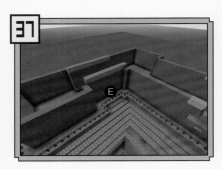

延伸至 5 塊磚塊高的高度為止。牆壁凹陷處多延伸 1 塊磚塊的高度，距離中央前後的 2 塊磚塊也都拿掉。

如圖以「黃色染色黏土」裝飾正面，也挖出入口，上方顛倒配置方向相對的「紅砂岩階梯」。

在側面與背面的牆壁以「黃色染色黏土」加上裝飾，再挖出作為窗戶的空間。窗戶下方要保留 1 塊磚塊的高度。

接著在中央部分的旁邊牆壁也以「黃色染色黏土」加上裝飾。同樣在圖中的位置留下作為窗戶的空間。

步驟 39 ～ 40 的窗框也用「紅砂岩階梯」裝飾。窗戶的形狀可透過磚塊的配置方法自行設計。

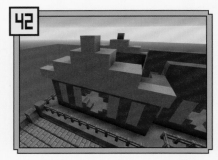

如圖利用「黃色染色黏土」打造屋頂的牆壁。背面也以相同的方式打造屋頂的牆壁。

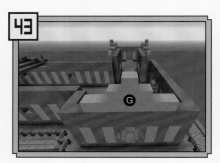

如圖在背面配置「黃色染色黏土」，打造屋頂的牆壁。任何一處的屋頂牆壁基本上都是相同的形狀。

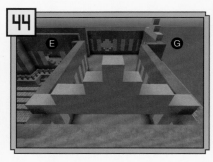

在中央建築物的旁邊也以「黃色染色黏土」打造屋頂牆壁。在另一側也施行步驟 42 ～ 44 的工程。

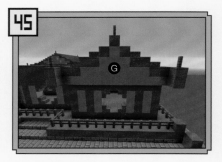

在步驟 42 的牆壁以「平滑紅砂岩」、「紅砂岩半磚」、「相思木柵欄」裝飾。請參考圖中位置配置磚塊。

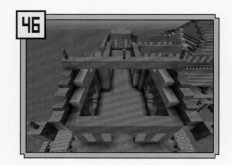

讓屋頂的最上層連接起來，在正中央配置「相思木柵欄」。另一側也要施以相同的工程，做成左右對稱的構造。

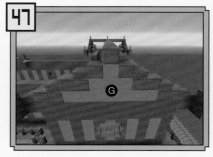

利用「平滑紅砂岩」、「紅砂岩半磚」、「相思木柵欄」裝飾，讓屋頂的最上層與步驟 46 的構造連接。

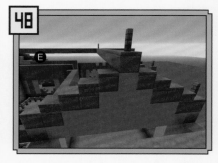

中央部分也利用「平滑紅砂岩」、「紅砂岩半磚」、「相思木柵欄」裝飾，並讓最上層延伸至與步驟 47 的構造交錯為止。

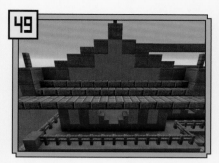

在 E 的前景處建造的三角形牆壁上以「石磚半磚」、「石磚階梯」打造屋頂。

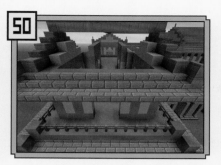

如圖以相同的磚塊讓步驟 49 打造的牆壁延伸。後方的屋頂也一樣要延伸。

以「石磚半磚」填滿步驟 50 的空白部分。記得沿著左右的「平滑紅砂岩」配置。

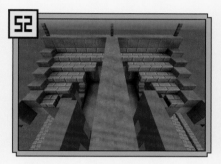

屋頂的另一側也填滿「石磚半磚」，這裡一樣要沿著「平滑紅砂岩」配置。

通路的上方也要打造屋頂。要注意的是，落差的程度要與步驟 52 相同。直接沿著上方的磚塊延伸即可。

正面的屋頂的轉角處也如圖填滿，也要跟著屋頂彎曲。直接延伸至中心部分為止。

背面也同樣利用「石磚半磚」、「石磚階梯」蓋出屋頂。屋頂的側面也是同樣的形狀。

以「石磚半磚」連接背面與側面的屋頂。要避免擺錯磚塊的位置。

圖中是屋頂連接到中心部分之後的模樣。請全面檢查一次，看看有沒有忽略或磚塊擺錯位置的地方。

如圖拆掉屋頂的部分後，再以「平滑紅砂岩」、「紅砂岩半磚」、「相思木柵欄」裝飾。

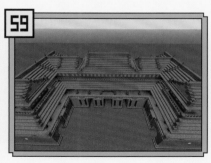

另一側也加上裝飾，做出左右對稱的構造後就完成了。請試著在內側追加階梯，做出能在各層之間行動的構造吧！

❈ POINT ❈

請試著自行設計建築物的外觀。圖片只是其中一例，可自行設計成更宏偉的城堡。

階梯磚塊設置技巧

樓梯磚塊除了可當成樓梯使用，也能當作屋頂或椅子使用，屬於應用範圍極廣的磚塊。本書的作品也常使用樓梯磚塊製作建築的部分構造。不過，若不具備背景知識，就有可能不小心把樓梯磚塊的方向放反，也可能不知道該如何放置，所以本書接下來要介紹一些放置樓梯磚塊的基本技巧。樓梯磚塊可視放置的方法決定底面朝上還是彼此連結。請大家務必學會這些建築時必備的技巧。

正常放置樓梯

1

2

將滑鼠游標從磚塊正中間移到下方。

就能正常擺放磚塊

顛倒放置樓梯

1

2

將滑鼠游標從磚塊正中央移到上方。

此時底面將朝上，就能將樓梯磚塊倒過來放。

連結樓梯

1

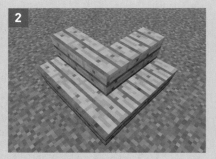
2

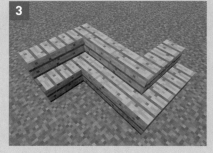
3

在角度不同的樓梯磚塊之間放置另一個樓梯磚塊。

此時用來連結的樓梯磚塊會變形，三個樓梯磚塊會彼此連結。

利用相同的要領可連結出圖中的樓梯。

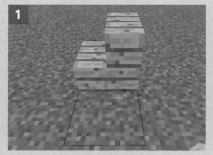
1

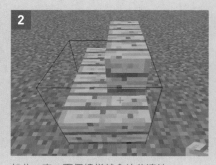
2

3

還可如上圖般的角度將樓梯磚塊放置在已放置完成的樓梯磚塊旁邊。

如此一來，兩個樓梯就會彼此連結。

這種設置方法可將四個樓梯磚塊堆成如上圖般美麗的形狀。

美洲大陸

這次要介紹的是「白宮」、「蒸氣火車」、「自由女神像」
這些足以代表美洲大陸的建築物。
請一邊建造這些建築，
一邊感受美洲大陸多元的文化與漫長的歷史。

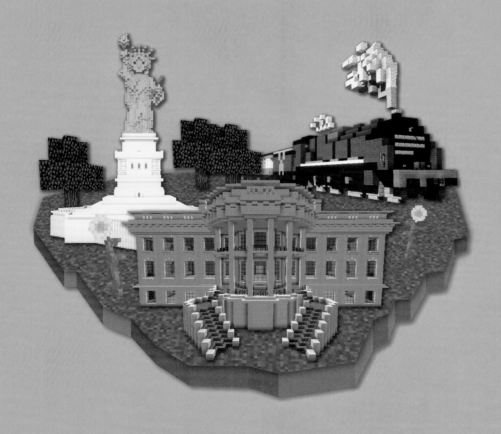

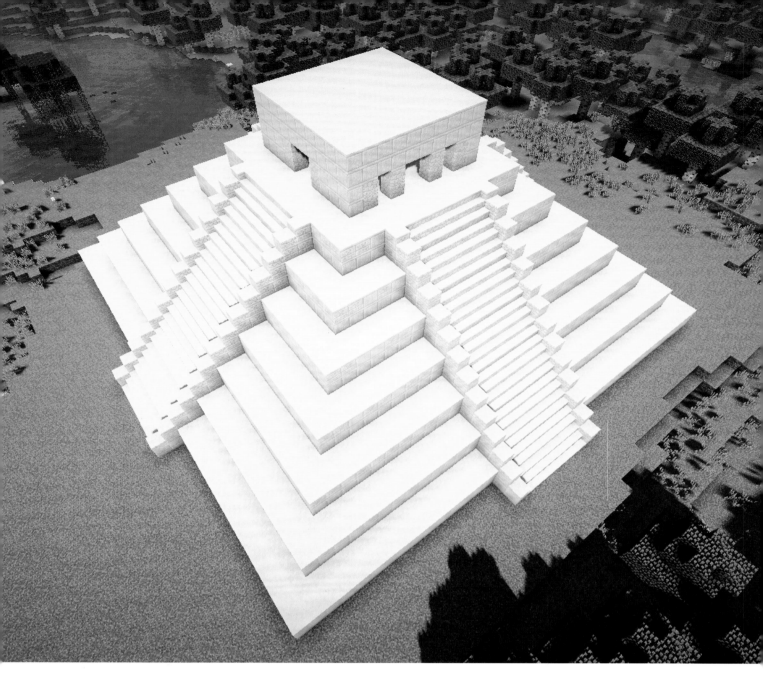

🏛 奇琴伊察

Chichen Itza

必要的磚塊 寬42×深42×高18

平滑砂岩　　砂岩　　砂岩半磚

砂岩階梯　　浮雕砂岩

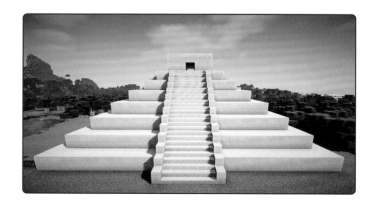

利用「平滑砂岩」圍出寬度與深度都38塊磚塊的底座。

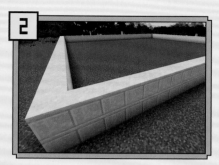

在步驟1的上方堆出1塊磚塊高的「平滑砂岩」。

在步驟2的1塊磚塊內側要配置「平滑砂岩」。

在步驟3的內側2塊磚塊處堆出2塊磚塊高的構造。

重覆步驟4的步驟，堆出7層的金字塔。

如圖將部分的「平滑砂岩」換成「浮雕砂岩」。

在最下層的中央前景處如圖在6塊磚塊的間距兩側配置「浮雕砂岩」。

在步驟7的構造之間配置「砂岩階梯」。這裡將是往最上層的樓梯。

在步驟8的「浮雕砂岩」上方配置「砂岩半磚」。

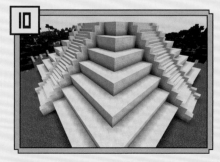

重覆步驟7～9的工程，在各面做出延伸至最上層的階梯。

最上層以「砂岩」、「平滑砂岩」如圖蓋出四面牆壁就完成了。

✖ POINT ✖

在階梯前面配置「龍首」也是不錯的選擇。

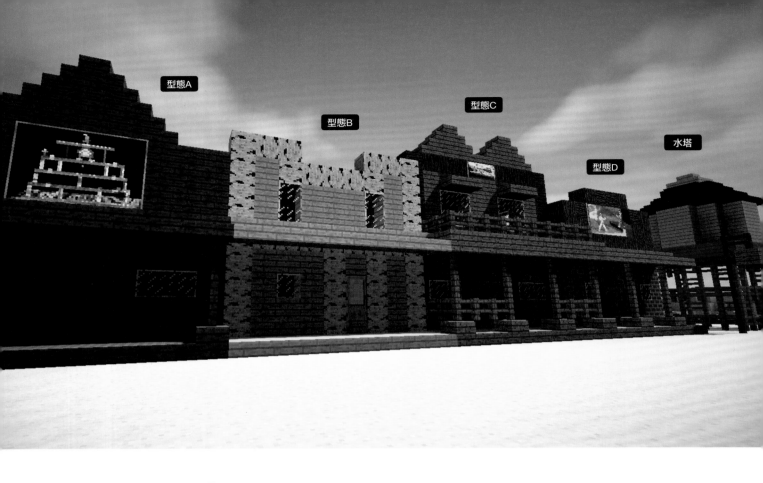

🇺🇸 西部街景

Town of Western U.S.A.

必要的磚塊

【型態 A】 寬 10× 深 10× 高 11	【型態 B】 寬 9× 深 10× 高 9	【型態 C】 寬 10× 深 13× 高 12	【型態 D】 寬 8× 深 10× 高 9	【水塔】 寬 6× 深 6× 高 12
杉木原木	樺木原木	叢林原木	紅磚	相思木柵欄
杉木材	樺木材	叢林木材	紅磚階梯	相思木材
杉木階梯	樺木門	玻璃	橡木材	樺木材
杉木半磚	樺木階梯	叢林原木門	相思木柵欄門	地獄磚階梯
杉木柵欄門	樺木半磚	杉木材	玻璃	樺木階梯
杉木柵欄	樺木柵欄	叢林木半磚	橡木原木	
玻璃	玻璃	叢林木柵欄	橡木半磚	
繪畫		叢林木階梯	橡木柵欄	
			橡木階梯	
			繪畫	

利用「杉木原木」如圖堆出柱子與骨架，大小為寬 10× 深 8× 高 5。

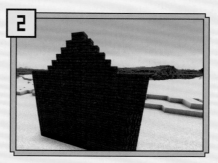

在步驟 1 的正面之間配置「杉木材」，並在上方配置「杉木階梯」，堆出屋頂。

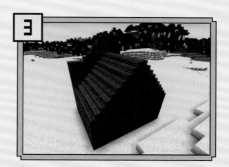

在側面與背面也堆出牆壁，同時如圖做出屋頂，重點在於屋頂略小於正面的牆壁。

在正面挖出空間，再利用「杉木原木」、「杉木半磚」、「杉木階梯」、「杉木柵欄木」裝飾。

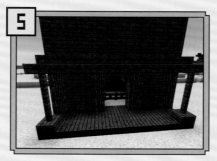

利用「杉木半磚」、「杉木階梯」、「杉柵欄」加上裝飾，做出入口。

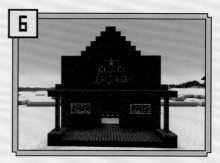

在牆壁上挖洞再配置「玻璃」，接著在上面以「繪畫」裝飾。到此西部街景的建築物型態 A 完成。

✖ POINT ✖

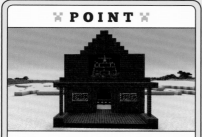

西部的街景是由多種建物組成。由於要做出不同型態的建築物，要多做幾個才能組成街道。

接著打造另一種型態的建築物。請利用「樺木原木」從柱子開始堆起。大小為寬 10× 深 8× 高 5。

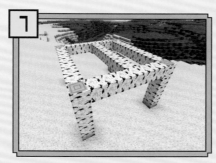

在正面與正中央的樑柱銜接處以「樺木原木」往上堆 3 塊磚塊的高度，再於上面做出骨架。

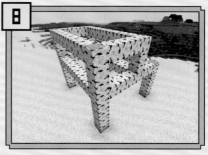

如圖讓步驟 8 的橫樑位移。要注意的是，原木類磚塊的木紋會隨著擺放方式改變方向。

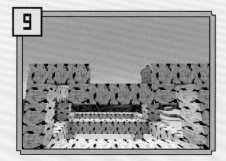

在柱子之間配置「樺木材」。以「樺木門」與「樺木階梯」在較低的柱子上面打造露台。

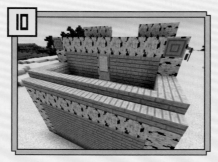

以「樺木半磚」、「樺木柵欄」在步驟 10 的構造打造屋頂。柵欄可做成棒狀使用。

步驟 11 的另一側是入口。請利用「樺木半磚」打造屋頂與拱狀構造。

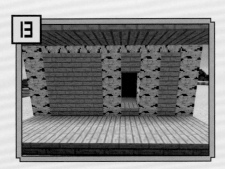

挖出入口,再以「樺木原木」打造柱子。這個建築物的入口比型態 A 的建築物還狹。

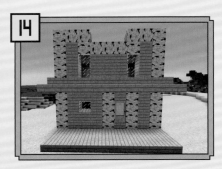

如圖以「玻璃」做出幾處窗戶,再於入口處配置「樺木門」,型態 B 就完成了。

接著以「叢林原木」堆出柱子。請參考圖中構造,堆出寬 10× 深 10× 高 10 的骨架。

在步驟 15 的骨架之間鋪滿「叢林木材」堆出牆壁,所有的面都要鋪滿。

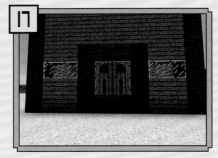

利用「玻璃」在正面做出窗戶,再於「叢林原木門」的上下配置「杉木材」左右配置「叢林原木」裝飾。

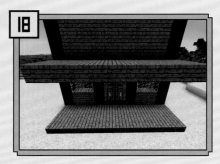

利用「叢林木材」打造露台的站立處,接著以「叢林木半磚」打造入口處的構造。

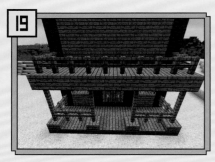

如圖以「叢林木半磚」、「叢林木柵欄」圍住步驟 18 的走道。

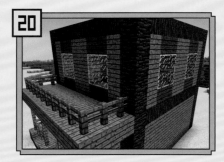

如圖以「玻璃」打造多處窗戶,再將窗戶上下的磚塊換成「杉木材」。

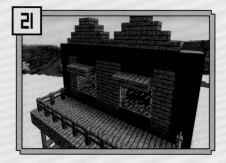

在二樓配置「叢林木材」「叢林木半磚」、「叢林木階梯」,型態 C 的建築物就完成了。

✖ POINT ✖

即便只使用同系統的磚塊,也能利用原木或木材的更換,裝飾出重點。

接著要打造型態 D 的建築物。請利用「紅磚」如圖堆出寬 8× 深 8× 高 4 構造。

23 在正面央中之處挖出寬 2、高 3 的空間，再如圖於空間上方配置「紅磚階梯」。

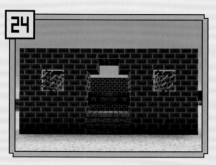

24 利用「橡木材」、「相思木柵欄門」、「玻璃」裝飾步驟 23 的構造。

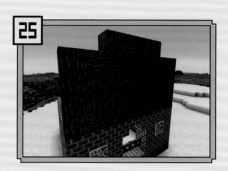

25 在步驟 24 的構造最上層以「橡木原木」堆出 4 塊磚塊高的牆壁。配置方法請參考圖片，記得讓木紋的方向一致。

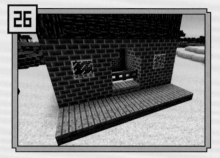

26 步驟 24 的部分是入口，請在入口前方鋪滿「橡木半磚」，做出入出口處的走道。

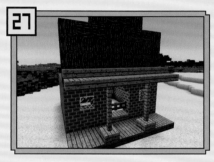

27 在步驟 26 的入口如圖以「橡木半磚」、「橡木柵欄」打造屋頂與柱子。

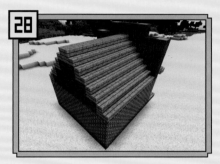

28 在步驟 27 的構造另一側以「橡木原木」與「橡木階梯」打造屋頂，高度為 4 塊磚塊。

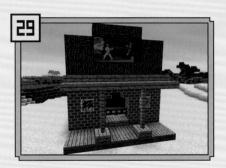

29 在以「橡木原木」打造的正面牆壁中央處掛上「繪畫」，當做招牌使用，型態 D 的建築就完成了。

⊁ POINT ⊁

每次配置「繪畫」都會出現各種大小與圖案，可不斷地重新配置，直到出現喜歡的圖案為止。

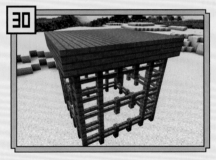

30 利用「相思木柵欄」、「相思木材」堆出寬 6× 深 6× 高 6 的水塔底座。

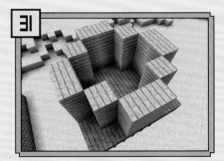

31 如圖在步驟 30 打造的底座堆出 3 塊磚塊高的「樺木材」。

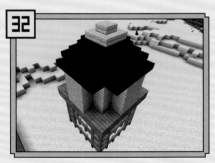

32 利用「地獄磚階梯」打造屋頂，再於最上層配置 4 個「樺木階梯」，水塔就完成了。

⊁ POINT ⊁

砂漠生態是打造西部街景的最理想之地，也可以種一些仙人掌應景。

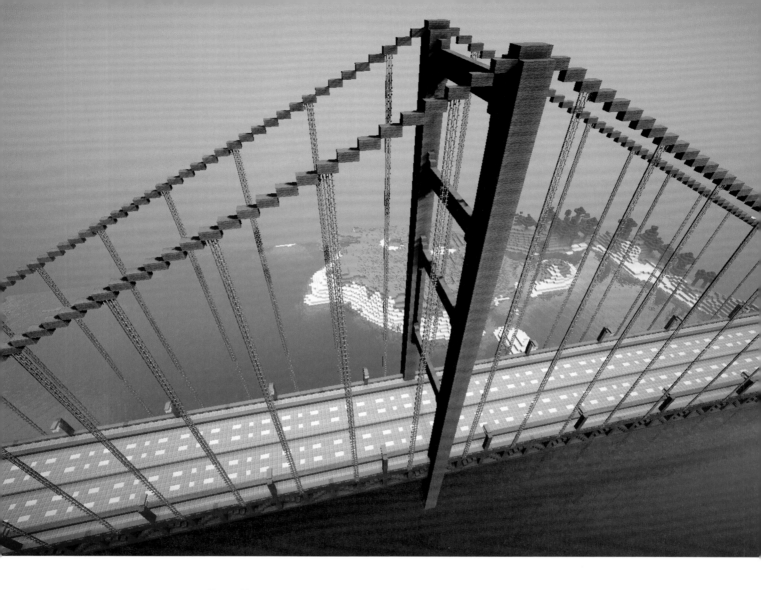

🇺🇸 金門大橋
Golden Gate Bridge

必要的磚塊

寬341×深29×高107

🟥 紅色羊毛

⬛ 紅砂岩階梯

⬜ 平滑安山岩

⬜ 羊毛

🟥 紅砂岩半磚

⬛ 螢光石

▦ 鐵柵欄

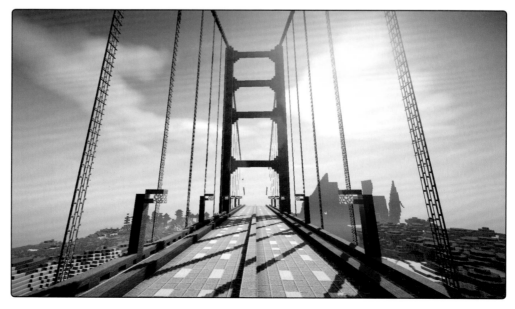

以「紅色羊毛」打造出寬25、高7塊磚塊的長方形。金門大橋的紅色是其特徵。

如圖讓四個角落延伸23塊磚塊，延伸的方向就是橋上的路。

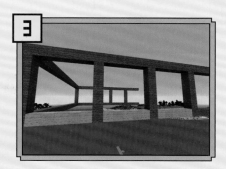

在間隔5塊磚塊處配置垂直的磚塊，重覆配置後，2根柱子就會配置成梯子狀。另一側也施以相同的工程。

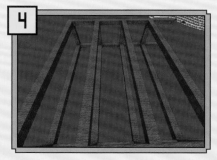

從讓步驟3延伸的磚塊的上下部分讓磚塊水平延伸，直到與另一側連接為止。延伸之處將會形成長方形。

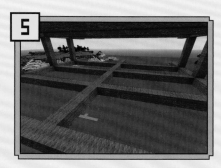

圖中是長方形之中的景象。從下層的中央處配置與步驟2構造相同長度的磚塊，打造出大橋下方的骨架。

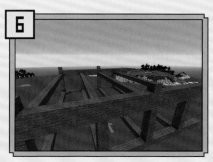

在兩端的最上層配置1塊「紅色羊毛」，接著跳過一根柱子，在下一根柱子的上方配置「紅色羊毛」。

如圖傾斜配置「紅色羊毛」。另一側也施以相同的工程。要注意的是，傾斜的方向必須一致。

在下一層也從四個角落往中央處斜向配置「紅色羊毛」。

在柱子內側如圖配置「紅色羊毛」。所有柱子的內側都以相同的方式配置同樣的磚塊。

在左右兩側的上方以方向相對的方式配置顛倒的「紅砂岩階梯」，做出柵欄的形狀。請注意磚塊的方向。

接下來要打造的是橋面道路。在步驟10打造的柵欄下方磚塊配置「平滑安山岩」。

如圖沿著道路的中央處配置另一層「平滑安山岩」這裡將是樓面道路的中央分界。

在左右端數來第三塊磚塊處配置「紅色羊毛」，做出有別於橋面道路的道路。這部分是橋上人行道。

在橋面道路做出行車線。如圖嵌入「平滑安山岩」與「羊毛」，做出行車線的紋路。

在骨架中央處的柱子磚塊上方配置7塊磚塊高的「紅色羊毛」，做出橋上的柱子。

在最上層的磚塊內側配置「紅砂岩半磚」，讓此處成為下層的構造。接著在旁邊配置「螢光石」。

如圖配置2個「紅砂岩半磚」，做出路燈的形狀。道路的另一側也設立同樣的路燈。

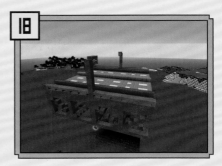

圖中是到目前為止的全貌。這是橋的基本構造。接下來要往兩側延伸相同的構造，做出完成的橋。

不斷延伸後，就會做出圖中的大橋。請依照兩邊陸地相距的距離延伸橋面。不過要注意的是，橋面往左右延伸時，務必是偶數個步驟 18 的構造。

橋面延伸至足夠的長度後，於整座橋的中央處配置寬3、深4塊磚塊的「紅色羊毛」，再配置往內側突出1塊磚塊的磚塊以及往外側突出的2塊磚塊。

讓步驟 20 配置的磚塊往上堆至82塊磚塊的高度，堆出大型柱子。另一側也配置同樣高度的柱子。

在柱子最上方如圖配置「紅色羊毛」。這根柱子是金門大橋最高的柱子。

讓突出橋面的柱子磚塊往下延伸，直到架橋處的海面或谷底與柱子之間沒有縫隙為止。

沿著柱子從橋面道路如圖配置「紅色羊毛」。讓磚塊水平延伸，直到柱子相連為止。

在距離步驟 24 的橫樑上方 16 磚塊高的位置配置另一處相同的橫樑，形狀與步驟 24 相同。

在距離步驟 25 的橫樑上方 9 磚塊高的位置配置另一處相同的橫樑。此時的柱子應該很像是梯子，這裡的形狀也與 24 相同。

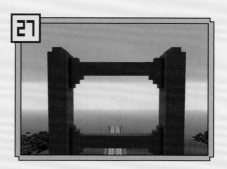

在距離步驟 26 的橫樑上方 9 磚塊高的位置配置另一處相同的橫樑。要注意的是，只有這裡的上半部形狀不太一樣。總共完成了四處橫樑。

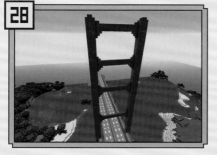

圖中是到目前為止的全貌。接著要從柱子的上方往橋面兩端斜向堆疊磚塊，做出鋼纜的形狀。

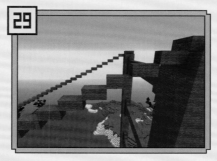

如圖往橋面兩端以每 2 塊磚塊下降一層的方式堆疊磚塊。另一側也做出相同的構造。

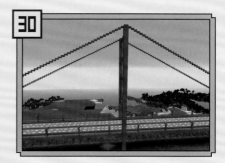

圖中是配置完成的模樣。可依照橋面的長度增加柱子的數量或是調整鋼纜的長度，讓整體構造更均衡。

❈ POINT ❈

除了路燈之外，也可在鋼纜配置「螢光石」，營造美麗的夜景。

在鋼纜與橋面重疊部分以「平滑安山岩」打造出錨錠這種固定構造。左右與橋面兩端都要打造，總計共有四處相同的構造。

接著在鋼纜從上數來第 5 塊磚塊處往下配置寬 2 塊磚塊的「鐵柵欄」。接著在距離 10 塊磚塊處配置相同的構造。

讓步驟 32 的構造往下延伸至扶手為止。從柱子延伸而來的鋼纜看起來就像是往下垂的鎖鍊。

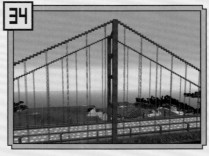

重覆步驟 32 ～ 33 的步驟，至到往下垂的鋼纜延伸至橋面左右兩端，整座大橋就完成了。可另外花點心思裝飾，例如變更「羊毛」的顏色或是增加柱子的數量。

❈ POINT ❈

「鐵柵欄」也可利用「玻璃片」代替。圖中是以「紅色玻璃片」代替後的範例。

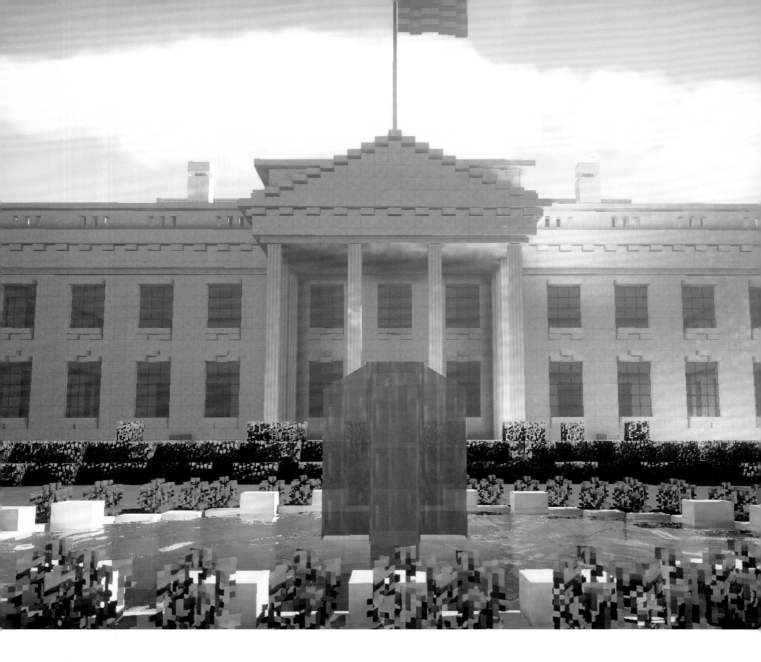

🇺🇸 白宮
White House

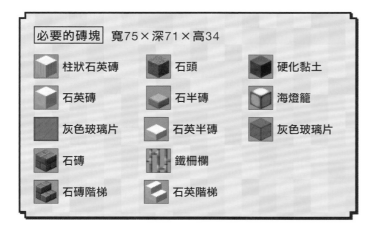

必要的磚塊	寬75×深71×高34

- 柱狀石英磚
- 石英磚
- 灰色玻璃片
- 石磚
- 石磚階梯
- 石頭
- 石半磚
- 石英半磚
- 鐵柵欄
- 石英階梯
- 硬化黏土
- 海燈籠
- 灰色玻璃片

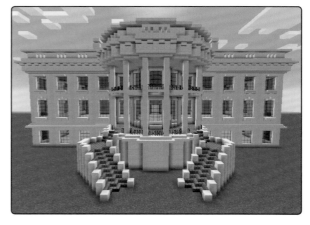

首先在地面附加標記。標記可利用任何磚塊製作，但請如圖在關鍵部分使用不同顏色的磚塊標記。

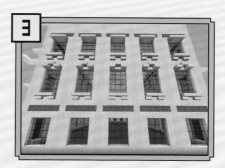

在步驟 1 的紅色標記上以「柱狀石英磚」堆出 26 塊磚塊高的柱子，並於黃色標記上以「石英磚」堆出同樣高度的柱子。

在步驟 2 的柱子之間以「石英磚」系列的磚塊與「灰色玻璃片」堆出牆壁。同時如圖加上灰色的標記。

在有弧度的部分以「石英磚」堆出 6 塊磚塊高的構造，再於上面配置作為標記使用的磚塊。

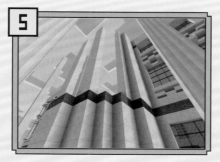

仿照步驟 2 的柱子，在步驟 4 的藍色標記磚塊上以「石英磚」堆出 26 塊磚塊高的柱子。

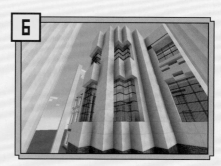

在步驟 4 的灰色標記上如圖以「石英磚」、「灰色玻璃片」堆出相同高度的構造。

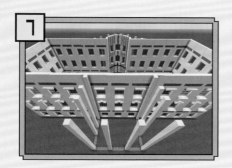

圖中是截至目前為止的工程，請確認牆壁與柱子的高度是否一致。

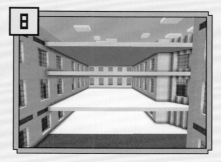

接著要打造地板與天花板。為了蓋出三層樓的構造，請鋪設四層「石央磚」。可參考步驟 3 的灰色標記。

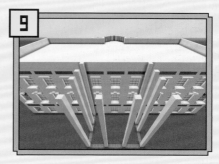

圖中是從外面觀察在步驟 8 打造的天花板與地板的狀態。請確認外側的牆壁與天花板之間是否存在著落差。

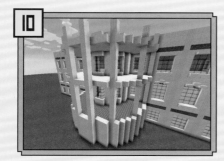

接著要打造步驟 6 的外側。在柱子之間堆疊 7 塊「石英磚」，再利用「石磚」打造地板。仿照步驟 8 的方式打造地板與天花板。

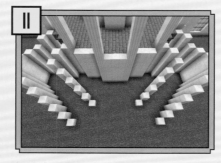

打造步驟 10 的構造與地面連接的階梯。如圖以「石英磚」打造階梯的外側。不要忘記拆掉部分的柱子。

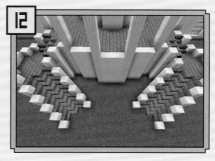

在步驟 11 之間配置「石磚」與「石磚階梯」，堆出階梯的形狀。請仔細觀察圖片，才能堆出傾斜的階梯。

接著要在步驟 12 的另一側打造玄關。如圖加上標記。為了方便辨識，已將柱子拆除，窗戶也先拆掉一部分。

在黃色標記的部分堆 5 塊「石英磚」，在白色標記處堆 6 塊「石英磚」，在紅色部分堆 7 塊「石英磚」，灰色部分則是堆 5 塊。

在藍色部分堆 5 塊磚塊高的「石英磚」，再如圖以「石半磚」堆出扶手。

利用「石磚階梯」、「石英階梯」打造步驟 15 的構造與地面連接的左右階梯。仿照步驟 15 的方式打造扶手。

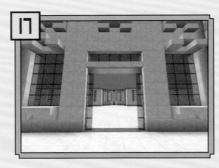

在玄關中央處挖出寬 5、高 7 塊磚塊的入口，再以「石英階梯」、「灰色玻璃片」裝飾。

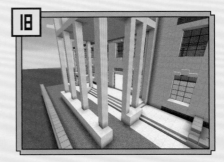

在柱子底部圍一圈「石英磚」，再打造與步驟 8 的構造相同高度的天花板，到此玄關就完成了。

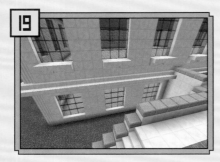

接著要裝飾一樓的牆壁。請沿著灰色標記的位置加上「石英階梯」，與整面牆壁連接。

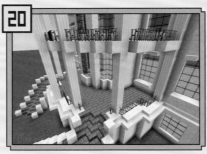

在玄關與另一側有弧度的位置連接「石英階梯」，再利用「鐵柵欄」裝飾，三樓的露台也以同樣的方式裝飾。

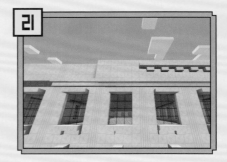

在步驟 3 的灰色標記處加上顛倒的「石英階梯」。接著再在上面以「石英磚」系列的磚塊裝飾。

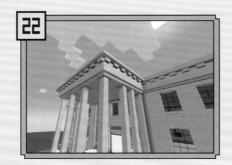

接著讓玄關的屋頂與步驟 21 的構造連接，請確認上方的「石英階梯」是否等距黏上。

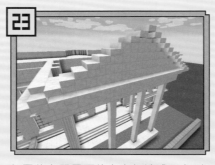

如圖將玄關屋頂的上方打造成三角形。記得巧妙地配置「石英磚」與「石英半磚」。

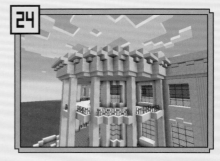

步驟 20 的屋頂也如圖以「石英磚」、「石英半磚」、「石英階梯」裝飾。

接著要打造整座建築物的屋頂。在天花板與牆壁之間補滿「硬化黏土」，玄關與另一側也鋪滿硬化黏土。

在步驟 25 的構造以「石英磚」堆出 3 塊磚塊高的圍牆。配置位置請參考圖片。

以「石英磚」在步驟 26 的「硬化黏土」外側堆出 2 塊磚塊高的圍牆，應該剛好會在柱子與牆壁的正上方才對。

在步驟 26 的構造上方以「石半磚」打造屋頂。請如圖讓高度與位置稍微有落差。

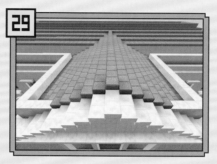

玄關的屋頂也一樣如圖配置「石半磚」。請讓這裡的屋頂與步驟 28 的屋頂連成一體。

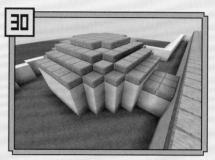

另一側也如圖以「石英磚」、「石半磚」打造拱形屋頂。

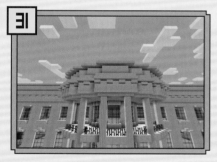

在步驟 27 打造的圍牆上方配置「石半磚」，再像是要圍住圍牆外側一般讓「石半磚」往外延伸，此時應該會往外突出 1 塊磚塊的長度。

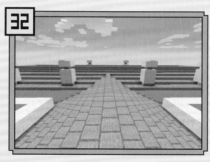

在屋頂上方以「石英磚」、「石英階梯」、「柱狀石英磚」製作八處裝飾，並讓這些裝飾均等排列。

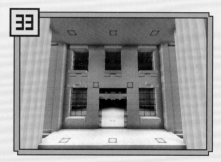

目前屋內是一片漆黑，所以要配置一些光源磚塊，讓屋內變亮。這次使用的是「海燈籠」。

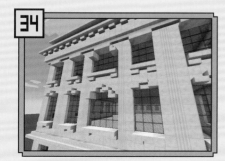

接著要進行提升質感的工程。如圖讓側面中央的窗戶放大。

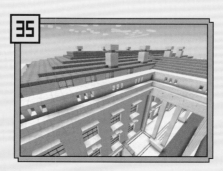

在最上層的女兒牆等距挖洞，並在內側的牆壁嵌入「灰色玻璃」當窗戶。

最後在一些細微之處以「石英階梯」裝飾，白宮就完成了，記得把當作標記使用的磚塊換成正常的磚塊。

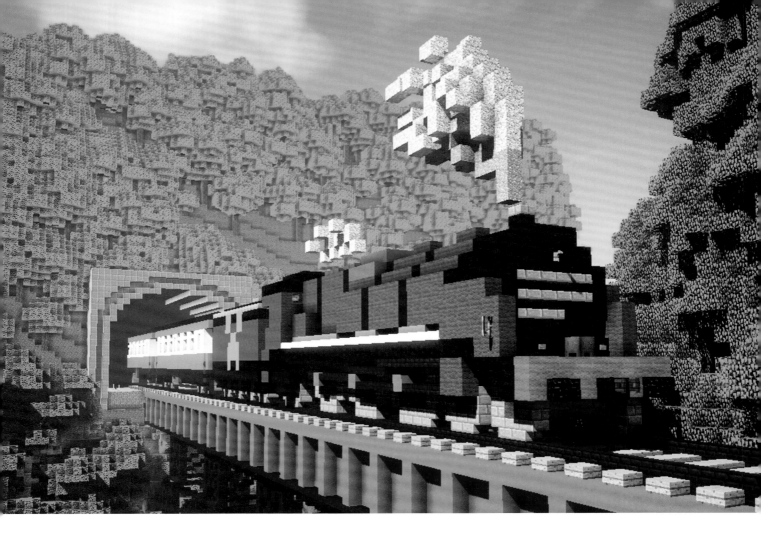

 # 蒸氣火車
Steam Locomotive

必要的磚塊	寬17×深107×高70				【正面的裝飾】
鵝卵石	石磚	煤炭磚	漏斗	閃長岩	石磚半磚
地獄磚	石磚階梯	紅石磚	平滑安山岩	安山岩	黑色羊毛
地獄磚半磚	綠色羊毛	紅石燈	淺綠色染色黏土	黑橡木柵欄門	紅色羊毛
紅色染色黏土	綠色染色黏土	鐵柵欄	鐵製地板門	礫石	絆線鉤
地獄磚階梯	淡藍色染色黏土	石英半磚	控制桿		按鈕
橡木半磚	黑色染色黏土	黑曜石	灰色玻璃		鍋釜
石半磚	基岩	黑橡木柵欄	灰色玻璃片		黑曜石

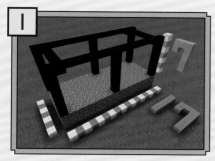

在打造蒸氣火車之前，先打造鐵路與橋。底座下半部以「鵝卵石」打造，上半部的骨架以「地獄磚」打造。

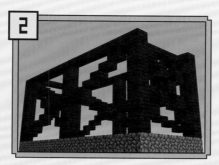

以「地獄磚」、「地獄部半磚」打造傾斜的骨架，請堆成左右對稱的構造。

接著堆出另一層的骨架。讓左右的寬度往內側縮小1塊磚塊，傾斜堆出左右對稱的構造。

接著再疊一層，第三層的骨架也是一樣，往內縮減一塊磚塊的大小，再傾斜堆疊磚塊。

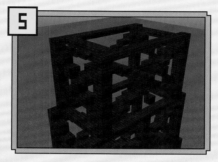

圖中是第四層。與之前的差異在於第三層之前，中央都有一根柱子，但這層之後沒有，只有傾斜的磚塊。

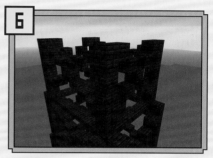

最後一層的堆疊方法也一樣。這個形狀的構造可重覆製作，當作橋的柱子使用，接下來要打造橋的上半部。

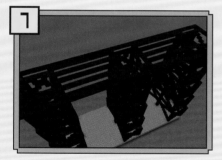

在骨架上方以「地獄磚」打造鐵路的底座。腳的間距可長可短，但必須是等距。

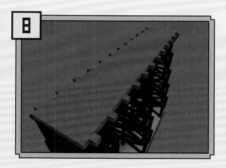

接著製作火車行經的通道。如圖配置「紅色染色黏土」。可自行選用喜歡的顏色。

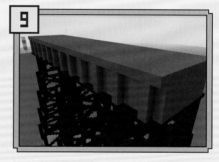

讓在步驟 8 配置的磚塊往上延伸4塊磚塊的高度，第5塊磚塊再往左右延伸1塊磚塊寬，同時也加上柱子的裝飾。

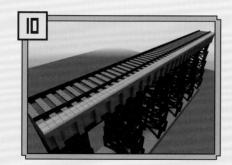

接著要鋪設鐵路。以左右對向的方向配置「地獄磚階梯」，再於階梯之間配置「橡木半磚」。

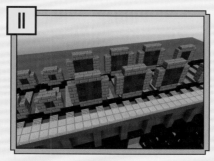

以「石磚」、「石磚階梯」、「綠色羊毛」、「綠色染色黏土」在間距1塊磚塊的位置打造大小不一的12個車輪。

接著以「淺藍色染色黏土」打造車輪之間的軸，並於軸之間配置「黑色染色黏土」。

在前頭的四個小車輪如圖配置「基岩」與「煤炭磚」，這就是火車頭的部分。

如圖在車輪的軸與軸之間填滿「基岩」。重點在於上下要各留1塊磚塊的空間。

接著在步驟14的構造配置「煤炭磚」，直到尾端為止，最尾端的部分配置「紅石磚」與「紅石燈」。

如圖以「地獄磚半磚」、「淺藍色染色黏土」裝飾車輪，讓車輪像是彼此串聯。

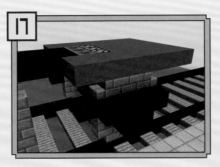

接著打造位於最尾端的操縱室底座。不要忘記配置「黑色染色黏土」，配置時請覆蓋下方的車輪。

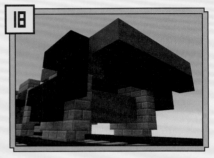

如圖在操縱室的下方配置「煤炭磚」。請比較車輪下方的構造，確認有沒有構造上的錯誤。

在火車頭配置「綠色羊毛」與「鐵柵欄」，接著再往後配置左右對稱的「石英磚」。

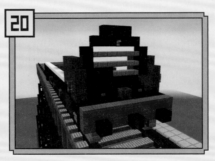

如圖利用P118【正面的裝飾】的磚塊打造火車的正面與裝飾。

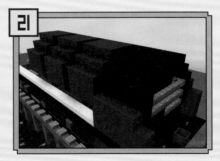

於距離正面5塊磚塊處配置「煤炭磚」，接著再往後配置「綠色羊毛」，臉的背面則以「煤炭磚」填滿。

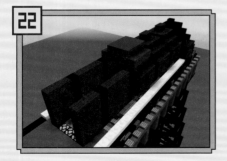

操縱室前方的鍋爐室也以「綠色羊毛」堆出長方形的構，中央部分的屋頂是以「綠色染色黏土」打造。

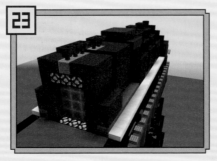

以「漏斗」、「平滑安山岩」、「紅石磚」、「紅石燈」、「淺綠色染色黏土」裝飾周圍的部分。

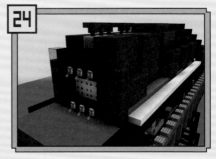

以「鐵製地板門」、「控制桿」、「灰色玻璃」裝飾。「鐵製地板門」可利用「控制桿」開闔。

接著打造操縱室的側邊牆壁。以「綠色羊毛」圍住 2 塊磚塊高的「灰色玻璃片」。

接著打造操縱室。利用「平滑安山岩」與「控制桿」裝飾成有多個氣閥與控制桿的模樣。

接著打造煙霧。較淡的煙霧以隨機配置的「閃長岩」打造，較濃的煙霧則以「安山岩」打造。

接著要製作搬運煤炭磚的車輛。首先以「黑橡木柵欄門」與「黑曜石」打造連結的部分。

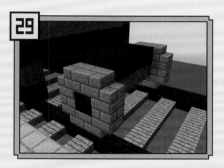

接著從連結部分打造車輪與軸。製作方法與步驟 11～12 的小車輪相同。請在 1 塊磚塊的間距裡打造 4 個車輪。

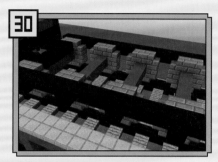

在車輪旁邊配置「黑色染色黏土」，並在車輪中心追加磚塊。另一側也施以相同的步驟。

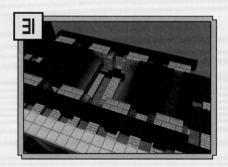

在後方另外追加連結部分，然後在前方的兩個軸之間以及後方的兩個軸之間填滿「黑色染色黏土」。

在步驟 31 的構造上面打造煤炭磚車輛的牆壁。首先在前後以「煤炭磚」打造 2 塊磚塊厚的牆壁。接著以「綠色羊毛」堆出牆壁，同時也鋪出地板。

接著打造左右兩側的牆壁。請利用「煤炭磚」、「綠色羊毛」與「淺綠色染色黏土」打造苦力怕的臉。

在牆壁上方配置一圈「石磚半磚」，並於內縮 1 塊磚塊處配置「煤炭磚」。

利用磚塊填滿步驟 34 的構造。請將「礫石」堆成像是貨物的感覺。只要上方不太平坦，看起來就比較自然。

POINT

客車與貨車車輛也可打造車輪與連結部分，然後再在這些部分加點裝飾與設計。

🇺🇸 自由女神像

Statue of Liberty

必要的磚塊	寬39×深39×高86
砂岩	海磷石
平滑砂岩	暗海磷石
砂岩半磚	石磚
砂岩階梯	石磚半磚
黑色羊毛	石磚階梯
閃長岩	橙色羊毛
海磷石磚	

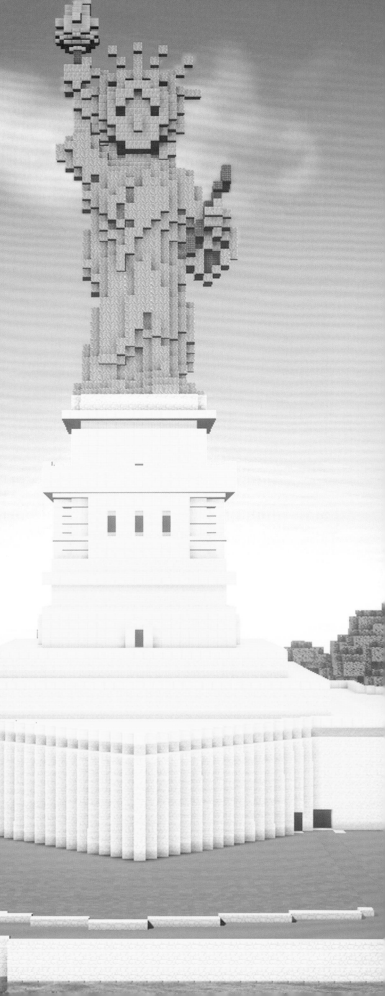

以「砂岩」、「平滑砂岩」堆出兩層正方形的底座，下層的邊長為 39、高度為 4 塊磚塊，上層的邊長為 31、高度為 3 塊磚塊。

在步驟 1 的底座上方以「平滑砂岩」堆出寬 21、高 4 塊磚塊的底座。上層再於內縮 1 塊磚塊處配置「砂岩」與「砂岩半磚」。

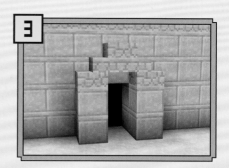

在步驟 2 的構造各面以「平滑砂岩」、「砂岩半磚」、「砂岩階梯」、「黑色羊毛」打造入口。

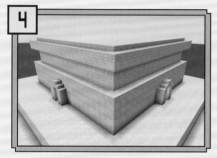

上層配置 3 塊「砂岩」以及「平滑砂岩」與「砂岩半磚」，形狀請參考圖片。

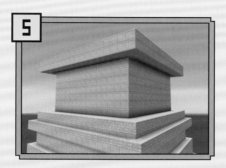

接著再配置 1 塊「砂岩」，再於內縮 2 塊磚塊處配置 9 塊「平滑砂岩」。上層的 2 塊磚塊構造則往外擴張 2 塊磚塊的長度。

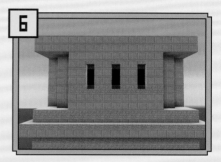

如圖在各面配置「砂岩」、「平滑砂岩」、「砂岩半磚」、「黑色羊毛」。

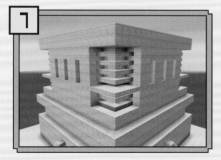

轉角處則於 1 塊磚塊的間距配置「砂岩半磚」。只有從下方數來第 3 層要向外突出 1 塊磚塊的大小。

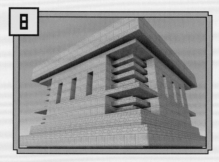

在步驟 7 的構造上方以「平滑砂岩」打造往外突出 1 塊磚塊長的邊緣。外側則往上墊高 1 塊磚塊，外緣的最下層為「砂岩半磚」。

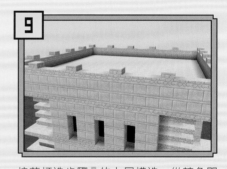

接著打造步驟 8 的上層構造。從轉角開始交互配置 1 塊「砂岩」與 3 塊「砂岩半磚」。

如圖在步驟 9 的構造內側配置「平滑砂岩」。這裡也要在凹陷處的深處配置「黑色羊毛」。如此一來，自由女神像的底座就完成了。

配置 2 塊磚塊高的「閃長岩」，再拆除轉角處。接著在上面堆放 28 塊磚塊高的「海磷石磚」，沒有轉角的面為正面。

在右側面與背面加上 2 排寬 6 塊磚塊的「海磷石」，高度也與步驟 11 的構造一致。如圖拆除磚塊，做出衣服的皺褶。

13

圖中是正面與左側面。這裡要加入一樣的「海磷石」構造，一樣要將磚塊拆除，做出衣服的皺褶。

14

接著要製作脖子。先如圖堆出高度1塊磚塊的「海磷石」，中央再堆出2塊磚塊高的「海磷石磚」。

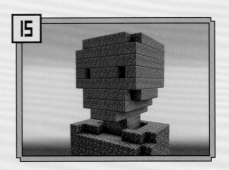

15

接著要利用「海磷石磚」製作頭部。請先各拆除1塊磚塊作為眼睛，再於眼睛深處配置「暗海磷石」。

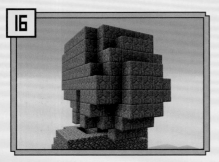

16

利用「海磷石磚」打造後腦的頭髮。從後方數來第3塊磚塊就是配置磚塊的位置，請仔細參考圖片製作。

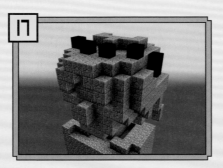

17

利用「海磷石磚」從頭頂打造出瀏海、兩旁的頭髮與鼻子，接著為了製作頭冠，得先如圖配置「黑色羊毛」。

18

接著利用「海磷石」打造頭冠。像是要把「黑色羊毛」圍住是配置的重點，請做成左右對稱的構造。

19

在步驟 **18** 的構造上方如圖配置「海磷石」，調整頭冠的形狀。到此，頭冠就完成了。

20

接著要製作衣服的皺褶。首先參考圖片，從左側開始配置「海磷石」。

21

做出皺褶後，製作左側的袖子。首先從大致的形狀開始製作。從這步驟開始將變得比較複雜，請注意磚塊的位置再配置。

22

接著以「海磷石」加長袖子。袖子內側配置的是「海磷石磚」，皺褶暗處的磚塊則是「暗海磷石」。

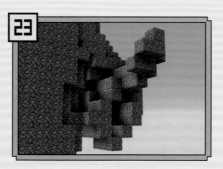

23

接著在步驟 **22** 的前景處打造左手臂。如圖配置「海磷石」再調整手臂的形狀。

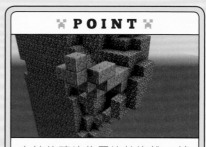

❖ POINT ❖

左袖的磚塊位置比較複雜，請確認位置是否正確再進行下一個步驟。

24

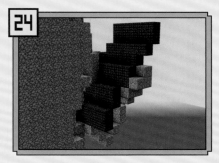

利用「暗海磷石」在左側打造銘板。上半部朝著正面與側面打造，下半部則朝著背面與右側面打造，做出傾斜的銘板。

25

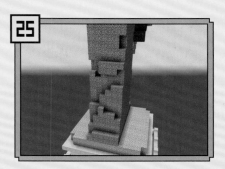

接著打造衣服右側的皺褶。請一邊參考圖片，一邊仿照步驟 **20** 的方式打造，做出皺褶的形狀。

26

要呈現衣服皺褶是非常困難的技巧。雖然希望大家一邊參考圖片一邊製作，但位置稍微不一致也沒有關係。

27

接著利用「海磷石」打造右肩。右臂與左臂不同，是高舉過頭的形狀。請在手臂的位置配置「海磷石磚」。

28

利用「海磷石磚」打造右臂。手的部分要比手臂往外擴張 1 塊磚塊的長度。

29

做出兩邊的手臂後，再利用「海磷石」打造衣服背面的皺褶。請一邊觀察左右兩側的皺褶，一邊在適當的位置配置磚塊。

30

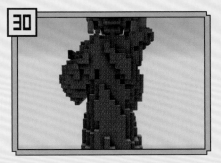

這是背部的皺褶。請如圖一邊觀察整體的情況，一邊堆出衣服的層層皺褶。

31

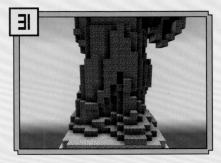

自由女神像的左腳會稍微往前踏出，這部分也使用皺褶的「海磷石」呈現。

32

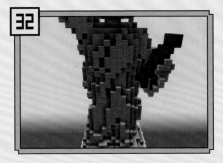

接著堆出衣服胸部處的皺褶。請以左肩往右腋的方向配置「海磷石」。

33

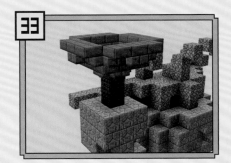

最後要製作火把。請使用「暗海磷石」、「石磚」、「石磚半磚」、「石磚階梯」打造。

34

最後利用「橙色羊毛」打造火焰就完成了。火焰可做成前後對稱的形狀，但如果將火焰末端做成逐漸往內縮 1 塊磚塊的形狀，就能呈現火苗搖曳的感覺。

※ POINT ※

可以將自由女神像的頭換成苦力怕，設計成獨創的雕像。試著將頭部換成有趣的怪物，也是很有趣的設計。

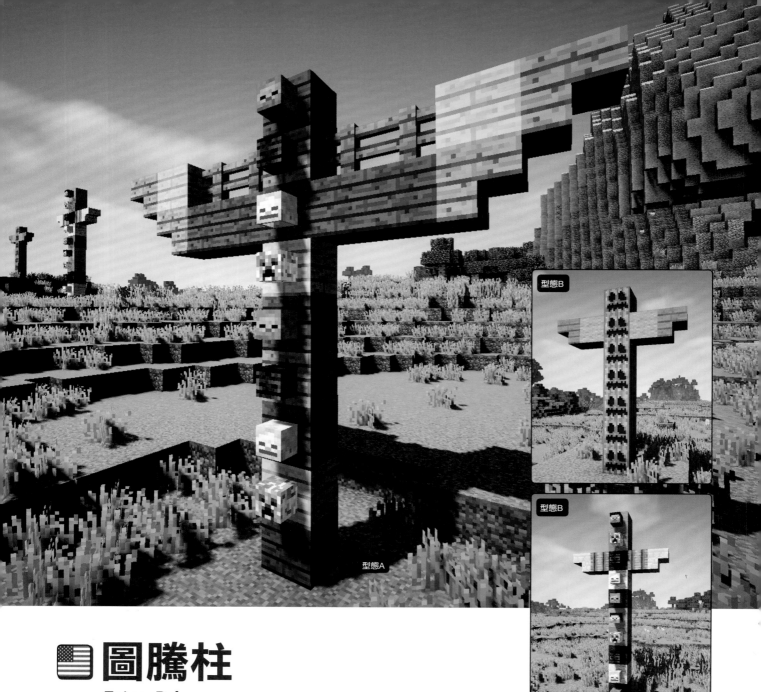

型態B

型態B

型態A

🇺🇸 圖騰柱
Totem Pole

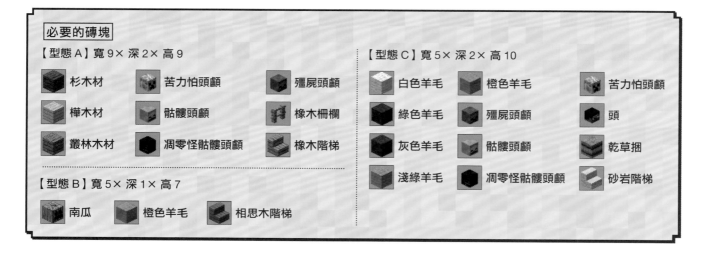

必要的磚塊

【型態A】寬9× 深2× 高9

杉木材	苦力怕頭顱	殭屍頭顱		
樺木材	骷髏頭顱	橡木柵欄		
叢林木材	凋零怪骷髏頭顱	橡木階梯		

【型態B】寬5× 深1× 高7

南瓜	橙色羊毛	相思木階梯

【型態C】寬5× 深2× 高10

白色羊毛	橙色羊毛	苦力怕頭顱
綠色羊毛	殭屍頭顱	頭
灰色羊毛	骷髏頭顱	乾草捆
淺綠羊毛	凋零怪骷髏頭顱	砂岩階梯

圖騰柱是構造非常簡單的作品。請先配置1塊「杉木材」，作為柱子的一部分。

在步驟1的構造依序堆疊「樺木材」、「杉木材」、「叢林木材」、「杉木材」。

在步驟2的前面依序配置「苦力怕頭顱」、「骷髏頭顱」、「凋零怪骷髏頭顱」、「殭屍頭顱」。

依照步驟2～3在原本的構造上面做出同樣的構造。可改變頭顱的種類與順序，做出更多版本的圖騰柱。

頭顱的位置決定後，接著要製作翅膀的部分。在從上數來第3塊磚塊的左右各配置2塊「杉木材」。

在左右的「杉木材」上面配置相同數量的「橡木柵欄」，接著在旁邊配置「樺木材」。

在「樺面木」的下面與旁邊配置顛倒的「橡木階梯」。另一側也打造相同的構造。到此，型態A就完成了。

這次要接著打造另一種型態的圖騰柱。這次使用的是「南瓜」。請先垂直堆出7個「南瓜」。

在由上數來第2塊磚塊的旁邊設置「橙色羊毛」，接著再配置顛倒的「相思木階梯」，型態B的圖騰柱就完成了。

接著要製作另一種型態的圖騰柱。配置與各種頭顱顏色相近的「羊毛」，再於前面配置頭顱。

接著在上層堆疊另一層步驟10的構造。由於頭顱與磚塊的顏色相近，所以看起來更自然，頭顱也更大。

在由上數來第3塊磚塊處向左右兩側配置「乾草捆」，再配置顛倒的「砂岩階梯」，型態C的圖騰柱就完成了。

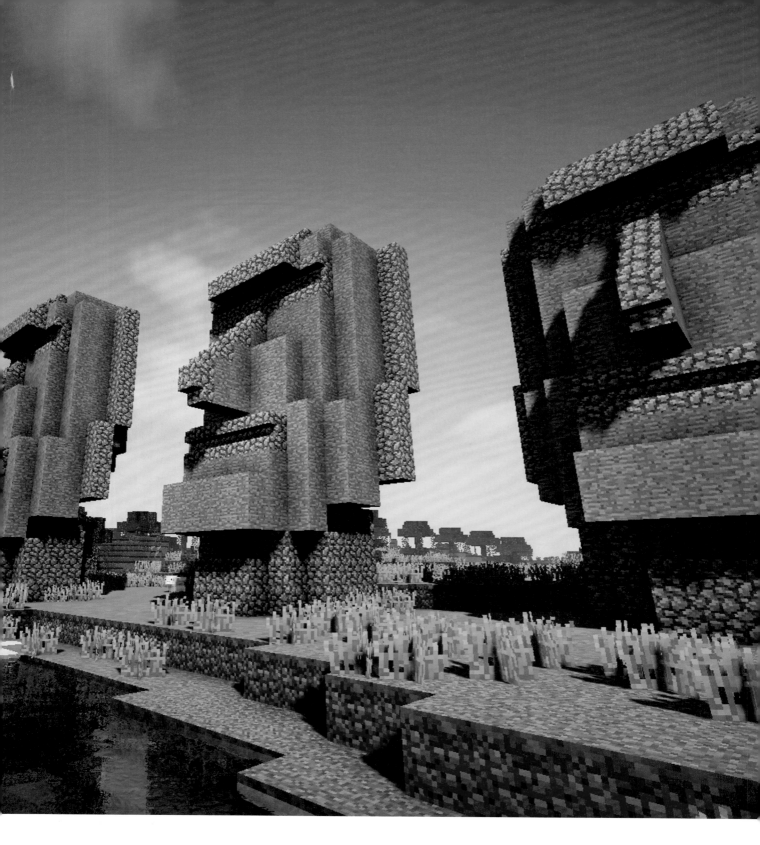

★ 摩艾石像

Moai

必要的磚塊	寬11×深9×高17
鵝卵石	鵝卵石階梯
石頭	鵝卵石半磚

先配置寬5、深4塊磚塊大小的「鵝卵石」，再往上堆疊至6塊磚塊高，做出直方體的形狀。

在步驟1的構造前面、側面加上「鵝卵石」，做出臉部的厚實度。請參考圖片配置「鵝卵石」。

在步驟2的構造背面以「鵝卵石」增加厚度。同樣地，「鵝卵石」的位置請參考圖片。

將步驟3的構造當成底座，以「石頭」做出臉部形狀。請在圖片標色處的磚塊配置「石頭」。

接著要打造鼻子。請如圖配置「石頭」。摩艾石像的鼻子高度是重點，所以盡可能讓鼻子往前突。

做出臉部的形狀後，接著打造耳朵。在側面的上半部配置8塊「鵝卵石」，並在下半部配置4塊「鵝卵石」。

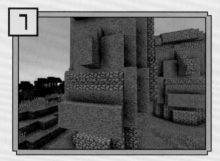

在鼻子下方配置「鵝卵石階梯」，並在上面配置「鵝卵石半磚」做出嘴部。寬度與下面的「石頭」一致。

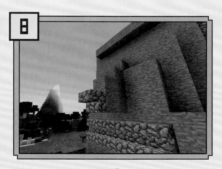

在鼻尖配置顛倒的「鵝卵石階梯」。接著要以這個部分為基準，完成臉部的裝飾。就算只有「石頭」的質感，也能營造不同的感覺。

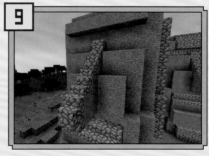

從步驟8的階梯上方開始沿著鼻子分層配置「鵝卵石階梯」。最上層則配置「鵝卵石」。

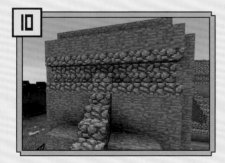

接著要裝飾眼睛的部分。在眼睛凹陷處的上下配置「鵝卵石階梯」。接著要開始挖深凹陷處。

在眼睛上方的階梯配置「鵝卵石半磚」，要注意的是，這部分要比眼睛的構造左右各少1塊磚塊。

在步驟11的半磚上面配置「鵝卵石階梯」，上層也配置相同的構造，讓額頭變得平滑後就完成了。

公開作品

花時間製作的心愛作品是很值得給別人欣賞的，此時可使用「螢幕擷取畫面」或「發佈世界」的方式公佈。「螢幕擷取畫面」或是「世界資料」全部儲存在個人電腦的「minecraft 資料夾」，讓我們先把儲存資料的資料夾記住吧！如果是 Windows 系統，資料夾的位置為「c:\Users\(使用者姓名)\AppData\Roaming\.minecraft」，若是 Mac 系統，則儲存在「~/Library/Application Suppory/Minecraft」裡。每次使用都要找一次太麻煩，讓我們先將這類路徑新增至「我的最愛」或是「常用項目」吧！

螢幕擷取畫面

所謂的螢幕擷取畫面就是將遊戲畫面儲存為圖片的意思。Minecraft 將擷取畫面的按鍵設定為「F2」，但玩家可自行變更。

要擷取螢幕畫面時，可先按下「F1」隱藏畫面上的物品欄，畫面會比較好看一點。也可以利用「F5」鍵調整視角，找到好的視角或構圖再擷取畫面。

擷取的圖片將儲存在「Minecraft」資料夾裡的「screenshots」資料夾裡，擷取日期將會是圖檔的檔名。

按下螢幕擷取鈕就會顯示畫面儲存的訊息。

按下「F1」鍵再擷取畫面，就能隱藏道具欄。

圖片就儲存在這個資料夾裡。如果拍了很多張，記得整理一下。

發佈世界資料

接著要試著發佈世界資料。可將自己正在玩的世界資料傳送給別人，而這些資料全部儲存在「Minecraft」資料夾裡的「saves」資料夾。

選擇要發佈的世界資料夾，再複製該資料夾。檔案有點大，所以可先行壓縮，再利用電子郵件傳送給別人。收到的人也可在該世界裡進行遊戲。

從別人手中取得世界資料夾，可將所有檔案放在「saves」資料夾 (若已經壓縮，記得先解壓縮)。啟動遊戲之後，剛剛收到的世界就會在世界畫面裡顯示。

新增世界時的命名，將會成為檔案名稱。一開始先選擇要發佈的世界。

若是不小心刪掉世界的資料，就無法再於該世界進行遊戲，處理時可千萬要小心。

不需要對世界資料進行任何修改，只要直接放入「saves」資料夾即可。

PART
5

日本

介紹「白川鄉」、「姬路城」、「東京鐵塔」
這些足以代表日本的建築物。
打造常見的建築物，有時會有意外的收穫喔。

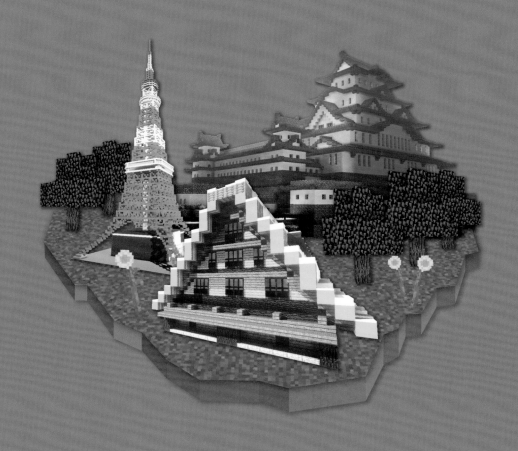

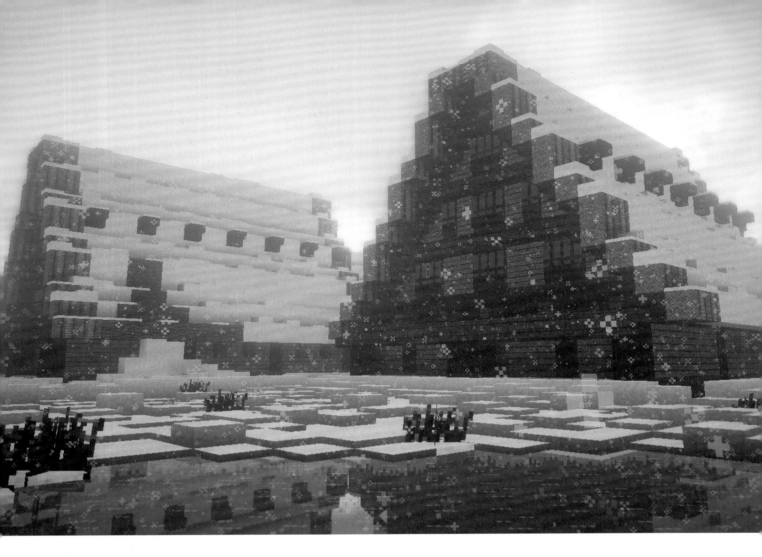

 白川鄉
SHIRAKAWA-GO

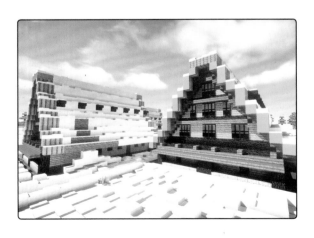

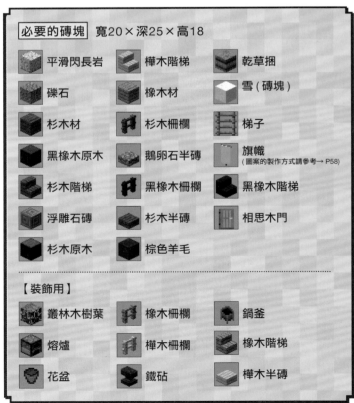

| 必要的磚塊 | 寬20×深25×高18 | | |
|---|---|---|
| 平滑閃長岩 | 樺木階梯 | 乾草捆 |
| 礫石 | 橡木材 | 雪（磚塊） |
| 杉木材 | 杉木柵欄 | 梯子 |
| 黑橡木原木 | 鵝卵石半磚 | 旗幟（圖案的製作方式請參考→ P58） |
| 杉木階梯 | 黑橡木柵欄 | 黑橡木階梯 |
| 浮雕石磚 | 杉木半磚 | 相思木門 |
| 杉木原木 | 棕色羊毛 | |

【裝飾用】

叢林木樹葉	橡木柵欄	鍋釜
熔爐	樺木柵欄	橡木階梯
花盆	鐵砧	樺木半磚

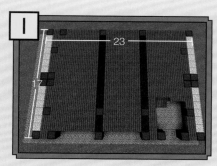

以「平滑閃長岩」、「礫石」、「杉木材」、「黑橡木原木」、「杉木階梯」、「浮雕石磚」打造底座。

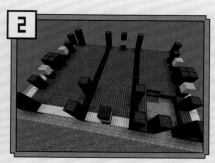

以「杉木原木」將柱子的構造堆至3塊磚塊高的程度，再以「樺木階梯」打造緣廊。

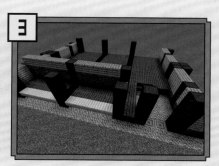

在柱子之間以「橡木材」、「杉木材」打造牆壁，外側的左右牆壁也以相同的工法施作。

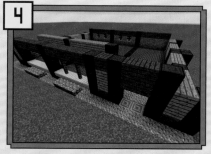

以「杉木柵欄」、「鵝卵石半磚」裝飾緣廊，再以「黑橡木柵欄」製作窗戶。

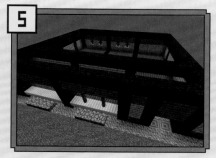

在步驟3的上方以「黑橡木原木」打造橫樑。要注意的是，原木的木紋會隨著配置的方向而改變。

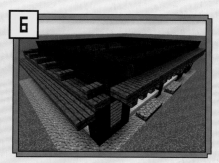

如圖配置「杉木階梯」與「杉木半磚」，做出棧板，另一側也施作同樣的構造。

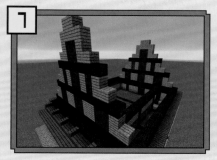

以「棕色羊毛」、「橡木材」、「黑橡木原木」打造屋頂的牆壁，此時就要決定屋頂的形狀。

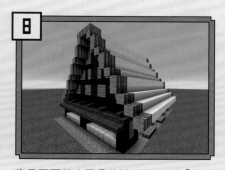

像是要覆蓋步驟7的構造般，以「乾草捆」、「雪」打造屋頂。「雪」可堆出冬季積雪的感覺。

✖ POINT ✖

屋頂可利用其他磚塊打造，原木類的磚塊也很適合。

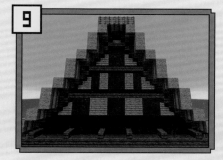

利用「杉木階梯」、「杉木半磚」裝飾屋頂的牆壁，並在最上層配置「梯子」。

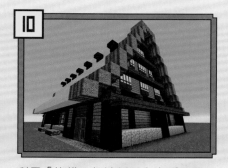

利用「旗幟」打造紙門與窗戶。屋頂以「杉木階梯」、「黑橡木階梯」裝飾，入口以「相思木門」裝飾。

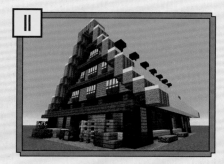

利用 P.132 的【裝飾用】磚塊打造後門周遭的設計，並且多做幾個相同的建築物，營造出村落的氣氛。

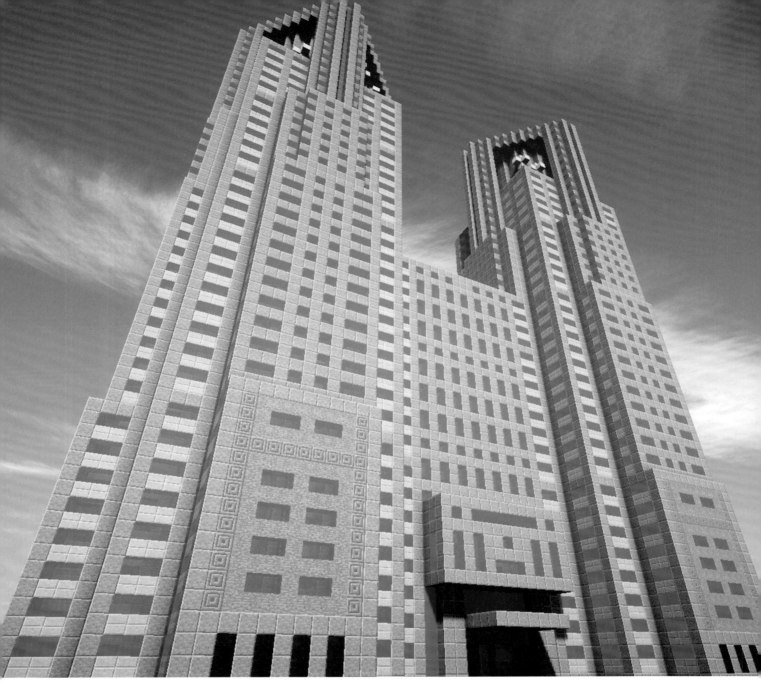

◉ 東京都廳

Metropolitan Office

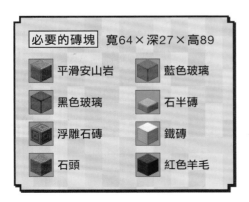

必要的磚塊	寬64×深27×高89
平滑安山岩	藍色玻璃
黑色玻璃	石半磚
浮雕石磚	鐵磚
石頭	紅色羊毛

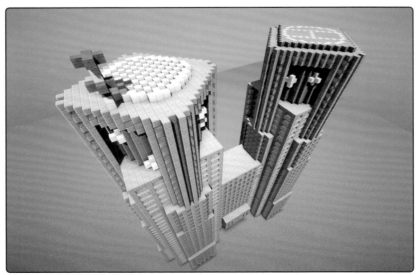

如圖配置「平滑安山岩」。規模為寬 67×深 27 塊磚塊。Ⓐ與Ⓒ是互相對稱的形狀。

在步驟1的右側正面處如圖以「平滑安山岩」、「黑色玻璃」配置寬 11×高 18 塊磚塊的構造。

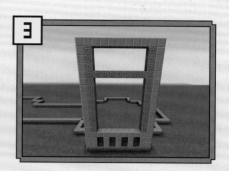

在長方形的左右內側配置「浮雕石磚」，同時在由上數來第 4 塊磚塊處配置水平連接兩側的「浮雕石磚」。

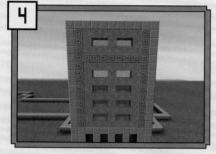

在未配置磚塊之處配置「石頭」，堆出牆壁的形狀。接著以「藍色玻璃」如圖配置出窗戶。

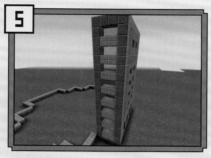

側面也以「平滑安山岩」圍住，再配置兩層構造的「石半磚」，然後再以「藍色玻璃」在這面製作窗戶。

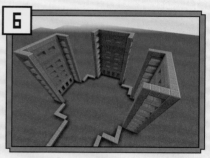

如圖以相同的工程在三個側面與另一側打造出 6 面牆壁。接下來要繼續增加牆壁。

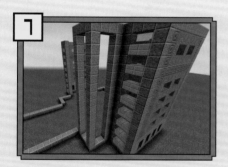

利用「平滑安山岩」從旁邊的底座開始打造牆壁。請做出相同高度的牆壁，並在中間留下 2 塊磚塊寬的空間。

仿照步驟 5 的方法填滿空洞，打造出與隔壁相鄰的牆壁。接著要在其他地點打造這種轉角牆壁。

圖中是在單邊打造完所有的轉角牆壁的成果。這些牆壁彼此相連，形成一個大型的圍牆。

在正面的牆壁上方以「平滑安山岩」、「石半磚」、「藍色玻璃」打造新的牆壁。

將步驟 10 的構造堆至 25 塊磚塊高的高度，再利用「藍色玻璃」製作窗戶。側面、背面、底座另一側的牆壁也都往上堆疊至相同的高度。

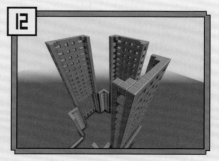

圖中是堆好牆壁之後的成果。接著還要繼續打造轉角壁，與相鄰的大面牆壁相連。

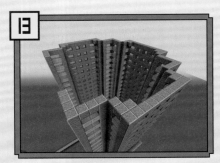

圖片是所有轉角牆壁高度一致的成果。不要忘記連窗戶一起做。接著要在中央的 Ⓑ 部分打造牆壁。

配置在步驟 l 的 Ⓑ 的磚塊只留下左右各 4 塊，再往上堆疊 14 塊磚塊，打造出與步驟 5 相同的牆壁與窗戶。

將步驟 l4 之間的磚塊拆掉，再以「平滑安山岩」在上方打造出寬 13、高 7 塊磚塊的長方形。下方將當成入口使用。

讓步驟 l5 的構造上半延伸至左右牆壁的高度。如圖配置磚塊，再利用「藍色玻璃」打造窗戶。

在入口內側配置 1 塊磚塊厚的「藍色玻璃」，再配置寬 2、高 7 塊磚塊的「平滑安山岩」。

在步驟 l7 的構造上方以「平滑安山岩」堆出寬 13、深 3、高 7 塊磚塊的牆壁。配置的位置請參考圖片。

在牆壁正面挖出空洞，再以「藍色玻璃」打造窗戶。窗戶的形狀可自行設計。

接著在步驟 l9 的下方打造入口。請利用「平滑安山岩」打造出寬 7、深 6 的雨遮。

以「藍色玻璃」填滿上方的空洞，再於下方的入口部分的上方與左右兩側配置 1 塊磚塊，請注意上下的位置。

圖中是建築物的背面。做法雖然相同，但不需要打造雨遮，所有的空洞也都以「藍色玻璃」填滿。

接著要讓建築物往上長高。首先如圖以「平滑安山岩」鋪滿中央的天花板。

圖中是步驟 ll 的上方。在逐步往內縮 1 塊磚塊處配置牆壁的左右 2 塊磚塊，請注意「藍色玻璃」的配置位置。

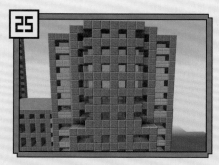

接著如圖讓步驟13的構造上方往上長高。側面與背面也已相同的方式讓牆壁往上長至一致的高度。

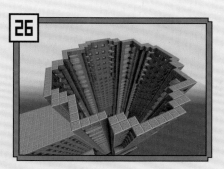

這是從上方俯瞰的角度。應該會形成一個巨大而均等的圍牆。另一側也打造相同的構造後，從正面的角度來看，會是左右對稱的構造。

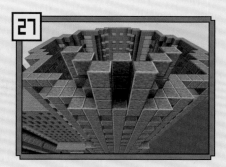

接著如圖以「平滑安山岩」、「藍色玻璃」堆出支撐構造。

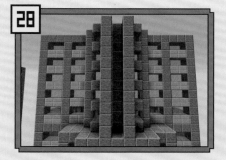

讓其他牆壁往上長高 11 塊磚塊的高度，讓所有牆壁的高度一致。請仔細觀察圖片，將注意力放在往外突出的部分。

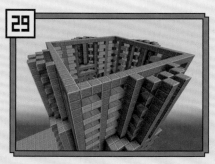

以相同的做法讓位於側面、背面與隔著中央的另一面的牆壁往上長高。接下來總算要進入最上層的工程。

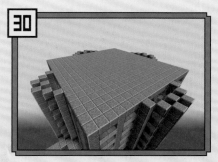

首先以「平滑安山岩」填滿 1 塊磚塊厚的最上層構造。要先注意的是，東京都廳的最上層左右兩側構造略有不同。

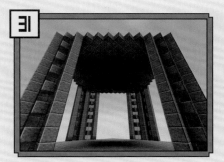

讓步驟27往前突出的部分延伸，再以「平滑安山岩」打造天花板。到天花板為止的高度為 13 塊磚塊。

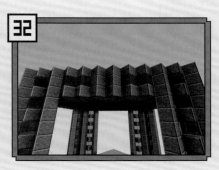

在天花板往下至 2 塊磚塊處配置相同的磚塊，並如圖在中間配置「藍色玻璃」。

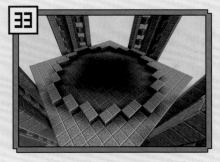

如圖在步驟32的構造裡面配置「平滑安山岩」，然後讓這部分往上延伸至天花板，做出圓柱的構造。

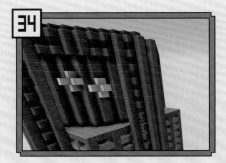

在圓柱加上「鐵磚」，當成天線使用。另一側也打造相同的圓柱，也同樣裝飾天線。

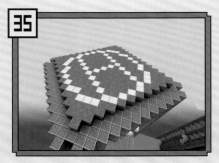

在左側的屋頂以「石頭」、「鐵磚」的組合做出直昇機停機坪的裝飾。符號是在○之中鋪出 H 字樣。

如圖在另一側以「鐵磚」、「紅色羊毛」打造通氣溝與天線塔就完成了。

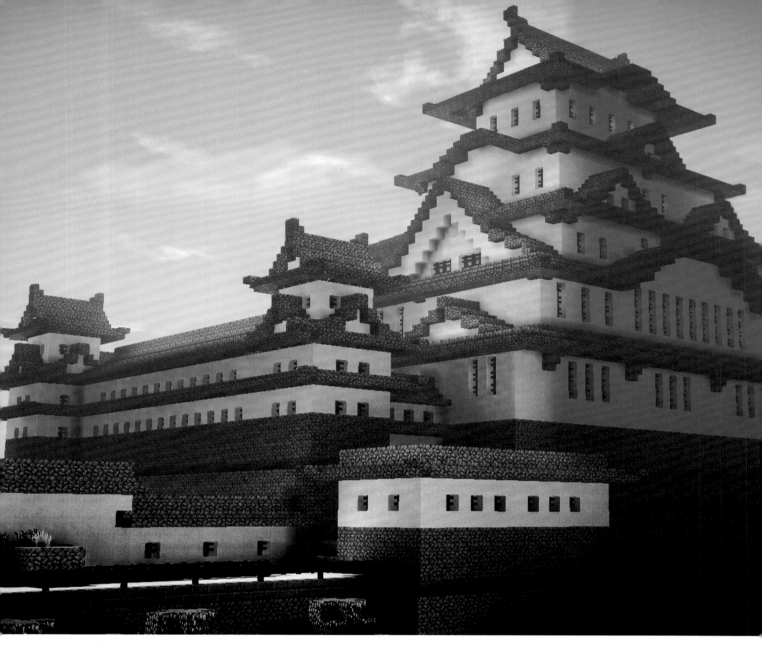

🔘 姬路城

Himeji Castle

必要的磚塊 寬72×深56×高53

🟫 鵝卵石	🟫 鵝卵石階梯	⬛ 石磚階梯
⬛ 杉木原木	🟫 鵝卵石半磚	⬜ 砂岩
⬛ 黑橡木材	🟫 平滑閃長岩	🟫 杉木門
⬜ 雪	⬛ 石頭	
🟫 杉木柵欄	🟫 石磚半磚	

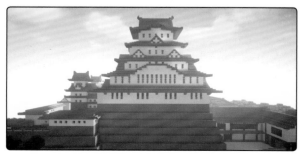

先打造第一層的底座。利用「鵝卵石」鋪設寬 49、深 34、高 4 的底座。請注意，有一部分是缺一角的。

在步驟 1 的構造內縮 1 塊磚塊處以「鵝卵石」、「杉木原木」、「黑橡木材」打造格目寬度為 3 塊磚塊的底座。

在步驟 2 的構造周圍以「雪」堆出 6 塊磚塊高的牆壁，再利用「杉木柵欄」裝飾。紅色標記處請先空出 2 塊磚塊的空間，做為入口之用。

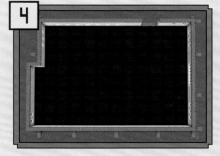

在牆壁上面配置「鵝卵石」。外側也以「鵝卵石」、「鵝卵石階梯」打造屋頂的支柱。

從左側的屋頂開始打造。在支柱上面以「鵝卵石」、「鵝卵石半磚」、「鵝卵石階梯」打造階梯上的屋頂。

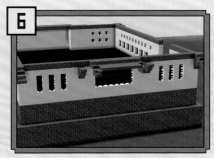

接著打造右側的屋頂。要注意的是，只有中央窗戶上面的屋頂與其他屋頂的形狀不同。

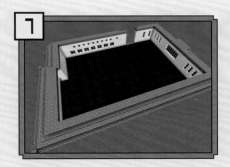

重覆步驟 5 ～ 6 的工程，讓屋頂直線連接後，就會呈現圖中的模樣。之後還要做很多層相同的屋頂，請務必先記住製作方法。

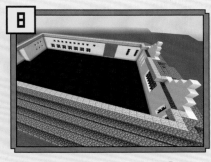

接著要打造屋頂的上方。利用「雪」打造三角形的牆壁，再沿著內側配置「平滑閃長岩」。

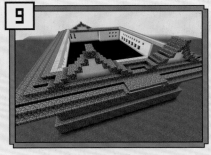

在「雪」上面配置「鵝卵石」、「鵝卵石半磚」、「鵝卵石階梯」，做出另一處的屋頂。

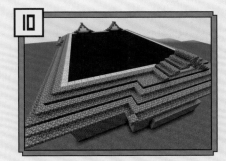

圖中是從另一側觀看的景象。請注意屋頂的形狀。確認完畢後，利用「黑橡木材」打造第二層的地板。

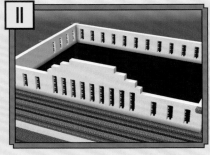

仿照第一層的做法以「雪」打造牆壁。窗戶以「杉木柵欄」裝飾，再以「鵝卵石階梯」打造屋頂的支柱。

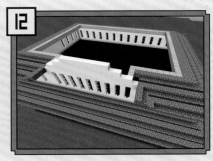

在第二層利用「鵝卵石」、「鵝卵石半磚」打造屋頂，別忘了配置「平滑閃長岩」。

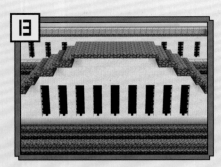

以「鵝卵石半磚」打造位於前景的牆壁的屋頂。完成屋頂後，接著要打造第三層。

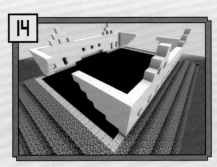

第三層也以「黑橡木材」打造地板，以及以「雪」打造牆壁。形狀有點複雜，請仔細參考圖片裡的磚塊位置。

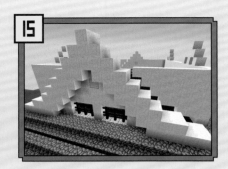

在前景空著的部分以「雪」打造三角形的牆壁。要注意的是，請如圖讓磚塊以每次位移 1 塊磚塊的方式堆疊。

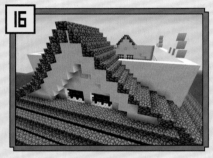

以「鵝卵石半磚」、「鵝卵石階梯」打造屋頂。另一側也打造相同的牆壁與屋頂。

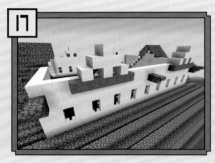

只有剩下的左右牆壁的三角形部分往外突出 1 塊磚塊，並在下方配置「石頭」。另一側也施以相同的工程。

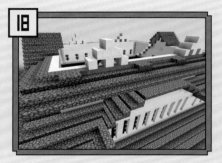

第三層與第二層一樣，以圍住邊緣的方式打造屋頂。到此，第三層的屋頂下半部完成了。

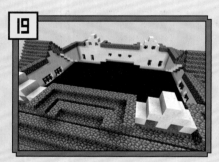

第三層的屋頂的上半部如圖以「鵝卵石」、「鵝卵石半磚」打造。

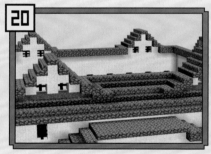

左右以「鵝卵石半磚」、「鵝卵石階梯」打造。空出來的部分以「杉木柵欄」裝飾。

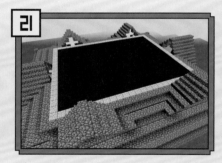

在步驟 20 的構造內側上方以「平滑閃長岩」、「黑橡木材」打造地板。到此，第三層的構造完成。

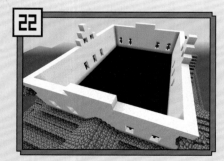

第四層也採用之前的步驟，以「雪」、「杉木柵欄」打造牆壁，再以「鵝卵石階梯」打造屋頂的支柱。

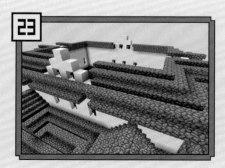

仿照之前的步驟以「鵝卵石」、「鵝卵石半磚」打造屋頂，三角形牆壁的屋頂留待後續製作。

換個角度觀察，會發現第四層的屋頂就如圖中所示。另一側的形狀也相同，請參考圖片施作。

25 剛剛延後的三角形牆壁以「鵝卵石半磚」、「鵝卵石階梯」打造屋頂。

26 仿照步驟 21 以「平滑閃長岩」、「黑橡木材」打造地板之後，要打造最上層的天守閣。

27 天守閣的牆壁與其他層一樣以「雪」、「杉木柵欄」打造。牆壁的高度為 6 塊磚塊，但有些部分會比較高。

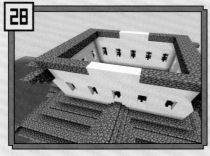

28 在步驟 27 的構造上方配置「鵝卵石」，打造屋頂的下半部。別忘了在四個角落以「鵝卵石階梯」打造支柱。

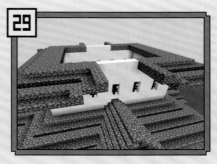

29 如圖打造最上層的屋頂。這裡與其他的屋頂一樣，使用了「鵝卵石」、「鵝卵石半磚」、「鵝卵石階梯」。

30 接著在突出的牆壁上面打造屋頂。這次使用「鵝卵石」與「鵝卵石階梯」打造。另一側也以相同的方式配置磚塊。

31 接著要打造安置金鯱的屋頂。這是姬路城最高點的構造。首先在左右以「雪」打造牆壁。

32 以「鵝卵石」、「鵝卵石階梯」打造屋頂，再於屋頂上面以「石磚半磚」、「石磚階梯」打造金鯱。

33 接下來要打造小一號的天守。以標了顏色的磚塊為基準，配置「鵝卵石」與「砂岩」。

34 在步驟 33 的底座上以「鵝卵石」打造上半部與下半部都為 4 塊磚塊高的長方形，並在長方形裡面以「黑橡木材」打造地板。

35 牆壁的磚塊與其他牆壁一樣。第一層、第二層的高度為 3 塊磚塊，第三層為 5 塊磚塊高。別忘了加上窗戶與裝飾。

36 在第一、二層的屋頂、第三層的四個面打造三角形牆壁。要注意的是，屋頂的四個角落與其他部分的高度不同。

37 在四面三角形的牆壁上以「鵝卵石」「鵝卵石階梯」打造屋頂，四個面都施以相同的工程。

38 接著打造第三層的屋頂。以「鵝卵石半磚」打造屋頂後，如圖以「雪」打造牆壁。

39 接著以「鵝卵石」、「鵝卵石階梯」打造屋頂，再以「石磚階梯」打造金鯱。到此，其中之一個小天守完成了。

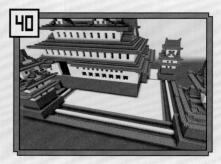

40 重覆步驟 **34**～**39**，打造出另外兩個小天守。製作的方法都一樣，只需要注意方向而已。

41 完成三座小天守後，要開始製作周邊的構造。首先以「黑橡木材」在大天守與小天守之間的入口打造門。

42 接著在門上打造壁。做法與其他的門相同，使用的是「雪」、「平滑閃長岩」與「杉木柵欄」。

43 打造與「平滑閃長岩」相同高度的屋頂。畫面是步驟 **42** 的另一側。背面也以相同的方式配置。

44 接著要打造上半部的屋頂。拆掉小天守屋頂的部分「鵝卵石半磚」，再如圖調整位置。

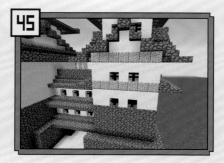

45 接著要打造小天守連往其他小天守的牆壁。仿照剛剛的步驟，先拆掉小天守的屋頂的部分磚塊。

46 接下來以相同的磚塊水平延伸牆壁，讓小天守之間相連。別忘了配置「杉木柵欄」與平滑閃長岩。

47 利用「鵝卵石階梯」打造屋頂。與小天守屋頂強碰之處，也需要先拆掉部分磚塊再調整位置。

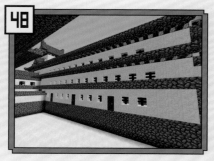

48 圖中是另一側的牆壁。牆壁、屋頂的素材都一樣。這裡的牆壁下方的「鵝卵石」較少。也請先配置「杉木門」。

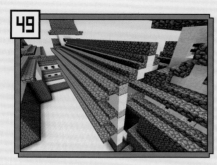

最後利用「鵝卵石」、「鵝卵石半磚」打造屋頂上半部。與小天守衝突的部分會與之後製作的牆壁相連。

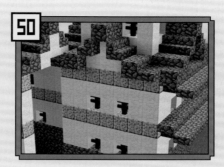

接著打造其他牆壁。製作方法都一樣，先拆掉小天守的部分屋頂。拆除標準為看得見「平滑閃長岩」為止。

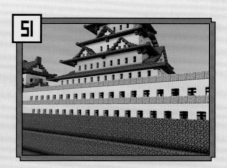

同樣如圖以「平滑閃長岩」、「雪」、「鵝卵石」延伸牆壁，直到隔壁的小天守牆壁為止。

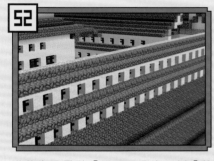

沿著步驟 51 的「平滑閃長岩」以「鵝卵石半磚」打造屋頂。製作方法與步驟 47 相同。

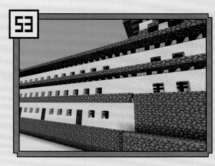

以步驟 48 的方法打造步驟 52 的另一側構造。別忘了配置「杉木門」。雖然距離地面有段距離，但之後地面會調整高度。

以「鵝卵石」、「鵝卵石半磚」、「鵝卵石階梯」延伸這裡的橫長屋頂。

最後要打造的是第三個小天守與大天守連接的牆壁。首先如圖以「鵝卵石」打造最下層的底座。

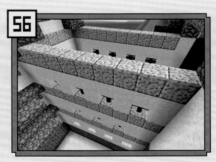

於步驟 55 的底座上方以「雪」、「平滑安山岩」、「杉木柵欄」打造與其他牆壁相同的牆壁。

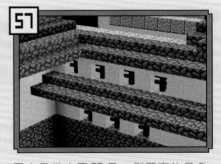

圖中是從步驟 56 另一側觀察的景象。利用「鵝卵石半磚」打造屋頂。接著打造窗戶，以便可從外側看到第二層的構造以及從內側可看到第三層的構造。

以相同的方式打造屋頂。圖中是與大天守的屋頂強碰之處，請拆掉部分構造，再調整位置。

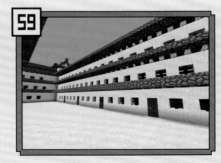

接著將城內的地面墊高。利用「砂岩」鋪滿地板，直到高度與步驟 48、53 的「杉木門」的下緣為止。

在步驟 3 打造的 2 塊磚塊大的入口（紅色框框處）是大天守的入口，請以「杉木門」與「鵝卵石半磚」裝飾。

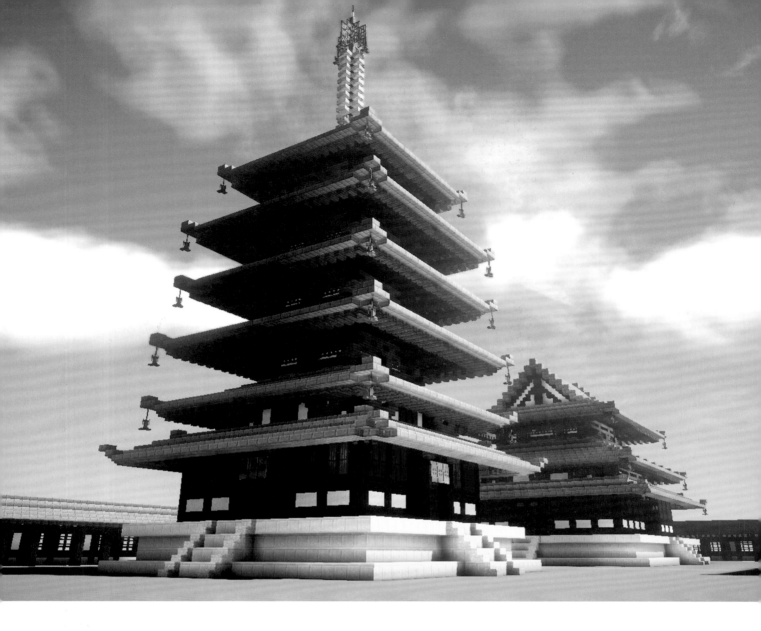

🔴 法隆寺的五重塔

Five-story Pagoda

必要的磚塊 寬33×深33×高66

平滑砂岩	石磚	石半磚	鵝卵石牆
砂岩階梯	石磚半磚	杉木柵欄門	釀造台
杉木原木	杉木柵欄	黑橡木階梯	鐵柵欄
杉木材	黑橡木材	黑橡木半磚	終界燭
雪	杉木半磚	鐵磚	旗幟 （圖案的製作方法→ P58）
杉木階梯	石磚階梯	鍋釜	

先利用「平滑砂岩」打造底座。下層為邊長27、高度1塊磚塊的底座，上層為邊長23塊、高2塊磚塊的底座。中央部分請打造成階梯狀。

在上層底座的上面以「平滑砂岩」堆出往外突出1塊磚塊量的底座。中央階梯的末端以「砂岩階梯」裝飾。

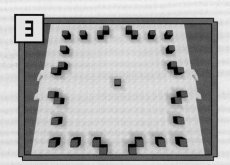

利用「杉木原木」堆出柱子。在正中央以及距離四個邊4塊磚塊處配置柱子，以及在距離階梯3塊磚塊處配置「杉木原木」。

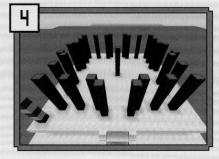

將步驟3的柱子以「杉木原木」往上堆高至7塊磚塊高的高度。不要忘記堆高中央的柱子。

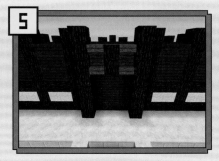

以步驟4的柱子為基礎，利用「杉木材」、「雪」、「杉木原木」打造牆壁以及在階梯的正面打造門。門上方再以「杉木階梯」裝飾。

在步驟5的構造上面配置「杉木原木」，並在門的前方以「杉木階梯」裝飾。其餘三邊也施以同樣的工程。

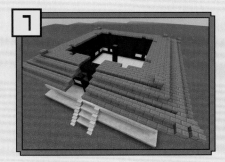

接著以「石磚」、「石磚半磚」打造屋頂。配置方法請參考圖片，記得留下部分缺洞。

這是屋頂的內側。以「杉木階梯」圍住橫樑旁邊的間隙。四個角落以「杉木柵欄」裝飾。

在第一層的上方配置柱子。除了中央的柱子之外，所有柱子的高度都為4塊磚塊。柱子第一塊的磚塊高度與步驟7的內側一致。

以「雪」、「黑橡木材」堆出牆壁，再於牆壁上方以「杉木原木」堆出橫樑。剩下的三面也施以相同的工程。

從步驟7的屋頂缺洞處以「杉木材」、「杉木階梯」、「杉木半磚」堆出屋頂的支柱。

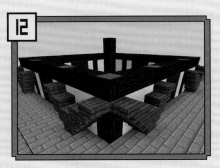

在其他七個缺洞處施作步驟11的屋頂支柱。總共會做出八根支柱。

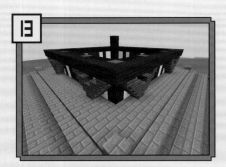

13 在屋頂支柱上方配置一圈「黑橡木材」，接著要在木材上方堆出屋頂。

14 在步驟13 的上方以「石磚階梯」打造屋頂。配置方法請參考圖片，但有點複雜，請參考後續的 Point。

※ POINT ※

這是樓梯上方的屋頂的剖面圖。磚塊的配置方式請參考這個剖面圖。

15 在屋頂內側配置顛倒的「杉木階梯」。四個角落以「杉木材」、「杉木半磚」填滿間隙。

16 在屋頂中央以「黑橡木材」打造第三層的底座。到此，第一層的構造完成了。請不要忘記讓中央的柱子往上延伸。

17 利用「石半磚」堆出雙層的第三層的牆壁底座。接著在底座的四個角落上面以「杉木原木」堆出柱子。

18 將「杉木原木」的柱子往上堆高至 5 塊磚塊的高度，再於四個角落以外的「石半磚」堆置 1 塊磚塊厚的「雪」。

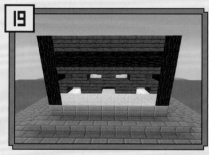

19 在柱子與柱子之間配置「杉木材」、「杉木原木」、「杉木階梯」、「杉木半磚」。在其他三面施以相同的工程。

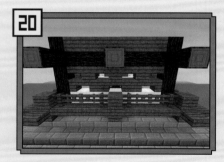

20 在步驟19 的構造前方以「杉木材」、「杉木階梯」、「杉木柵欄」、「杉木柵欄門」裝飾，再讓橫樑延伸。

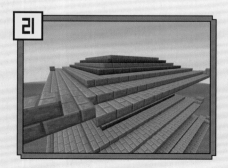

21 接著要打造第三層的屋頂。請仔細觀察屋頂的剖面再配置階梯。屋頂的四個角落的上翻構造與第一層的相同。

22 像是要包住延伸的橫樑般，在第三層的屋頂背面配置顛倒的「黑橡木階梯」。

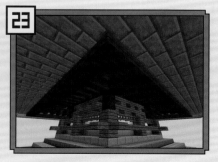

23 在顛倒的階梯周圍配置一圈「黑橡木半磚」。高度往下降半塊磚塊。

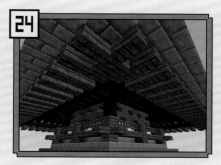

接著在距離外側 2 塊磚塊處與第一層的構造一樣配置顛倒的「杉木階梯」，再補滿四個角落。到此，第三層的構造就完成了。

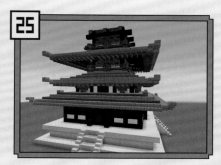

以步驟 16 ～ 24 的方式打造第四層。首先從牆壁開始打造。圖片是第四層的牆壁完成的階段。

從第四層之後，屋頂的磚塊的配置方式就有些不同，請多加注意。屋頂的邊長少了 2 塊磚塊。

此外，屋頂背面的「杉木階梯」也只放 1 塊磚塊。從第四層之後的屋頂在構造上略有不同，請務必注意這點。

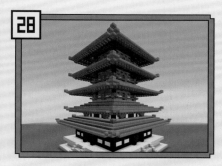

第五層與第四層的構造完全相同，屋頂的構造也一樣。請從步驟 25 重新施作一遍。

這是第六層的屋頂的剖面圖。第六層比第四層、第五層的屋頂還要少 1 塊磚塊。

此外，第六層的屋頂的「黑橡木階梯」與「杉木階梯」都各有一排。到此，第六層也完成了。

以「石磚階梯」做出在第六層的屋頂中央構造。疊到 3 塊磚塊高之後，在最上層配置「鐵磚」。

接著要打造五重塔的最上層構造。中央配置「鍋釜」，再配置「石半磚」、「鵝卵石牆」、「石磚階梯」。

在步驟 32 的構造上方以「鵝卵石牆」、「釀造台」、「鐵柵欄」裝飾，再於最上層配置「終界燭」。

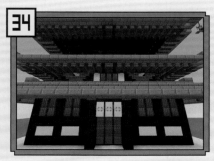

在第一層與第二層的窗戶與門加上有圖案的「旗幟」，再於屋頂的四個角落以「釀造台」裝飾，五重塔就完成了。

✖ POINT ✖

將所有的木材換成「相思木材」，並將原木磚塊換成「橡木原木」，就能打造出紅色的五重塔。

147

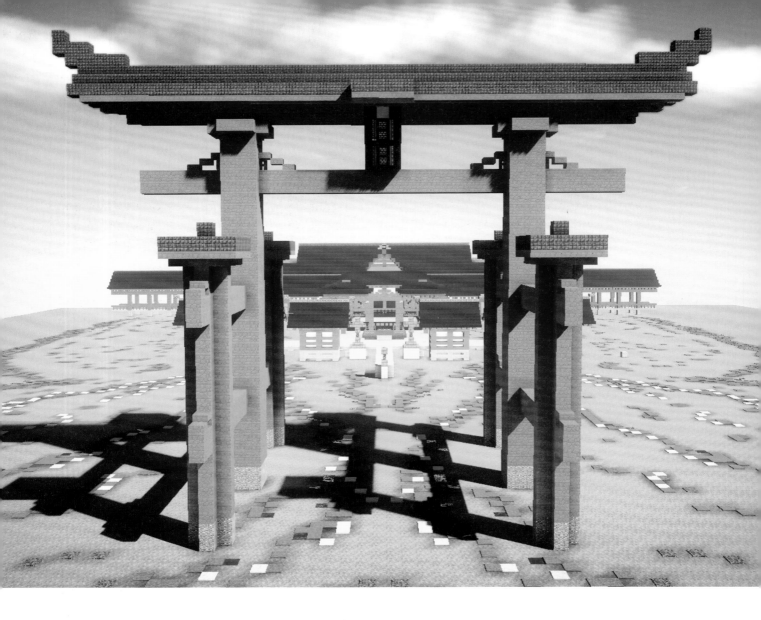

◉ 嚴島神社的鳥居

Torii of Itsukushima Shrine

必要的磚塊	寬55×深31×高40
⬛ 紅砂岩	⬜ 金磚
⬛ 紅砂岩半磚	⬛ 煤炭磚
🪵 相思木柵欄	⬛ 暗海磷石
🔲 紅砂岩階梯	

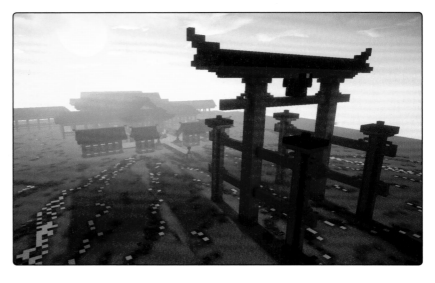

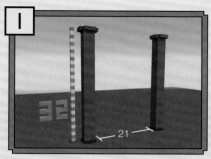

先以「紅砂岩」堆出 2 根高 32 塊磚塊的柱子。上層以「紅砂岩半磚」往外堆出 1 塊磚塊量。

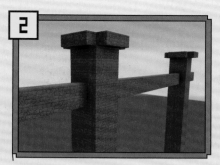

讓柱子上方往下數第 4 塊磚塊往左右延伸，往外側延伸的部分為 7 塊磚塊長。

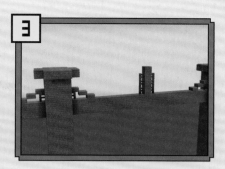

接著打造鳥居上方的細部裝飾。使用的是「紅砂岩半磚」與「相思木柵欄」。

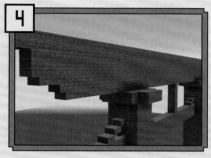

在步驟 3 的構造上方配置 2 塊磚塊高的「紅砂岩」，兩端的下方則配置「紅砂岩階梯」。配置方式請參考圖片。

在鳥居中央以「金磚」、「煤炭磚」堆出匾額的裝飾。另一側也以相同的方式裝飾。

❖ POINT ❖

圖片是匾額的參考範例。常見的是在黑色材質加上金色文字的模式。在製作匾額時，磚塊的選擇非常重要。

在步驟 4 的構造上方堆疊「紅砂岩」、「紅砂岩階梯」、「紅砂岩半磚」，打造出圖中的屋頂。

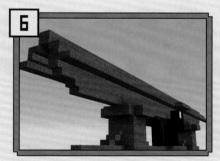

在步驟 4 的屋頂上方配置「暗海磷石」，打造屋頂的上層構造。寬度要比下層寬一點，請仔細觀察圖片施作。

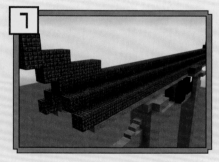

接著要在鳥居周圍以「紅砂岩」堆出 4 根柱子。在距離大柱子 9 塊磚塊的位置堆出 20 塊磚塊高，形狀為十字的柱子。

在步驟 8 的柱子之間 以「紅砂岩」串聯。在由上數來第 3 ～ 4 塊磚塊與第 12 ～ 13 塊磚塊處連接。

利用「紅砂岩半磚」加上裝飾。請觀察圖片，注意磚塊的配置方式。

像是要圍住上層 1 塊磚塊般，配置顛倒的「紅砂岩階梯」，接著在上面配置「暗海磷石」就完成了。

東京鐵塔

Tokyo Tower

必要的磚塊	寬61×深61×高182
石頭	淺灰色玻璃
紅色羊毛	棕色染色黏土
白色羊毛	石英磚
灰色玻璃片	石英半磚

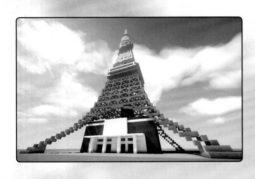

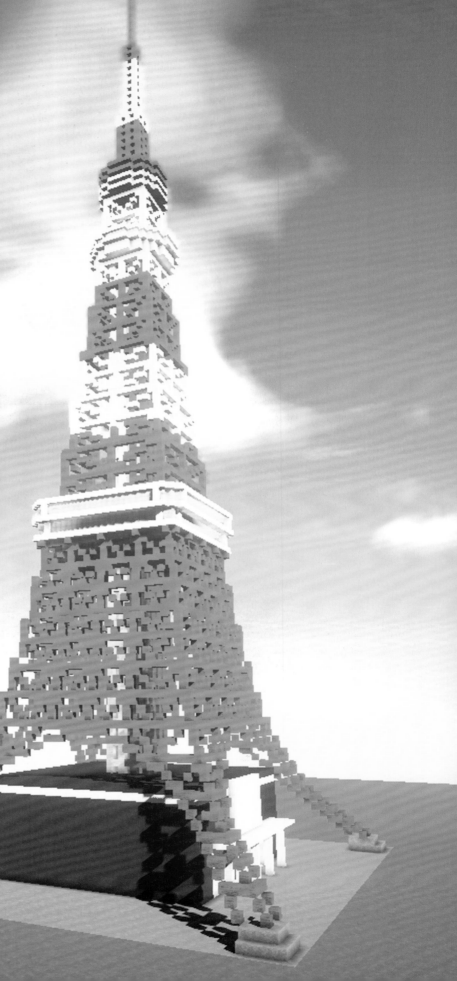

在 51 塊間距的四個角落以「石頭」打造底座。上層為寬 5、深 5 塊磚塊的大小，下層為寬 4、深 4 塊磚塊的大小。

在步驟 1 打造的底座上層如圖往斜上方配置「紅色羊毛」，直到 8 塊磚塊高的位置。

以相同的要領在步驟 2 的構造末端往斜上方配置 4 組 2 層厚的「紅色羊毛」，再依序配置 3、4、5、6、7、6 的構造。

同樣在隔壁的底座配置往中央傾斜的骨架。請確認各層的高度都相同。

在骨架水平位移 2 塊磚塊處配置相同斜度、高度為 8 塊磚塊的「紅色羊毛」。

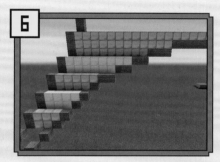

如圖讓步驟 5 的構造上部以「紅色羊毛」延伸，此時將形成步驟 3 的羊毛位置直接水平傾倒的形狀。

另一側也同樣以「紅色羊毛」延伸，與步驟 6 的構造連成拱形構造，接著要讓骨架往上延伸。

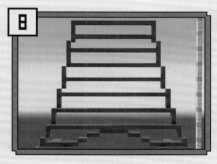

在最上層以「紅色羊毛」打造水平的骨架。接著在與下層距離 3 塊磚塊的間隔處，做出每層的骨架。

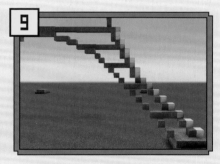

這是鐵塔腳邊的情況。只要最下層的水平骨架與底座的間距為 2 塊磚塊就沒問題，另一側也打造同樣的水平骨架。

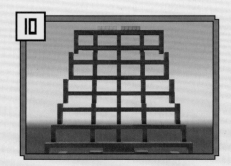

在骨架的中央處立一根垂直的骨架，接著如圖在距離左右 5 塊磚塊的位置，依照各層的骨架各立一根骨架。

接著要在步驟 7 的拱形構造上方兩側追加骨架。為了方便辨識而使用了「鐵磚」，但其實該使用「紅色羊毛」。

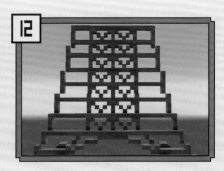

在步驟 10 立的骨架之間如圖打造傾斜的骨架，這部分也要配合各層骨架的落差打造。

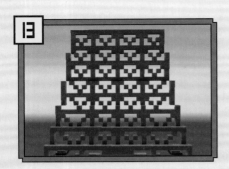

雖然在兩側打造了相同的傾斜骨架，但下半部的寬度並不均等，所以要調整成左右對稱的形狀。

在圖中鐵塔腳部的「鐵磚」位置以「紅色羊毛」打造骨架。其他三處的腳部也打造相同的骨架。

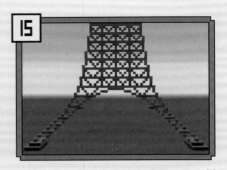

圖中是截至目前為止的完成圖。另一側的兩處底座也需施以相同的骨架工程。

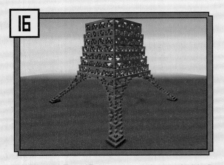

重覆步驟 2～15 的工程，將四面打造成相同形狀後，就會是圖中的模樣。接下來要繼續製作上層的構造。

接著要在從上方到 4 塊磚塊的骨架內側以「紅色羊毛」打造牆壁。四面都需打造牆壁，大小則是往內側縮小 1 塊磚塊。

打造與步驟 17 的構造最下層一樣高的地板，再於中央挖出邊長為 5 塊磚塊的空洞。接著在周圍以「紅色羊毛」堆出與步驟 17 等高的牆壁。

在步驟 18 的構造上以「白色羊毛」鋪出邊長 25 塊磚塊的地板，再於中央挖出邊長 5 塊磚塊的空洞，然後在四個角落各立三根 2 塊磚塊高的柱子。

接著將邊長為 27 塊磚塊但四個角落各缺三塊磚塊的「白色羊毛」配置在步驟 19 之上，也同樣在中央開洞，然後在四個角落各立三根柱子。

接著與步驟 20 一樣在上面配置「白色羊毛」，這次不需要打造柱子。到此，大展望台的雛型就完成了。

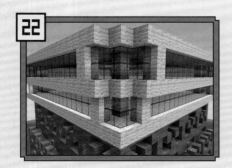

在步驟 19～21 打造的「羊毛」側面以「灰色玻璃片」打造窗戶。請注意四個角落的玻璃配置方式。

在大展望台下方如圖配置往外延伸 1 塊磚塊的「紅色羊毛」，在四個面做出支撐大展望台的骨架。

在圖片裡的位置配置 10 塊「紅色羊毛」，接著要打造上層的骨架。

在柱子上以步驟 2～3 的方法打造 4 根 10 塊磚塊高的柱子，配置磚塊時，為了往中央傾斜，必須逐步往內側位移。

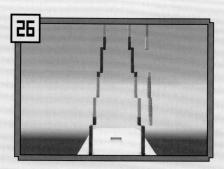

將步驟 25 的柱子的從下數來第 14～28 塊磚塊以及從上面到往下數第 5 層磚塊換成「白色羊毛」。

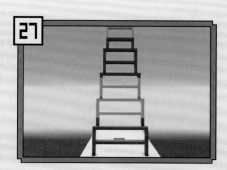

配合柱子的磚塊與顏色，在柱子最上層之處打造骨架，接著再於間隔 4 塊磚塊處打造水平的骨架。

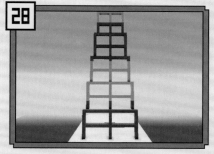

配合顏色與落差在中央立一根柱子。到目前為止的做法與下層骨架的做法幾乎如出一轍。

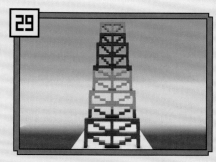

在骨架之間打造傾斜的骨架。這裡要使用相同顏色的「羊毛」。請在其他三面施以到目前為止的工程。

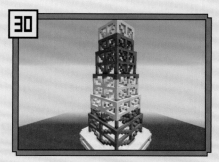

圖中是完成四面骨架的模樣。看起來雖然複雜，但只是重覆相同的工程。請大家從中學會祕訣吧！

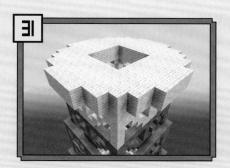

如圖配置 2 塊磚塊高的「白色羊毛」。四個角落與下方的骨架同寬。中央先挖出邊長 5 塊磚塊的空洞。

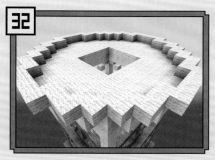

在步驟 31 上面配置大一圈的「羊毛」。請注意配置的位置，這裡是特別展覽台的構造。

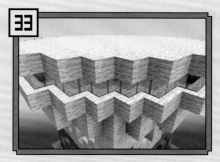

沿著剛剛的圍牆邊緣，在上面配置「灰色玻璃片」，接著再配置與步驟 32 相同形狀的「羊毛」，打造出房間。

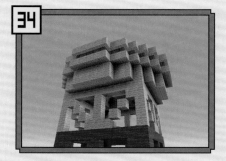

圖中是在距離稍遠之處仰看的面。接下來總算要開始打造最上層的構造了。

先以「白色羊毛」在特別展望台的上方配置一層邊長 11 塊磚塊的地板，接著再如圖立四根 10 塊磚塊高的柱子。

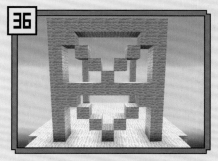

柱子之間以之前的要領在最上層與中央打造水平的骨架，再於骨架之間打造傾斜的骨架。

37 在其他三面打造相同的骨架。接著如圖在上方打造底座。接著要在上面打造天線。

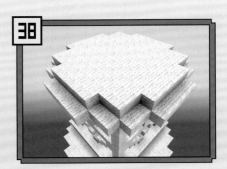

38 在步驟 **37** 的構造上面打造小一圈的底座，接著再打造 1 塊磚塊厚的步驟 **37** 的底座，然後再在上面打造小一圈的底座。

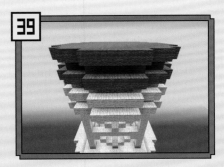

39 在上面以「紅色羊毛」打造出三層相同形狀的構造。讓大底座位於最上層。

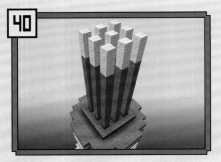

40 在步驟 **39** 的上層以「紅色羊毛」鋪一層邊長 7 塊磚塊的底座，再於上面立 9 根高度 15 塊磚塊的柱子。每根柱子的上面 3 塊磚塊是「白色羊毛」。

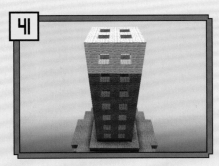

41 在間隔 1 塊磚塊的位置連接每根柱子，再於 2 塊磚塊間距處打造 2 排窗戶。四面的外觀應該都相同。

42 在上面打造 5 根 21 塊磚塊高的柱子，上面 5 塊磚塊是「紅色羊毛」，下面則是「白色羊毛」，請在圖中的位置堆疊磚塊。

43 以步驟 **41** 的方式在 1 塊磚塊的間距處連接每根柱子。這次應該是每隔 1 塊磚塊就設有一處窗戶才對。

44 在上面堆 16 塊磚塊高的「紅色羊毛」，打造最後一根柱子後，東京鐵塔的外觀就完成了。

45 到此總算有東京鐵塔的樣子了。接著要打造上升至展望台的電梯及地面的出入口。

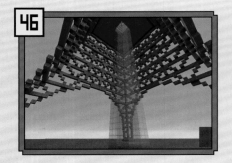

46 到特別展望台的高度為止，中央部分都留有邊長 5 塊磚塊的空洞。要在那裡延伸「淺灰色玻璃」堆成的圍牆。

47 讓邊長 5 塊磚塊的圍牆從最底層延伸至特別展望台的天花板，中間應該會留有邊長 3 塊磚塊的空洞，這裡是通道的部分。

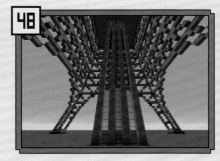

48 為了與步驟 **46** 銜接，請如圖在正面以 1 塊磚塊的間距立出 4 根「紅色羊毛」的柱子，高度直到特別展望台的天花板。

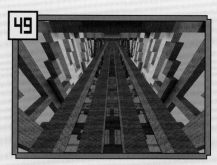

這四根由「紅色羊毛」打造的柱子是電梯的圍牆，請讓柱子往上延伸至特別展望台的內部。

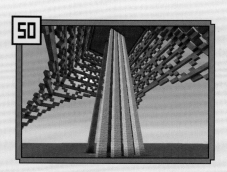

在柱子的另一側以步驟 48～49 的方法以「白色羊毛」打造四根同樣的柱子，一樣需要延伸至特別展望台的天花板。

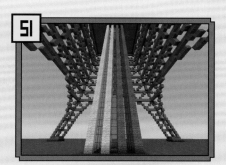

其餘兩面則如圖以「紅色羊毛」與「白色羊毛」打造柱子，一樣需要延伸至特別展望台的天花板。

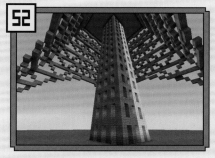

如圖於 2 塊磚塊的間隔處以「紅色羊毛」、「白色羊毛」連接剛剛打造的柱子。步驟 51 的中央是以「紅色羊毛」連接。

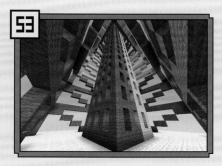

連接柱子的只有下層與中層的骨架，特別展望台的部分不需更動。到此，電梯就完成了。

最後要打造東京鐵塔的地面入口。利用「棕色染色黏土」在地面堆出寬 33、深 33、高 13 的構造。

將從上數來第 2 塊磚塊以及地板換成「石英磚」，再於正面挖出寬 25、高 6 塊磚塊的空洞。

在步驟 55 挖出的空洞以「石英磚」打造出入口。在上面的空洞配置「灰色玻璃片」，做出窗戶的形狀。

利用「石英半磚」在入口堆出寬 25、深 4 塊磚塊的屋頂，再於距離牆壁 2 塊磚塊處立四根柱子，柱子之間的間距為 5 塊磚塊。

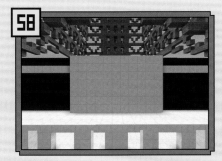

在屋頂以「石英磚」打造寬 11、高 7 塊磚塊的板子。可利用「繪畫」與「告示牌」裝飾。

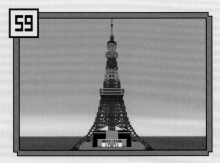

最後將地面換成「石頭」，做出水泥質感就完成了。可在街區或是鐵路旁打造東京鐵塔。

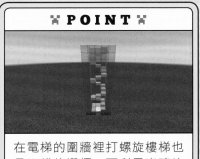

❋ POINT ❋

在電梯的圍牆裡打螺旋樓梯也是不錯的選擇。可利用半磚塊打造。

磚 塊 清 單

這是建築可用的磚塊清單。善用各種磚塊的特徵,就能蓋出理想的建築物。

建築磚塊

石頭・岩石・泥土

石頭	花崗岩	平滑花崗岩	閃長岩	平滑閃長岩
安山岩	平滑安山岩	草地	泥土	粗泥
灰壤	菌絲土	鵝卵石	青苔石	紅磚
石磚	青苔石磚	裂石磚	浮雕石磚	

礫石・砂子・砂岩

礫石	沙	砂岩	浮雕砂岩	平滑砂岩
紅沙	紅砂岩	浮雕紅砂岩	平滑紅砂岩	

原木・木材

橡木原木	杉木原木	樺木原木	叢林原木	相思木原木
黑橡木原木	橡木材	杉木材	樺木材	叢林木材
相思木材	黑橡木材			

礦石・礦石磚

 金礦　　 鐵礦　　 煤礦　　 青金石礦　　 鑽石礦

 紅石礦　　 綠寶石礦　　 金磚　　 鐵磚　　 煤炭磚

 青金石磚　　 鑽石磚　　 紅石磚　　 綠寶石磚

地獄・終界・海底神殿

 地獄石　　 靈魂砂　　 螢光石　　 地獄磚　　 地獄石英磚

 石英磚　　 浮雕石英磚　　 柱狀石英磚　　 海磷石　　 海磷石磚

 暗海磷石　　 海燈籠　　 終界傳送門　　 終界石　　 終界石磚

 紫珀磚　　 柱狀紫珀磚　　 終界燭　　 終界水晶

半磚・階梯・其他

 半磚　　　　　　　　　 階梯磚塊

● **各種半磚磚塊**
石半磚／鵝卵石半磚／石磚半磚／橡木半磚／杉木半磚／樺木半磚／叢林木半磚／相思木半磚／黑橡木半磚／砂岩半磚／紅砂岩半磚／地獄磚半磚／石英半磚／紫珀磚半磚

● **各種階梯磚塊**
石頭階梯／鵝卵石階梯／紅磚階梯／石磚階梯／橡木階梯／杉木階梯／樺木階梯／叢林木階梯／相思木階梯／黑橡木階梯／砂岩階梯／紅砂岩階梯／地獄磚階梯／石英階梯／紫珀磚階梯

 鵝卵石牆　　 青苔石牆　　 海綿／溼海綿　　 書櫃　　 基岩

 黑曜石　　 雪　　 冰　　 冰磚　　 西瓜磚

 南瓜／南瓜燈　　 乾草捆　　 史萊姆方塊　　 黏土塊

 硬化黏土

● 各種顏色
白色／橙色／洋紅色／淺藍色／黃色／淺綠色／粉紅色／灰色／淺灰色／青色／紫色／藍色／棕色／綠色／紅色／黑色

 玻璃

● 各種顏色
白色／橙色／洋紅色／淺藍色／黃色／淺綠色／粉紅色／灰色／淺灰色／青色／紫色／藍色／棕色／綠色／紅色／黑色

 羊毛

● 各種顏色
白色／橙色／洋紅色／淺藍色／黃色／淺綠色／粉紅色／灰色／淺灰色／青色／紫色／藍色／棕色／綠色／紅色／黑色

裝飾磚塊

自然物品

 樹苗

● 樹苗種類
橡木／杉木／樺木／叢林木／相思木／黑橡木

 樹葉

● 樹葉種類
橡木／杉木／樺木／叢林木／相思木／黑橡木

 草

● 草的種類
草／芒草／蕨／大型蕨類／藤蔓／荷葉／枯灌木

 花

● 花的種類
蒲公英／罌粟／藍色蝴蝶蘭／紫紅球花／雛草／紅色鬱金香／橙色鬱金香／白色鬱金香／粉紅色鬱金香／雛菊／向日葵／紫丁香／玫瑰叢／牡丹花

 蘑菇

 仙人掌　　 歌萊枝　　 歌萊花　　 雪　　 蜘蛛網

人造物品

 工作台　　 熔爐　　 火把　　 門

● 門的種類
橡木／杉木／樺木／叢林木／相思木／黑橡木／鐵門

 柵欄

● 柵欄種類
橡木／杉木／樺木／叢林木／相思木／黑橡木／地獄磚

 柵欄門

● 柵欄門種類
橡木／杉木／樺木／叢林木／相思木／黑橡木

 梯子　　 鐵柵欄　　 鐵桶　　 繪畫　　 告示牌

 玻璃片

● 顏色種類
白色／橙色／洋紅色／淺藍色／黃色／淺綠色／粉紅色／灰色／淺灰色／青色／紫色／藍色／棕色／綠色／紅色／黑色

 地毯

● 顏色種類
白色／橙色／洋紅色／淺藍色／黃色／淺綠色／粉紅色／灰色／淺灰色／青色／紫色／藍色／棕色／綠色／紅色／黑色

 旗幟

● 顏色種類
白色／橙色／洋紅色／淺藍色／黃色／淺綠色／粉紅色／灰色／淺灰色／青色／紫色／藍色／棕色／綠色／紅色／黑色

 物品展示框

 花盆

 床

 盔甲座

 儲物箱

 終界箱

 附魔台

 鐵砧／輕微損耗的鐵砧／嚴重損耗的鐵砧

 釀造台

 鍋釜

 唱片

 唱片機

 烽火台

 頭顱

● 頭顱種類
頭顱／殭屍頭顱／骷髏頭顱／苦力怕頭顱／凋靈骷髏頭顱／龍首

 船

● 船的種類
橡木／杉木／樺木／叢林木／相思木／黑橡木

🧊 紅石

開關・動力來源

 紅石火把

紅石中繼器

紅石比較器

紅石燈

機關・裝置

 按鈕

 控制桿

 壓力板

● 壓力板種類
石製壓力板／木製壓力板／感重壓力板(輕)／感重壓力板(重)

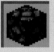 木製地板門／鐵製地板門

 儲物箱

 絆線鉤

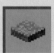 陽光感測器

 發射器

 投擲器

 漏斗

 活塞／黏性活塞

 音階盒

 鐵軌

● 鐵軌種類
鐵軌／動力鐵軌／壓力鐵軌／觸發鐵軌

 礦車

● 礦車種類
礦車／儲物箱礦車／熔爐礦車／TNT礦車／漏斗礦車

Minecraft 世界級建築這樣蓋！

作　　者：飛竜 / DoN×BoCo / 林
譯　　者：許郁文
企劃編輯：王建賀
文字編輯：詹祐甯
設計裝幀：張寶莉
發 行 人：廖文良

發 行 所：碁峰資訊股份有限公司
地　　址：台北市南港區三重路 66 號 7 樓之 6
電　　話：(02)2788-2408
傳　　真：(02)8192-4433
網　　站：www.gotop.com.tw
書　　號：ACG005200
版　　次：2017 年 02 月初版
建議售價：NT$299

授權聲明：Minecraft Sekai no Kenchiku Recipe
Copyright © 2016 GENKOSHA Co., Ltd.
Chinese translation rights in complex characters arranged with
GENKOSHA Co., Ltd., Tokyo through Japan UNI Agency, Inc.,
Tokyo
Complex Chinese Character translation copyright © 2017
GOTOP INFORMATION INC.

國家圖書館出版品預行編目資料

Minecraft 世界級建築這樣蓋！/ 飛竜, DoN×BoCo, 林原著；許郁
　　文譯. -- 初版. -- 臺北市：碁峰資訊, 2017.02
　　　面；　公分
　　ISBN 978-986-476-335-1(平裝)
　　1.線上遊戲
997.82　　　　　　　　　　　　　　　　　　106002036

讀者服務

● 感謝您購買碁峰圖書，如果您對本書的內容或表達上有不清楚的地方或其他建議，請至碁峰網站：「聯絡我們」\「圖書問題」留下您所購買之書籍及問題。(請註明購買書籍之書號及書名，以及問題頁數，以便能儘快為您處理）
http://www.gotop.com.tw

● 售後服務僅限書籍本身內容，若是軟、硬體問題，請您直接與軟體廠商聯絡。

● 若於購買書籍後發現有破損、缺頁、裝訂錯誤之問題，請直接將書寄回更換，並註明您的姓名、連絡電話及地址，將有專人與您連絡補寄商品。

● 歡迎至碁峰購物網
http://shopping.gotop.com.tw
選購所需產品。